SPECULATIVE EVERYTHING
DESIGN, FICTION, AND SOCIAL DREAMING

推測設計
設計、想像與社會夢想

ANTHONY DUNNE（安東尼・鄧恩）& FIONA RABY（菲歐娜・拉比）　著

洪世民　譯　　梁容輝　審訂

CONTENTS
目錄

" 《Speculative Everything》 is an intentionally eclectic and idiosyncratic journey through an emerging cultural landscape of ideas, ideals, and approaches. "

「《推測設計》是一段刻意兼容並蓄又別具一格的旅程，將穿越一個正在浮現，由構思、理想和方法建構的文化地景。」

編織一個具啟發性的未來

Digital Medicine Lab 創辦人 何樵暐

《推測設計》為我們工作室繼去年的《設計、藝術和建築中的 Form+Code》之後所引進的第二本書籍。在 2011 年由 ArtCenter College of Design, Media Design Practices 研究所所舉辦名為 Made-Up 的展覽中,我第一次見到了本書的作者之一 Fiona Raby 本人。在這場由該系所所長 Anne Burdick 以及主要策展人 Tim Durfee 教授所主持的精采論壇中,由知名 Design Fiction 小說家 Bruce Sterling 及 Fiona Raby 等四人對於推測設計等議題的討論及攻防,遠遠超過了許多人對於設計的認知;而也就是這對於設計的辯證、質疑與試圖定義,便成為了我們引進本書的重要目的。

設計為何?在本書一開始便由 Dunne & Raby 的 A / B 宣言清楚表述。這張對於設計的定義深具啟發性的表格,指出了作為二十一世紀的設計師該如何從設計的傳統定義中跳脫及演化;而為了避免誤會,作者也清楚地闡述這份宣言代表的並不是其中一方優越於另一方。

A/B 宣言代表的是跟隨著時代的演進,如同任何專業及學科,設計的目的以及作為一位設計師的意義,也應隨著社會、文化以及經濟政治等等一併向前邁進。這份宣言清楚地左右對照、卻直接挑戰我們該質疑的是──設計為什麼只能解決問題,而不是提出問題?畢竟現今世界上的種種複雜難題,如貧富差距、地球暖化或是種族歧視等等,早已不是單一設計師所能解決。又或者,每個在社會上的獨立個體都不僅僅只擁有消費者的身分,我們在家庭裡、社會中以及專業領域裡同時扮演著不同的角色,那設計師所訂定的目標族群為什麼卻永遠是消費者,而不是

每一位公民？而當設計師將那引以為傲的技能轉化為促使人們購買的慾望，進而鼓吹消費時，為何我們不曾質疑這技能也該能促使大眾思考，而不只是購買？Dunne & Raby 開啟了 A 與 B 版本對於設計的不同見解，並期望接下來會有 C、D、E 等版本能隨著時代的變化不斷演進。也就是這樣的宣言及其背後的意涵令我深深相信，本書必定能對設計始終停留在解決問題的社會有所啟發。

設計師與藝術家不受局限的想像力為我們最驚人的能力之一，但將這樣的想像力運用在商業的範疇中，最常遇到的即是生產及技術的屏障。無法實現的設計被評為不切實際，在以生產製造為主流的社會裡這是最常見不過的負面評論。不過，無法滿足以量產為目的的產品並不代表沒有其他價值。設計的非應用形式如同書中許多電子產品的原型範例，其意在闡述一個能翻轉人們思考的想法多過於大量生產及製造。處在一個將品牌的價值及魅力作為信仰崇尚的世界，我們時常滿足於科技公司為了販賣商品而編織出的美夢之中，讓產品設計師代替我們夢想，無論這個夢想是「讓人與人更接近」或是「讓世界更美好」，似乎每個人所嚮往及追求的事物都能被各種商品所滿足。

然而僅僅是這樣，是不足以帶領我們往前。《推測設計》不鼓吹生產及製造，反之，它讚揚人們該暫時性的停止對於想像的不相信（Suspension of disbelief），試圖讓想像帶領我們，編織一個具啟發性的未來，並反問什麼樣的產品能提供人們脫離消費的唯一現實，進入另一個還未被資本主義所吞噬的世界？我們應該將豐富的想像力運用在各種不同的社會性、政治性等等議題上，讓推測及夢想的力量帶我們暫時脫離那唯一現實，進一步探索可能平行時空的未知。

而如同書中許多出自 Dunne & Raby 於英國皇家藝術學院任教時之研究生的作品，在編輯此書之時，我們也不禁想像這樣的思考及理念被運用在一個完全不同的文化及社會之中，將產生出什麼樣的變化。因此在本書進入製作的過程時，我們便將推測設計的思考及批判性，實踐於臺

灣科技大學設計系所的互動設計組別學生的創作之中。在長達數個月的資料搜集以及研究裡，有學生不但將對於動物刻板行為的觀察，轉化為既優雅卻又極端悲傷的重複性舞蹈上，藉以諷刺人們總是將美建築於痛楚之上；也有學生將法國人類學家 Marc Augé 的著作《Non-places: Introduction to an Anthropology of Supermodernity》（非地方：超現代性人類學導論）及其理論，運用在許多我們每天經過、既熟悉又陌生的公共空間之中。更有作品試圖藉由裝置藝術，進而呈現這看似種族單一的和諧平等社會裡人人視而不見的歧視。

如同我們引進本書的初衷，我們期待設計不僅是對現有體制的反思，更可能進而去構築一個尚未成形的未來。而這些作品都將成為豐富我們文化的重要因素，也都將是未來人們特地停留於此欣賞我們的文化的原因之一。這些設計案將他們自身關心的議題發揮到極致，運用設計的能力啟發大眾的思考及想像。運用批判的力量及 What If（要是⋯⋯會怎麼樣）的可能性，不過分自信地提供解決問題的單一解答，但卻鼓勵我們思考自身在這些議題上所持的立場為何。這是作品能帶給我們的最大滿足，而不是美術館附設禮品店裡的設計商品。

推測設計可被視為一種設計方法及類別，著重於運用設計師的想像力，結合科技以及其他領域裡的研究事實，顛覆原本對於既有世界的認知與刻板印象，如同作者所述：推測的目的在於「撼動現在，而非預測未來」。運用推測的方式描繪出另一個可能世界的想像，藉以啟發人們現在的思考。而許多人認為這樣的設計理念與為商業服務的設計是相互抵觸的，但我認為一個蘊含豐富文化的社會之中，需要的是各式各樣不同類型的藝術家與設計師，能將設計觸及至社會、教育、人文、經濟、政治與藝術等等各個層面。

推測設計不是一種技能，而是一種思考；一種對於任何觀點能有清醒的判斷和自覺的認識，一種具批判性及獨立思考的能力。它令我們質問不可被質問之事，挑戰令我們不滿的單一現實。《推測設計》不僅是一本

設計書籍，也不只是一本以設計師及藝術家為主的設計書。我們由衷地希望《推測設計》是一本能被拓展至所有族群所有公民的書籍，而非只停留在原本就關注這樣議題的群眾裡。

《推測設計》將完全翻轉你對於設計的所有認知，我衷心地期待本書能在台灣的設計領域上引發廣泛的討論。這是一本台灣的設計領域迫切需要的書籍，更是一本台灣社會迫切需要的書籍。我們希望能藉由本書的引進，豐富台灣的設計多樣性，讓推測的能力打破各領域裡的唯一現實，讓我們為還未成為現實的未來及可能持續奮鬥。

站在理性窮盡之處

台灣科技大學設計系副教授　梁容輝

翻譯非常困難，尤其是遇到speculative這個詞。

先說說我的專業背景與視野，同時也顯示我的限制。個人從事互動設計教學近二十年，接受的教育是資訊工程，經歷過多媒體與虛擬實境的養成教育後，展開了一段跨域的教學研究過程，每每在互動設計路途上遇見令人振奮的新領域，就會廢寢忘食地研讀相關文獻，希望能夠深入並精確地將這些領域的知識傳播出去，例如，慢科技(slow technology)、反思設計(reflective design)、趣味設計(ludic design)、批判設計(critical design)、設計虛構(或設幻，design fiction)……等等。

以一個喜歡閱讀的理工男來說，一邊閱讀設計研究論文，一邊還能被論文引導接觸人文、現象學、哲學、社會學、科幻文學、批判理論，雖然不是本科專長，似乎也還能獨樂樂於其中，一直到遇見speculative design一詞：這詞爭議大，有眾多翻譯版本，同時每個人的理解都不盡相同，各領域所站的位置和視角都不同；而僅僅是在互動設計研究社群中，對這一詞也沒有翻譯上的共識。因此，翻譯這本被視為speculative design領域最重要的一本經典著作，實在是一大挑戰。何樵暐先生找我審訂此書時，一方面感謝他的器重，一方面感覺任重道遠，務必盡己之力，尤其是呈現近十年來，對於國際間互動設計學術社群中，對此領域的發展脈絡的觀察。英國金匠大學在2007年的學術會議上出現的「推測實在論」(speculative realism)，一般被認為是推測設計背後的主要理論基礎。

中文翻譯首次對我的衝擊，是在看到 speculative realism 一詞被翻譯成「思辨唯實論」的一瞬間，這麼學術化、這麼優雅，卻這麼遙遠而陌生。經歷了幾年的浸泡，我大膽地認為更好的翻譯，應該是「推測實在論」。先談 realism 一詞。

根據張芬芬 2000 年 12 月出版的教育大辭書[1]，realism 在哲學中翻譯為實在論或唯實論，文藝領域中翻作寫實主義。她更進一步提到，「唯實論」的說法，是在中世紀經院哲學出現「思維與存在」問題的論戰中，主張唯名論（nominalism）與唯實論的對壘，「唯實論主張普遍概念是客觀實在的，是個別事物的本質或原始形式；唯名論則否認普遍概念的客觀實在性，認為其不過是個名稱，後於事物」。因此，這個「唯」字的使用，在中世紀的論戰中，能夠立體而鮮明的對比出兩種立場的「唯某某優先」的情況，但在此之後，尤其是在二十世紀初期，離開此論戰已遠，realism 一詞多被翻譯成「實在論」，強調人類所認為的實在，以及實存是什麼。

各種派典交互湧現下，我們可以從素樸的實在論（naive realism），批判實在論（critical realism），一路來到以模態邏輯推導的「可能世界理論」為基礎的「模態實在論」（modal realism），以及歐陸物件導向哲學、去人類中心化的脈絡下的「推測實在論」（speculative realism）。在探索「實在」是什麼的過程中，人類不斷地拓展對於「實在」的認定範圍。我們已經從非常狹隘的素樸實在論（以外在世界為客觀實在），到可能世界理論所主張的「可想像的與真實存在的總和」，都屬於「實在」。因此，推測實在論所談論的本體，即是人類能夠推測、臆想、編造、虛構、幻想、猜想所及的領域，都可以視為「實在」。

中文翻譯的困難，心得如下。realism 一詞在西方的不同的領域、不同時代中，核心概念就不一樣，例如在文學、藝術領域的「魔幻寫實主義」（magic realism）強調的寫實風格與表達技法，並不能用唯實與唯名之「思維與存在」論戰的觀點來理解與翻譯，而誤譯為「魔幻唯實論」只能

説時空脈絡錯亂，同時令人費解。因此，speculative realism同樣不能翻譯為「推測唯實論」或「推測寫實主義」。優雅卻遙遠而陌生的翻譯並不是太嚴重的過錯，而是忽略中文語境中對不同時代、不同領域的譯詞所處的脈絡，未經明辨的誤植誤用。關於speculative這個詞，更加的複雜。

我從下列幾個點來談speculative design這個詞，為何不能翻譯為「思辨」：（1）各個領域中的speculative一詞，（2）哲學，（3）互動設計，（4）中文語境。

1、各個領域中的 speculative 一詞

將speculative一詞根據哲學翻譯的傳統，翻作「思辨性」，此舉仍然頗有疑義。先不論是哪個歷史階段的哲學，把speculative design一廂情願地置於哲學脈絡下，本人並不贊同。設計作為一種實踐（practice）的學科，更接近應用科學、工程等等實用領域，因此，一如其他實用領域在英文中使用 speculative 一詞的脈絡，根據國家教育研究院關於speculative一詞在各領域中的搭配用法，均未指向speculative哲學的意涵。例如，經濟學speculative bubble（投機泡沫）、市場學speculative buying（投機採購）、礦物學speculative resource（猜測資源）、電子計算機speculative evaluation（臆測求值）、speculative execution（臆測執行）……。

因此，speculative design同樣作為一個複合詞，應當同時參照當代其他學科語境，而非僅從過去哲學領域中把握住一個相同的字（而其實意義已轉移，或在其他脈絡中有其他相距甚遠的意義），來理解此複合詞。否則，各領域中之專業名詞翻作思辨泡沫、思辨資源、思辨求值、思辨執行，不僅中文無法理解，而實則在英文語境中也非其原意。我個人的主張是將speculative design放置在當代語境中，無論作為學術詞語，或面向大眾傳播的用語，都能掌握更精準的意義。因此，將speculative design直接聯繫上speculative philosophy，有很多問題，根據什麼時

代？哪一位哲學家？同時，將speculative翻譯成「思辨」，是什麼脈絡之下？與現在的「推測實在論」的差異是什麼？

2、哲學

哲學有一段時期，認為思辨（speculation）即純粹的思考，是基於理性的探究，同時，康德認為「思辨」是無經驗對象的基礎上，進行的純粹理性的哲學推論。這段時期對於speculation一詞的概念，翻譯為「思辨」，基本上正確，但是，經過將近三百年後的今天，後康德哲學的關聯主義（correlationism），正是被這一波歐陸的推測實在論者批判的對象，而speculation一詞也大大不同於康德的概念了。

在哲學中的speculative philosophy，康德的概念恰好與其他推測哲學家（speculative philosophers）的觀念相左，尤其是關於imagination的概念。Segal [3]探討想像力時，將推測想像（speculative imagination）或宇宙的想像（cosmological imagination）[3]（註釋3的p.4）拿出來與康德的批判性想像（critical imagination）做對照。「基於推測哲學家的先導性信任，這些想像（推測想像、宇宙的想像）傾向於影響常識型經驗，允許新世界在社會想像中成形。」

> "Given the precursive trust of the speculative philosopher, these cosmological propositions are liable to infect common sense experience, allowing new worlds to take shape in the social imagination."[3]（註釋3的p.5）

推測哲學家的取徑是跨越物質（matter）與心智（mind）的鴻溝，允許直覺、向內的追問：「我知道了什麼？」而康德的取徑是批判的（critical），以認識論為中心的，亦即在認識論的層次上理性的追問，「我能夠知道什麼？」如此的實證主義觀點，失去了所有的先導性信任（precursive trust），排除了直覺的、世界以其自身為主的想像。因此，如果藝術、設計是關於想像的，一如 Dunne & Raby的書名副標題

中所提到的 fictions and social dreaming，以康德的理性、實證、知識論傾向的「思辨」（在此我們可以毫無違和地接受康德是「思辨的」），並不恰當。在哲學脈絡中，speculative 一詞實際上各個哲學家的取徑不同，康德的取徑放在今天的脈絡下並不適當，如 Seagal[3] 所提的幾位推測哲學家 Plato、Schelling、Whitehead 應有更高的優先權，而其思考的方式，傾向於本體的提出與呈現，而非康德在認識論上的「思辨」。

總結來說，康德所認為的 speculation 翻譯成「思辨」是恰當的；而其他哲學家，特別是當今的推測實在論運動中所談的 speculation，更接近上述當代的各個領域中所認為的「推測」。因此，如果拿推測實在論者所批判的康德之關聯主義下所認知的 speculation（當時適當的翻譯為「思辨」），來翻譯推測實在論者所定義的 speculation（現今宜翻譯為「推測」），豈不自相矛盾。

3、互動設計

這十年來，筆者所參與的互動設計學術會議，如 ACM CHI（Computer Human Interaction），ACM DIS（Designing Interactive System），以及 RtD（Research though Design），每年都會聚集全球最優秀、最嚴謹的互動設計學者；在此脈絡中，可以在書本與文獻之外，一窺 speculative design 真正的意涵與學術價值。隨著每年的參與，speculative design 愈來愈普及，各種文化、年齡、學術領域，都有愈來愈多精采的設計個案分享出來，令人目不暇給，腦洞大開；同時，我也一直在修正原本對 speculation 一詞的理解。而讓我更確定的是，speculative 不能翻譯為思辨，非常容易誤導；而推測一詞雖不盡完美，但用以理解和詮釋這些年來所見的設計研究，也都還適合。

推測設計這個社群，深受本書作者所提出的觀念影響，推測設計，是一種「可能世界」的思想實驗；而由此外延，會發現推測設計其實還深受當代推測物理學，以及量子物理的影響。想像力豐富的設計物開始採用平行世界、多重宇宙、時間旅行、超弦理論、楊氏雙狹縫實驗等等當代

物理的概念，作為設計的靈感來源；在嚴肅的學術會議上，頗多以夢境、物件祕密生活、曼德拉效應、虛談、物件主體性、冥想、化身意識植入為設計題材。也就是推測設計，實際上很多是跟著推測物理學、科幻電影一起跳躍進入令人驚奇的、無限想像的、多重宇宙的、共時性的、真實與虛構纏繞，一如量子糾纏的波粒二重性世界；其中偶然性、隨機性、不確定性、物件的永遠撤出性，讓觀察者處於一種「賭一把」的推測狀態。在此，「思辨」早已退位，蒼白而無力。

除此之外，Ron Wakkary 提出物質推測（material speculation）[4]，延續本書作者的可能世界思想實驗，強調設計師可以創造反事實物件（counterfactual artifacts），在真實生活世界中體驗物質化、外顯化的推測。我個人認為物質推測，恰恰能呼應並延伸巴舍拉的物質想像（material imagination），給予新時代的詮釋語言，讓推測不僅止於概念上的、心智上的活動，而是透過實際的物質啟發；而這也充分補充推測設計是在推測上採取物質的取徑。此處，「推測」是比「想像」更特殊的，更強調「賭一把」的不確定性，搭上某些科學發現的推測，絕不是退回比想像更確定的理性思辨當中，也不可能翻譯成物質思辨。這一點也是我極力主張的，應該把推測設計置放在互動設計學術社群的脈絡下來理解，並且，應該持續關注這個社群對推測設計所做出的貢獻，研究此領域的知識產出，理解其不斷發展中、進行中的概念。

4、中文語境

中文最能解釋「思辨」的，應該就是「慎思明辨」一詞了，淺顯的說，謹慎的思考，明白地分辨，我們常常希望學生能夠擁有思辨能力；或是我們描述一個人有思辨能力，通常指的是一個人能獨立思考，能批判思考，有理性的分析、歸納、綜合、比較的能力。但涉及狂野的想像力時，我們就不會用「思辨」一詞來描述了，例如，我們不會說一個人跳了一個思辨之舞，或是要求人們在夢中思辨，或是讀了一本很神祕的思辨小說；即使「思辨」一詞符合某個過去的哲學的翻譯，也已經完全不能用來翻譯 speculation 了。

本書作者曾提及第七章其實是最重要的一篇，也是最早有構想的部分，其核心概念就是提倡「推測美學」（aesthetics of speculation），援用文化中許多非理性領域，神話、軼聞、虛構、想像力、令人費解的實驗、不明的紀實、創作、奇怪的裝置、廢棄的場域、失敗的雛形。作者意圖提倡一種技術詩意下的推測美學；用物件導向哲學的觀念來說，物件以其自身為主體，永遠的撤出人類意識的視野，人類休想用關聯主義（correlationism）來把握物的本體，用量子力學的說法，物件只在人類意圖中部分地塌縮（collapse）成我們想觀察的樣貌，但物件的神祕遠遠大於我們感知到的，或我們賦予的意義。

如此的一種美學，在中文語境中的「思辨」一詞，則完全無法描述理性思考之外的種種思想，包括推測、臆想、異想、猜測、編造、虛談、杜撰、夢見、直覺甚至神啟。此外，英文語境中，優秀的記者要求受訪者講述事實，而非speculate時，中文翻譯為「請說事實，而非推測」，絕對不可能翻譯成「請說事實，而非思辨」。英文使用speculate時，大部分都跟「思辨」的語意差別很大，所以，中文翻譯時應當視語意而調整。

許多學者同意，推測設計具有批判的作用，也具有思辨的作用，這是對的，但作用不能夠反過來定義本體。我所體會的推測設計，並不是推翻理性思辨，而是站在理性的窮盡之處，做出理性所不能達到的跳躍。我們常說設計是個黑盒子，所有資料搜集、分析完，好的設計師能做出令人讚嘆的一躍，資料搜集有幫助，但是創造出設計物的過程則是神祕的，無法完全用理性解釋的一個黑盒子。

正如本書的標題所言，speculative everything並不是要我們去推測萬物（speculating everything），以人為中心的陳舊觀念來進行推測（動詞）；而是用形容詞來描述這樣的萬物，萬物透露出一種神祕、費解、未知、不確定、不明用途、奇怪趣味、另類世界、非人中心的品質。這樣的審美能力顯然可以從日常生活物件的陌異化（estrangement）開始，重新以物件和人同等本體位階的觀點看待萬物，則物件不僅僅是人類視

野中的一個奇異費解的存在，人也是物件世界中的一個令人費解推測的存在；而 speculative everything 並不是物件或人會進行推測，而是萬物本來都是令人產生推測美感，而無法窮盡的本體。

1　張芬芬，實在主義 Realism，教育大辭書，2000 年 12 月。http://terms.naer.edu.tw/detail/1313027/

2　speculative，國家教育研究院。http://terms.naer.edu.tw/search/?q=speculative&field=text&op=AND&group=& num=30

3　Poetic Imagination in the Speculative Philosophies of Plato, Schelling, and Whitehead MD Segal - Adademia. edu, 2012.

4　Ron Wakkary, William Odom, Sabrina Hauser, Garnet Hertz, and Henry Lin. 2015.「Material speculation : actual artifacts for critical inquiry」.〈In Proceedings of The Fifth Decennial Aarhus Conference on Critical Alternatives〉（CA '15）. Aarhus University Press 97-108.

PREFACE
前言

《推測設計》從我們數年前創造的一張表單開始,我們叫它 A / B,可説是某種宣言;在 A / B 表中,我們將普遍認知的設計,和我們本身正在從事的那種設計並列在一起。我們提出 B 的用意不在取代 A,只是增添另一種面向,可相互對照和促進討論的面向;理想上,希望 C、D、E⋯⋯接踵而至。

這本書將解開表單 B 部分的壓縮、連接南轅北轍的構思、確定那些構思在當代設計實務概念中的位置,並建立一些歷史性的連結。這不是一份簡單的調查報告、不是論文選集、不是專題著作,而是基於數年實驗、教學和反思的經驗,提供非常明確具體的設計觀。我們會以我們自己的習作、皇家藝術學院 (Royal College of Art) 的學生和畢業生作品,以及其他美術、設計、建築、電影和攝影等專案為例。在為這本書做研究調查時,我們也仔細檢視了未來學的文獻、科幻電影和文學小説、政治理論,以及科技哲學。

這本書的構思從泛述「概念性設計」開始,以之做為批判性的媒介,來探究新的科學技術發展的意涵,並了解創作推測設計的美學,最後再把鏡頭拉遠,探討「推測的萬物」,以及設計做為社會夢想催化劑的概念。

《推測設計》是一段刻意兼容並蓄又別具一格的旅程,將穿越一個正在浮現,由構思、理想和方法建構的文化地景。如果身為設計師的你,想做的不只是讓科技便於使用、性感和可消費,我們希望你會覺得這本書讀來愉快、刺激,並且兼具啟發性。

A

Affirmative	肯定的
Problem solving	解決問題
Provides answers	提供答案
Design for production	為生產而設計
Design as solution	設計即解答
In the service of industry	設計服務產業
Fictional functions	虛構性的功能
For how the worlds is	為世界現在的樣子而設計
Change the world to suit us	改變世界來遷就我們
Science fiction	科幻（科學幻想）
Futures	未來
The "real" real	「實在的」實存
Narratives of production	生產的敘事
Applications	應用
Fun	樂趣
Innovation	創新
Concept design	概念設計
Consumer	消費者
Makes us buy	讓我們購買
Ergonomics	人因工程學
User-friendliness	易於使用
Process	製程

B

Critical	批判的
Problem finding	找出問題
Asks questions	提出問題
Design for debate	為辯論而設計
Design as medium	設計即媒體
In the service of society	設計服務社會
Functional fictions	功能性的虛構
For how the worlds could be	為世界可能的樣子而設計
Change us to suit the world	改變我們來適應世界
Social fiction	社幻（社會幻想）
Parallel worlds	平行世界
The "unreal" real	「非實在的」實存
Narratives of consumption	消費的敘事
Implications	意涵
Humor	幽默
Provocation	挑釁
Conceptual design	概念性設計
Citizen	公民
Makes us think	讓我們思考
Rhetoric	修辭學
Ethics	倫理
Authorship	著述

A / B, Dunne & Raby 設計工作室

ACKNOWLEDGMENTS
致 謝

本書的構思是歷時數年、經由許多人的對話和交流而成形的。我們想要特別感謝以下各位——從頭至尾給予這項計畫發展的支持和協助。

我們在倫敦皇家藝術學院的教學活動向來是靈感的泉源；很榮幸能和一群天賦異稟的學生合作，他們的設計作品始終未曾停止質疑和擴展我們本身的思維。在產品設計系，我們要感謝 Platform 3 Durrell Bishop（杜瑞爾‧畢夏）、Onkar Kular（昂卡‧庫拉爾）、Ron Arad（朗恩‧阿拉德）和 Hilary French（希拉蕊‧法蘭奇）；在建築系，要感謝 ADS4、Gerrard O'Carroll（傑拉德‧歐卡洛爾）和 Nicola Koller（妮蔻拉‧柯勒）；較近期則要感謝「設計互動系」（Design Interactions Program）才華洋溢的教職員和學生，特別是 James Auger（詹姆斯‧奧格）、Noam Toran（諾安‧托倫）、Nina Pope（妮娜‧波普）、Tom Hulbert（湯姆‧賀伯特）、David Muth（大衛‧穆斯）、Tobie Kerridge（托比‧柯里吉）、Elio Caccavale（艾利歐‧卡克飛）、David Benqué（大衛‧班克）和 Sascha Pohflepp（莎夏‧波弗雷普）；也要感謝無數位客座教授，他們在授課及評論中大方分享他們的構思與想法。我們非常感激皇家藝術學院是如此一個地方：不僅讓這樣的作品和構思有發展的可能，更得到積極的鼓勵與支持。

我們始終相信，在更遼闊的背景，而非單單學術界裡討論、發展構思的重要性，特別感謝英特爾（Intel）的 Wendy March（溫蒂‧馬爾奇）和微軟劍橋研究中心（Microsoft Research Cambridge）的 Alex Taylor（艾力克斯‧泰勒），為我們的研究帶來產業的觀點；感謝倫敦帝國學院（Imperial Colledge）的 Paul Freemont（保羅‧佛里蒙特）和 Kirsten Jensen（克莉絲汀‧簡森）支持鼓勵我們探討合成生物學和其他科學範

疇；感謝很多人提供機會，讓我們透過討論、研討會和會議分享想法，並從引發的質疑、問題和討論中獲益。

我們也要感謝委託及展出作品的人士和組織，感謝你們的慷慨和熱忱讓我們吸引更廣大的閱聽人。尤其感謝科學藝廊（The Science Gallery）的 Michael John Gorman（邁克爾‧約翰‧戈爾曼）；Z33的Jan Boelen（楊‧波倫）；Constance Rubin（康斯坦斯‧魯賓）和「Saint-Etienne International Design Biennale」（聖艾提安國際設計雙年展）；惠康基金會（The Wellcome Trust）的 James Peto（詹姆斯‧佩托）和 Ken Arnold（肯‧阿諾德）；倫敦設計博物館（the Design Museum in London）的 Deyan Sudjic（德耶‧薩德奇）、Nina Due（妮娜‧杜伊）和 Alex Newson（艾力克斯‧紐森）；特別是紐約現代藝術博物館（the Museum of Modern Art）的 Paola Antonelli（寶拉‧安東尼利）鼓舞人心、熱情洋溢的投入，為諸如此類的設計在世界拓展空間。

過去幾年，我們很高興在設計、小說、科學、技術及未來等領域和許多人士互動，得到豐富且持續的思想交流，感謝：Bruce Sterling（布魯斯‧史特林）、Oron Catts（奧倫‧卡茨）、Jamer Hunt（傑默爾‧杭特）、David Crowley（大衛‧克勞利）、Stuart Candy（斯圖爾特‧坎迪）和 Alexandra Midal（亞莉珊卓‧密達爾）。

當然，我們由衷感激我們在「MIT Press」（麻省理工學院出版社）的編輯 Doug Sery（道格‧賽瑞）承擔這項計畫，並在發展期間給予熱情的支持和鼓勵。對於這個將一切組合起來的順利、愉快的過程，我們要感謝「MIT Press」的優秀團隊有這麼大的耐心和包容力，特別是 Katie Helke Doshina（凱蒂‧赫克‧杜希那）帶領我們走完出版流程、設計師 Erin Hasley（艾琳‧海斯利），以及 Deborah Cantor-Adams（狄波拉‧坎特-亞當斯）的編輯。

我們非常感謝為這本書提供圖像的每一個人，感謝 Elizabeth Glickfeld

（伊莉莎白・葛立克菲德）專心致志的偵探作業和圖像研究，以及 Marcia Caines（瑪西亞・凱恩斯）和 Akira Suzuki（鈴木彰）購置圖像。最後，我們要感謝 Kellenberger-White（克倫柏格 - 懷特）提供平面設計方面的建議，並為本書設計了這麼特別的字體。

1　激進設計之外？

夢想強而有力；夢想是渴望的儲藏室。夢想賦予娛樂業生命力，也驅動了消費。夢想可以使民眾昧於事實，為政治的驚悚提供掩護；但夢想也能鼓舞我們想像與今天截然不同的事物，進而相信我們可以朝著想像的世界邁進。[1]

很難述說今天的夢想是什麼；那似乎已被貶低為希望——希望我們不會任憑自己滅絕、希望世人都能不再挨餓、希望這狹小的星球有容納我們所有人的空間。我們不再有憧憬；我們不知該如何修理這個星球，確保我們生存無虞。我們只能抱持希望。誠如 Fredric Jameson（詹明信）的名言，現在我們比較容易想像世界末日，更勝於想像有別於資本主義的另類選擇；但此另類選擇，正是我們所需。當 20 世紀的夢想迅速流逝，我們需要做新的夢；但設計可以扮演什麼角色呢？

想到設計，多數人相信設計是用來解決問題。就連表現最生動的設計形式，也是在解決美學問題。面對諸如人口過剩、缺水、和氣候變遷等艱鉅的挑戰，設計師感受到一股難以抑制的衝動，要攜手修正一切，彷彿那些難題可以被分解、量化和解決似的。設計師樂觀的天性讓我們別無選擇，然而事實愈益明朗：我們今天面臨的許多挑戰，是無法修正的，若要克服，唯有改變我們的價值觀、信念、態度和行為。雖然多數時候必不可少，但設計與生俱來的樂觀可能使問題更趨複雜——一來，拒絕承認我們面臨的問題比表面更嚴重，二來，傾盡心力和資源胡亂撥弄外面的世界，而不處理在我們腦袋裡形塑外面世界的構思和態度。

但可別輕言放棄，設計還有其他可能性：首先是運用設計來推測事物可能呈現何種面貌——即推測設計。這種設計形式靠想像力成長茁壯，意在開啟新的視野來觀察有時被稱為「棘手」的問題、創造空間來商討和辯論另類的生存方式，以及鼓舞、慫恿想像力自由流動。設計的推測可以起催化劑的作用，促使我們一同重新界定我們與現實的關係。

很有可能／貌似可能／不無可能／較為中意

自從涉足科學技術、並與許多科技公司合作以來，我們常碰到思考未來的情況，特別是「唯一的未來」。那多半要我們預言或預測未來，有時則是關乎新的趨勢，和辨識可推斷明日的微弱訊號，但無論如何，都是要試著確定未來的動向。這是我們完全不感興趣的事；一旦扯到科技，種種對未來的預言一再被證明是錯的。在我們看來，預測未來是無意義之舉。我們真正感興趣的，是「可能發生的未來」的構思，以及把那些當成工具來更加了解現在，並討論人們想要——當然還有不想要——的未來。它們通常採取「情境」（scenario）的形式，常從一個「要是……會怎麼樣」的問題開始，目的在開拓辯論和討論的空間；因此，它們必然是挑釁的，是刻意簡化和虛構的。

正因為這種虛構的性質，觀者必須拋開懷疑、任想像力漫遊、暫時忘卻事物現在的樣貌，進而想像事物可能的樣貌。我們很少發展暗示事情應

當如何的情境，因為那太流於說教，甚至滿口仁義道德。對我們來說，未來不是目的地，不是要奮鬥的目標，而是有助於想像的思維——即「推測」——的媒介。不只是未來，還有今天；而「可能發生的未來」的概念，就在這裡變成一種評論，特別是在凸顯可以撤除哪些限制、鬆開現實對我們想像力的束縛時——就算只有一點點。

由於在某種程度上，所有的設計都是未來導向，我們非常希望設計推測能與未來學，與包括文學、電影、美術和激進社會科學的推測文化相輔相成，也就是那些致力於改變現實，而不單是描述現實或維持現實的領域。[2]這個空間介於現實與不可能之間，而身為設計師，要有效地在其中運作，需要新的角色、新的脈絡和新的方法。那與進步的概念有關——也就是變得更好，不過，更好的定義當然因人而異。要為透過設計的推測找尋靈感，我們必須放眼設計之外，觀察電影、文學、科學、倫理學、政治學和藝術琳瑯滿目的方法；必須探索、混合、借用、欣然接受許多可利用的工具，不僅創作物品，也創作構思——幻想的世界、警世的故事、What if（要是……會怎麼樣）的情境、思想實驗、反事實、歸謬法實驗、前塑的未來（prefigurative future）等等。

2009年，未來學家Stuart Candy（斯圖爾特・坎迪）蒞臨皇家藝術學院的設計互動系，並在簡報時運用一張迷人的圖表闡述各種潛在的未來。[3]那包含數個從現在向未來開展的錐形；每個錐形代表不同程度的可能性。我們被這個雖不完美但助益匪淺的圖表迷住了，並加以改編，使之順應我們的用途。

第一個錐形是「很有可能」（probable）。多數設計師都在這裡作業；這裡描述除非發生財務危機、生態災害或戰爭等劇變，否則極可能發生的事。多數設計方法、過程、工具、公認的良好實務、甚至設計教育，都是以這個空間為方向。設計會得到何種評價，也與能否徹底了解「很有可能的未來」息息相關，雖然一般不會以這種說法來表達。

下一個錐形描繪「貌似可能（plausible）的未來」。這是情境規劃（scenario planning）與深謀遠慮的空間，事情可能發生的空間。一九七〇年代，諸如荷蘭皇家殼牌（Royal Dutch Shell）等公司都研發了模型化技術，顯示全球局勢在不久的將來還可能如何演變，以確保自己能歷經大規模全球經濟或政治變動而不墜。「貌似可能的未來」的空間不是預測，而是探索經濟和政治未來的另類選項，讓組織能因應各種不同的未來做好準備、蓬勃發展。

下一個錐形是「不無可能」（possible）。這裡的技術在於連接今天的世界與被提出的世界（suggested world）。加來道雄的著作《Physics of the Impossible》（電影中不可能的物理學）⁴闡述了三個等級的不可能，甚至在最極端的第三種——根據我們對科學現有的認識，不可能發生的事——也只有兩件事物，永動機（perpetual motion）和預知（precognition），是不可能的。其他種種改變——政治、社會、經濟以及文化的變動——皆非不可能，只是，或許很難想像該怎麼從這裡走到那裡。

在我們發展的情境中，我們相信，首先，從科學的角度看，它們不無可能；再者，應該有路徑可以從我們今天所在之處，到達我們在情境裡的位置。這需要一連串可信的事件來導致新的情況——就算純屬虛構。這讓觀者得以把這個情境和他們自己的世界連接起來，做為批判性反思的輔助。這就是推測文化的空間——寫作、電影、科幻、社幻等等。雖屬推測性質，但誠如David Kirby（大衛·柯比）在著作《Lab Coats in Hollywood》（好萊塢的實驗室外套）迷人的一章中探討他所謂推測情境（speculative scenario）與奇幻科學（fantastic science）的差異時所言，在建立這些情境時，通常仍要請教專家；專家的角色通常不在預防不可能，而是讓不可能可被接受。⁵

在「不無可能」之外，就是空想（fantasy）的地域，對這裡，我們就沒什麼興趣了。空想存在於它自己的世界，和我們生活的世界就算有關聯

也微乎其微。它當然彌足珍貴，特別是做為娛樂時；但對我們來說，那距離世界現在的樣子太過遙遠了。這是童話、哥布林、超級英雄和太空歌劇的空間。

最後一個錐形在「很有可能」和「貌似可能」的交界處；這是「較為中意的未來」之錐。「較為中意」的概念當然沒那麼直截了當；較為中意是什麼意思，誰較為中意，又由誰決定？目前，那是由政府和產業決定，而雖然我們扮演消費者和選民的角色，那卻是受限的角色。

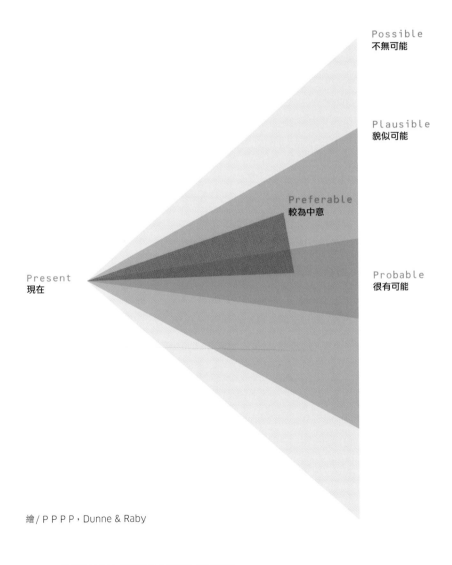

繪 / P P P P，Dunne & Raby

在《Imaginary Futures》（想像的未來）一書中，Richard Barbrook（李察‧巴布魯克）認為未來就是設計來籌劃現在、證明現在有理的工具——符合少數權勢者利益的現在。[6]但，假使有可能將想像的未來創造得更具社會建設性，設計能否協助民眾以「公民消費者」（citizen-consumer）之姿，更積極地參與未來？如果能，又該怎麼做呢？

這就是我們感興趣的部分。不是企圖預測未來，而是用設計來開啟各種可供討論、辯論，並為特定族群共同定義「較為中意的未來」的可能性：從公司，城市到社會。設計師不應在沒有和倫理學家、政治學家、經濟學家等專家合作的情況下，替任何人定義未來、創造未來——這些未來只是催化劑，目的在促使民眾公開辯論和商討他們真正想要什麼樣的未來。設計可以允許專家盡情發揮想像力、為他們的洞見提供媒材表現、讓想像能以日常情境為根據，並為進一步的協同推測提供平台。

我們相信，社會各階層推測得愈多、探究的另類情境愈多，現實的可塑性就愈高；而雖然未來不可預料，我們仍可協助將今天的因素嵌入適當的位置，那將提高更令人嚮往的未來發生的或然率。同樣地，可能導致未來不受歡迎的因素，也可以及早發現、及早處理，或至少加以限制。

激進設計之外？

長久以來，我們一直深受將推測用於批判和挑釁的激進建築，以及美術所鼓舞，特別是1960和70年代來自Archigram，Archizoom，Superstudio，Ant Farm，Haus-Rucker-Co和Walter Pichler等工作室的設計案。[7]但為什麼這一類的設計如此罕見呢？2008年，在維多利亞與艾伯特博物館（Victoria and Albert Museum）的「Cold War Modern」（冷戰現代展），我們終於有幸見到這個時期許多設計案的廬山真面目——在展場最後一個房間展出的設計案洋溢著充沛的活力和想像力，讓我們深受激勵。我們不禁好奇，這樣的精神可以怎麼再次應用於當代設計，設計的疆界可以怎麼拓展到純商業以外，擁抱極端、想像和啟發性的內涵。

Walter Pichler,〈TV Helmet（Portable Living Room）〉, 1967.
攝影| Georg Mladek
照片提供| Galerie Elisabeth / Klaus Thoman / Walter Pichler

我們相信，從1970年代激進設計達到顛峰至今，發生過好幾次關鍵的變化，使得富於想像的社會和政治推測在今天變得更難、更不可能。首先，設計在1980年代變得高度商業化，致使設計逐漸失去其他較冷門的角色，諸如Victor Papanek（維克多·帕帕奈克）等在1970年代享譽盛名、社會取向的設計師，不再被視為有趣；他們被認為格格不入，未能展現設計創造財富，以及為我們日常生活的每一個層面增色添彩的潛力。這種現象固然有好處——設計為大企業接受、進入主流，但通常是以最膚淺的方式。設計逐漸完全融入1980年代崛起的新自由資本主義模式，不久，設計所有其他可能性就被視為不符經濟需求，因此毫不重要。

其次，隨著1989年柏林圍牆倒塌和冷戰落幕，其他可能的生存方式和社會模式也繼之崩解。市場導向的資本主義獲勝，而現實立刻縮水，剩下一度空間，單調乏味。除了資本主義，設計不再有其他社會和政治的可能性可以配合。所有不是為資本主義量身打造的設計，都被斥為空想，斥為無稽。就在那一刻，「現實」擴張、吞沒了整座社會想像的大陸，把剩下的一切邊緣化。誠如前英國首相Margaret Thatcher（柴契爾夫人）的名言：「別無選擇。」

第三，社會已變得更原子化。如Zygmunt Bauman（齊格蒙·鮑曼）在《Liquid Modernity》（液態現代性）[8]中寫道，我們已經變成個體組成的社會。人們在找得到工作的地方工作、到外地念書、遷徙得更頻繁、離開家人生活。英國已發生漸進的轉變，原本會照顧社會最弱勢的政府愈變愈小，要個人負擔更多自力更生的責任。一方面，這當然會為希望闖出一番事業的民眾創造自由與自主，但也大幅削弱社會安全網的功能，鼓勵人人照顧自己。在此同時，網際網路的出現也允許個人和全球想法相近的人聯繫。當我們投入更多精力交世界各地的新朋友，便不再需要關心近鄰。從比較正面的角度來看，隨著由上而下的管理式微，我們正逐漸脫離菁英階級夢想的那種大烏托邦；今天，我們可以努力爭取一百萬個、各有一個人嚮往的迷你烏托邦。

第四，夢想已降級為希望：事實擺在眼前，隨著全球人口在過去45年倍增至70億人，20世紀的夢想已無法支撐。兩次大戰後現代主義的社會夢想，或許在1970年代攀至高峰，然後事實逐漸明朗：這個星球資源有限，而我們正快速消耗。當人口持續呈指數增長，我們必須重新思考在1950年代啟動的消費世界。而在金融崩潰，以及新千禧年出爐的科學資料顯示、氣候因人類行為正趨暖化之後，這種感覺又更強烈了。現在，年輕的一代沒有夢想，只剩希望。希望我們能生存下去，希望人人有水喝，希望不會有人挨餓，希望我們不會自相殘殺。

但我們抱持樂觀。受到2008年金融崩潰的刺激，已有一股新思潮在思考現有制度的另類方案。而雖然新的資本主義形式尚未出現，已經有愈來愈多人渴望換其他方式管理我們的經濟生活，以及國家、市場、公民和消費者之間的關係。這種對現行模式的不滿，加上社交媒體推波助瀾、「由下而上」的新民主，使現在成為重溫的完美時機：重溫我們的社會夢想和理想，重溫設計在催生另類觀點而非定義觀點上所扮演的角色。設計是觀點的催化劑，而非源頭。不過，1960及70年代那些想像力豐富的設計師所用的方法，已不可能再沿用。如今我們生活在一個截然不同的世界，但我們可以和那樣的精神重新連結，發展適用於今日世界的新方法，再一次開始作夢。

但是要做到這點，我們需要更多元的設計：不只是風格，也包括更多元的意識型態和價值觀。

1　Stephen Duncombe，《Dream：Re-imaging Progressive Politics in an Age of Fantasy》（New York：The New Press, 2007），182.

2　例如可參閱 Barbara Adam，"Towards a New Sociology of the Future"（草稿）。可上網 http：//www.cf.ac.uk/socsi/futures/newsociologyofthefuture.pdf。作者於 2012 年 12 月 24 日查詢。

3　欲知更多細節，可參閱 Joseph Voros，"A Primer on Futures Studies, Foresight and the Use of Scenarios"，《Prospect, the Foresight Bulletin》，no. 6（2001/12）。

可上網: http：//thinkingfutures.net/wp-content/uploads/2010/10/A_Primer_on_
Futures_Studies1.pdf。作者於 2012 年 12 月 21 日查詢。

4 Michio Kaku,《Physics of the Impossible》(London：Penguin Books, 2008).

5 David Kirby,《Lab Coats in Hollywood：Science, Scientists, and Cinema》
 (Cambridge, MA：MIT Press, 2011), 145–168.

6 Richard Barbrook,《Imaginary Futures：From Thinking Machines to the Global
 Village》(London：Pluto Press, 2007).

7 這段歷史記載得相當詳實；例如可參考 Neil Spiller，《Visionary Architecture：
 Blueprints of the Modern Imagination》(London：Thames & Hudson, 2006)；
 Felicity D. Scott，《Architecture or Techno-utopia：Politics after Modernism》
 (Cambridge, MA：MIT Press, 2007)；Robert Klanten等人編輯之《Beyond
 Architecture：Imaginative Buildings and Fictional Cities》(Berlin：Die Gestalten
 Verlag, 2009)；以及 Geoff Manaugh，《The BLDG BLOG Book》(San Francisco：
 Chronicle Books, 2009)；亦可上網 http：//bldgblog.blogspot.co.uk。作者於 2012
 年 12 月 24 日查詢。

8 Zygmunt Bauman，《Liquid Modernity》(Cambridge, UK：Polity Press 2000).

2　非現實的地圖

設計師一離開工業生產和市場,便踏入非現實、虛構的範疇;我們較中意的名稱是「概念設計」——關於概念的設計。這有段短但豐富的歷史,而許多有相互關係但未被充分理解的設計形式,都在這裡發生——推測設計[1]、批判設計(critical design)[2]、設計幻象(design fiction)[3]、設計未來(design futures)[4]、反設計(antidesign)、激進設計(radical design)、質疑性設計(interrogative design)[5]、為辯論而做的設計(design for debate)、對抗設計(adversarial design)[6]、論述設計(discursive design)[7]、未來造景(futurescaping)[8],和某些設計藝術。

對我們來說，脫離市場，便創造出一條平行的設計渠道，既不必承受市場壓力，也可用來探索概念和議題。這些可以是設計本身的可能性；技術方面的新美學；科學技術研究的社會、文化和道德意涵；大規模的社會及政治議題如民主、永續性，和資本主義現行模式之外的另類選擇。這種使用設計的語言來提出問題、挑釁和啟發思考的潛力，就是概念設計最顯著的特色。概念設計與社會及人道主義設計不同，也與「設計思考」（design thinking）不同，後者雖然也常拒絕市場導向的設計，但仍是在現實的範圍內運作；這對我們非常重要。我們不是在討論一個實驗現成的東西、讓它變得更好或不同的空間，而是完完全全在探討其他的可能性。

我們對於設計事物可能的樣貌更有興趣；概念設計提供了這樣的空間。按照定義，概念設計處理的是非現實。概念設計之所以為概念，不是因為這些設計尚未被實現，或正等著被實現。概念設計頌揚它們的非現實，且充分利用純屬構思的特性。Patrick Stevenson Keating（派翠克・史蒂文森・基廷）的〈The Quantum Parallelograph〉（量子平行描記器，2011）是件公眾參與的道具，藉由找出和列印使用者「平行生活」的資訊來探究量子物理學和多重宇宙論的構思。它運用抽象概念和一般性的技術用語來暗示一件奇怪的技術裝置。它顯然是道具無疑，但能迅速激發想像力。它的美學新穎、突出、讓人一看就知道這個物體是概念性質，卻絲毫無損它的意義。更具體的例子是Martí Guixé（馬爾蒂・吉赫）創作的〈MTKS-3 / The Meta-territorial Kitchen System-3〉（MTKS-3 / 後設領土廚房系統三號，2003）。它是由各種零件的模型組成，代表一間開放原始碼的廚房，其最後的成品是抽象、簡化的幾何形狀，讚頌其道具的性質而絲毫不想表現現實；它們就是它們原本的樣子：構思。

大家常說，如果某樣東西是概念性的，就只是構思而已；但這種說法沒抓到重點。正因為那是構思，所以重要；新的構思正是我們今天需要的。概念設計不只是構思，更是理想。而正如倫理哲學家Susan

Patrick Stevenson-Keating,〈The Quantum Parallelograph〉, 2011.

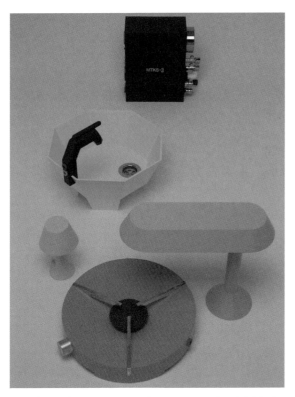

Martí Guixé,〈MTKS-3：The Meta-territorial Kitchen System-3〉, 2003.
攝影 | Imagekontainer / Inga Knölke

Neiman（蘇珊‧內曼）所指出的，我們該對照理想來衡量現實，而非反過來，拿理想跟現實比較：「不該以理想是否符合現實來衡量理想；該以現實是否實踐理想來評判現實。理性的作用在於否認經驗為最後的定論──以及提供經驗理應遵循的構思，督促我們拓展經驗的範疇。」[9]

因此，如我們所見，概念設計的主要目的之一，便是在完全由市場力驅動的設計之外，提供另類的脈絡。這是一個思考的空間，試驗構思和理想的空間。如 Hans Vaihinger（漢斯‧費英格）在《The Philosophy of As If》（假設的哲學）一書中所寫：「理想是構思的結果，本身存在矛盾，也與現實牴觸，但具有不可抗拒的力量。理想是有實用價值的虛構。」[10]

非現實的地圖

概念設計的範疇甚廣。每一個設計領域都有自己的表現形式和多種不同的使用方式。在光譜的一端，它非常接近觀念藝術（conceptual art），探討純粹的構思、且常與媒介本身有關。許多應用藝術（applied art）、陶瓷、家具和設備藝術（device art）都屬此類。在光譜另一端，概念設計意味推測的平行空間：用假設性的作品──更精確的說法是虛構的作品──來探究技術上可能實現的未來。[11]工業和產品設計通常是在這一端運作。這也是我們感興趣的一端。儘管 Marcel Duchamp（馬歇爾‧杜象）是公認第一位名副其實的概念藝術家，但要到 1960 年代，Sol LeWitt（索爾‧勒維特）和 Adrian Piper（阿德里安‧派博）等藝術家才明確表達藝術創作由構思中誕生的意義。在「Sentences on Conceptual Art」（關於觀念藝術的句子，1969）[12]文章中，LeWitt 列出了當時概念藝術品的多項主要特色，例如：

10. 構思可以是藝術作品；構思可能經由一連串的發展，找到最終的表現形式。並非所有構思都需要化為實體。

13. 藝術作品或許可被理解為一種導體，從藝術家的心智導

向觀者的心智；但它可能從未觸及觀者，也可能從未離開藝術家的心智。

17.所有構思都是藝術，只要它們涉及藝術，且落在藝術的習俗範圍裡。

28. 一旦藝術家心中確立了某件作品的構思，也決定最後的形式，就會盲目地進行。如此會產生許多藝術家無法想像的副作用，而這些副作用或許恰可做為新作品的構思。

31.如果某位藝術家在一批作品中運用同樣的表現形式，卻改變了材料，人們會以為該藝術家的概念與材料有關。

而我們覺得其中最有趣的是第9點：
概念和構思不一樣。前者暗示一個大方向，後者則是成分。構思實踐概念。[13]

Metahaven,〈Facestate〉, 2011.
攝影｜Gene Pittman
照片提供｜Walker Art Center

Pierre Cardin,〈Space Age Collection〉，
1966.
照片提供| Archive Pierre Cardin

Hussein Chalayan,〈Before Minus
Now〉, 2000.
攝影| Chris Moore / Catwalking

在設計上，人們往往難以超越概念，進而領會和處理構思。概念設計的
工藝是在構思的層級發生。構思必須加以建構或發掘、加以評估、結
合、編輯、扭擰和嵌入。概念性的方法存在於設計的多數領域，無論是
純粹的概念——通常用於展覽——或與較商業的目標融合、可供購買。
平面設計有悠久的實驗構思傳統，也有已確立的批判性脈絡來討論、辯
論構思。諸如Åbäke、Metahaven和Daniel Eatock等高概念性的工作
室，作品常在設計媒體展出、被討論和辯論。在作品〈Facestate〉（臉
之國，2011）中，Metahaven運用了常用於商業性企業識別專案的策
略性思考，來批判消費主義和公民權利的界線日益模糊的政治意涵，特
別是政府以提高透明度和增進互動之名，欣然擁抱社交軟體的時候。

在時尚圈，概念設計的範圍從只能穿一次、走伸展台的高級訂製服，到
大量生產、於商業街店面銷售的副牌都有。1960年代，受到太空時代
所啟發，André Courregès（安德烈・庫雷熱）、Pierre Cardin（皮

Droog / Peter van der Jagt,〈Bottoms Up Doorbell〉, 1994.
攝影| Gerard Van Hees

爾・卡登）和Pacco Rabanne（帕科・拉巴納）等設計師無視實用性，用新的形式、製造過程和材料來探索有關未來的概念。1980年代，Katherine Hamnett（凱瑟琳・哈姆尼特）以「現在就廢核」、「保護雨林」、「拯救世界」和「要教育，不要飛彈」等口號T恤，讓抗議T恤蔚為流行。

今天，頂尖設計師大多利用伸展台來展示傳達品牌價值和設計師身分的實驗性服飾，較少挑戰社會規範。Hussein Chayalan（侯塞因・卡拉揚）是個例外。他的服裝秀猶如優美的小品文，善用別出心裁的物體和新奇的技術；他的「飛機裝」是我們的最愛。Comme des Garçons、A-POC和Martin Margiella等公司則製作高概念性但仍可穿的衣裳，玩弄實質性與剪裁、社會習俗與期望，以及美學等構思。

家具設計有這麼一段歷史：用椅子做為探討新設計哲學和日常生活願景

的媒介，不論是在美學、社會和政治方面。1990年代，主要受到荷蘭設計團體Droog帶動，對觀念藝術的興致重新燃起。很難説得準觀念主義第一次出現在家具設計——肯定是包浩斯學校（Bauhaus）早期的彎曲鋼管椅——及戰後義大利設計師如Bruno Munari（布魯諾・莫那利）、Ettore Sottsass（埃托・索特薩斯）、Studio De Pas D'Urbino、Lomazzi（洛馬奇）、Archizoom、Alessandro Mendini（亞力山卓・麥狄尼）和Memphis的作品，是什麼時候的事，只知道是在1980年代設計沒入極端商業取向的沼澤之前。不過，很可能是設計師William Morris（威廉・莫里斯）率先以我們今天理解的方式創作批判性的設計作品，也就是刻意體現與本身時代不同的理想和價值觀。[14]

誠如Will Bradley（威爾・布萊德利）和Charles Esche（查爾斯・埃謝）在《Art and Social Change》（藝術與社會變遷展）一書的介紹中指出，William Morris的理念至今依然盛行：他抵制藝術創作與資本主義工業生產模式結合的烏托邦理想，這個觀念也影響了Walter Gropius（沃爾特・格羅佩斯）和包浩斯學校。[15]

今天，儘管家具仍是大多數概念性活動發生之處，但焦點主要集中在美學、製造過程和材料上。[16]設計師Jurgen Bey（約根・貝）和Martí Guixé超越了這點，而用概念設計探究社會或政治議題。Bey的〈Slow Car〉（慢車，2007），一張自動化的封閉式辦公桌椅，旨在質疑我們花了那麼多時間在擁塞城市的車子裡有何意義。這件作品無意大量生產，而是打算透過展覽和出版品傳播。

Martí Guixé為阿姆斯特丹Mediamatic藝術中心設計的〈Food Facility〉（食事所，2005）是典型有表演空間的餐廳，並用網路將餐點委外處理。顧客聚在「餐廳」裡享受社交氛圍，但要向當地的外帶餐廳訂購食物；餐廳的廚房被原已存在的外燴取代。餐廳裡有餐點顧問提供顧客有關食物品質和預估上桌時間等資訊，餐點DJ則負責收取餐點並重新包裝、交給顧問上菜。

Studio Makkink和Bey / Vitra,
〈Slow Car〉, 2007.
攝影| Studio Makkink和Bey
網站| www.studiomakkinkbey.nl

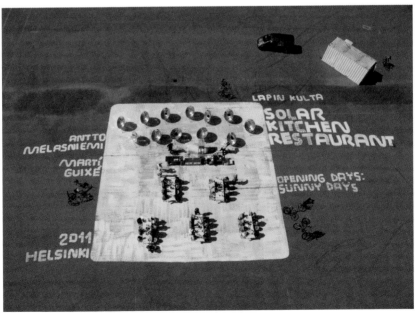

Martí Guixé, 〈Solar Kitchen Restaurant for Lapin Kulta〉, 2011.
攝影| Imagekontainer/Inga Knölke

Konstantin Grcic,〈Apache〉, 2011局部圖, 選自Champions系列.
照片提供 | Galerie Kreo. © Fabrice Gousset

這件設計案試驗性地混合數位文化和模擬文化,用搜尋引擎協助重新規劃傳統的社交活動。Martí Guixé的另一件設計案〈The Solar Kitchen Restaurant for Lapin Kulta〉(Lapin Kulta的太陽能餐廳,2011)則探究運用太陽能烹飪技術籌畫餐廳業務的新方式。顧客需要個性隨和、寬容且愛好冒險;比如萬一下雨,午餐就可能得取消,陰天也可能使晚餐延誤。

甚至有個經營有成的藝廊系統。巴黎的Galerie Kreo(克雷歐藝廊)和包括Ronan(羅南),以及Erwan Bouroullec(厄文・布魯克)、Konstantin Grcic(康斯坦丁・葛契奇)和Jasper Morrison(賈斯伯・莫里森)在內的設計師合作,形同實驗室,除進行美學實驗,亦發展在工業背景不可能實現的構思。Grcic的〈Champions〉(冠軍,2011)餐

Ronan 和 Erwan Bouroullec,〈Algue〉, 2004.
©Tahon 和 Bouroullec

Ronan 和 Erwan Bouroullec,〈Algue〉, 2004.
攝影| Andreas Sütterlin. ©Vitra

桌，從賽車和高性能運動用品的世界擷取工藝技術、美學和製圖法，帶入家具的世界。有些時候，因這些展覽而生的構思最後會在別的地方，由工業夥伴繼續發展。Bouroullec兄弟的〈Algue〉（藻，2004）：看似有機生物、可連結起來做房間隔板的小塑膠片，一開始只是裝置，後來才由Vitra製造成暢銷商品、大發利市。

汽車設計也有強大的概念車傳統。設計概念車的目的是在車展展示來傳達未來的設計方向和評估顧客的反應。Roland Barthes（羅蘭·巴特）在《Mythologies》（神話學）裡讚頌「雪鐵龍DS」（Citroën DS）的文章，就如實呈現了這些願景達到極致時的魔法。Buckminster Fuller（巴克敏斯特·富勒）30年代的原型「Dymaxion」車款提倡了安全和空氣動力學的新思維。

較近期的研究則聚焦於樣式和意象；Marc Newson（馬克·紐森）為福特（Ford）設計的〈021C〉（1999）旨在為汽車設計引進新的文化意涵；Chris Bangle（克里斯·班格勒）為BMW設計的〈GINA〉概念車（2008）則提出以未來派的變形材料——能調節汽車行駛中的空氣動力——來取代現有的材料。近年來一個或許不是刻意為之的例外，是Ora-ïto為雪鐵龍設計的〈Evo Mobil〉（2010），這是想像中Traction

Marc Newson,〈Ford 021C〉, 1999.
攝影｜Tom Vack. © 2012 Mark Newson Ltd.

Chris Bangle,〈BMW GINA〉, 2008.
© BMW AG

Ora Ito,〈Concept Car〉, 2010.

Avant等早期雪鐵龍車款進化成未來「個人移動系統」的樣貌，基本上是一頂轎子——旨在促使汽車工業思考可能的新方向與價值。

在所有設計類別中，或許是建築擁有最豐富且最多元的探究構思傳統。從紙上建築（paper architecture）到前瞻設計（visionary design），它悠久的歷史充滿令人興奮和啟發思考的例子。前瞻建築與紙上建築的關係緊張，前者有對外的社會性或批判性目的，後者雖然常自省而只在意建築理論，卻甚少打算建造。橫跨構思與現實最有趣的一例是Peter Eisenman（彼得・埃森曼）著名的〈House VI〉（六號建築，1975），它原本極度重視形式，遠勝過實用性。客戶後來寫到許多實際的問題，但仍喜歡住在這樣的概念性建築裡。[17]

Peter Eisenman,〈House VI〉, 1975, 東面.
攝影｜Dick Frank
照片提供｜Eisenman Architects

Peter Eisenman,〈House VI〉, 1975, 立體正投影圖.
照片提供｜Eisenman Architects

Daniel Weil,〈Radio in a Bag〉, 1982.

Maywa Denki,〈Otamatone〉, 2009.
© Yoshimoto Kogyo Co., Ltd.、Maywa Denki 和CUBE Co., Ltd.

現實與非現實的關係在建築上特別有趣,因為許多建築原本是設計來建造的,卻基於經濟或政治因素而留在紙上。〈House VI〉非比尋常是因為它刻意打造成一件不容妥協、可讓人居住──差不多可以住──的建築藝術。彷彿屋主是住在一個構思裡,而非一棟房屋之中。

除此之外,還有電影設計和更近期的遊戲設計的世界,這兩者處理較少概念性的事物,而較多幻想的世界。我們將在第五章回到這個主題。

商品化的想像

在應用藝術、平面、時尚、家具、汽車和建築的領域,概念設計是深受重視、成熟,也饒富趣味的作業方式,從個別設計師一次性的實驗到可在商店購買的產品,都在其範疇。不同於這些領域,產品設計就難以實踐這樣的理念。至少在專業層級,它通常是學生所做,而學生的作品雖然值得讚賞,卻可能欠缺有經驗的設計師賦予作品的深度和複雜性。

Hulger,〈Plumen Light Bulb〉, 2010.
攝影| Ian Nolan
照片提供| Ian Nolan

Ryota Kuwakubo,〈Bitman Video Bulb〉, 2005.
©吉本興業株式會社、Maywa Denki和Ryota Kuwakubo

我們固然有可能向 Comme des Garçons 或 A-POC 買「概念性」的裙子，卻不可能買到概念性的電話，至少在 80 年代 Enorme 失敗但大膽的嘗試，或同樣於 80 年代、Daniel Weil（丹尼爾·韋伊）一批高概念性的無線電話之後，已不可能買到。

除此之外，產品設計仍密切配合市場期望。除了幾位有遠見的創業者兼設計師，如 Naoto Fukasawa（深澤直人）和他的「+-0」系列產品、Maywa Denki（明和電機）的「Otamatone」、Sam Hecht / Industrial Facility 的日常用品，以及 Hulger（哈格公司）的低能源「Plumen」燈泡之外，是少數概念設計以及商業設計真正未結合的領域之一。

生產規模、技術複雜性，以及是否需要因應大眾市場的差異，會使諸如此類的設計無法在科技產業生存嗎？自從新千禧年以來，在互動設計和媒體藝術的邊界所進行的實驗有了顯著的增加；那個交界有時被稱作設備藝術，[18]但是通常著眼於新媒體的美學、傳播和功能的可能性，而非對於生活的願景，並且主要採取數位技術的形式，而非對未來的推測。[19]藝術家／設計師 Ryota Kuwakubo（桑久保亮太）是這方面最負盛名的實踐者之一。

與其他許多互動裝置領域的設計師類似，他的作品介於設計與藝術之間：大多看來像工業生產，卻通常是在藝廊展出的一次性作品。他的〈Prepared Radios〉（準備好的收音機，2006）——內建的電腦程式可濾除當地電台廣播節目所發的母音——設計得像是極簡主義的家用收音機，卻是手工打造。他有些設計案從一次性跨足大量生產，例如〈Bitman Video Bulb〉（Bitman 影像棒，2005），那可插到電視機後面，循環播放他設計的 Bitman 角色的動畫。

科技產業確實有其概念設計的傳統，如〈Vision of the Future〉（未來的願景）影片的情境所呈現，那些闡述了未來的方向，也推廣新的企業

價值，但眼界和視野往往受到限制。那些情境通常描繪完美的世界，完美的民眾用完美的科技進行完美的互動。

惠而浦（Whirlpool）和飛利浦設計（Philips Design）（尤其是後者）是兩家不斷超越這種情境，成功運用概念性的設計案來探究日常生活不同願景的公司，飛利浦的「設計探針」（Design Probes）更拓展了媒介本身。飛利浦設計的〈Microbial Home〉（微生物的家，2011）將烹飪、能源使用、人類排泄物、食物準備、貯存和照明設備等居家活動，與一個永續的生態系統結合，在那個系統裡，某一功能的輸出，就是另一功能的輸入。

這項設計案的核心概念，是把整個家視為一部生物機器。雖不打算大量生產，但〈Microbial Home〉希望藉由提出新的價值觀和態度、改變公司對家庭和消費者產品的思維，對生產造成衝擊。1970至80年代，設計師Syd Mead（席德·米德）和Luigi Colani（路易吉·柯拉尼）堪稱這種推測性工業設計的先驅。Colani在八〇年代設計佳能（Canon）相機時採用「生物動力」（biodynamic）設計的形式，至今仍持續影響相機的設計。

在Syd Mead和Luigi Colani之後，不論獨立作業也好，和公司合作也好，真的沒有多少設計師專注於發展高推測性的情境。偶爾有些超現實的時刻：Marc Newson、Jaime Hayón（亞米·海因）和Marcel Wanders（馬塞爾·萬德斯）等設計師，雖然主要是行銷取向，有時仍會脫離家具，探討充滿想像力的內在世界和荒誕不經的設計物件。最令人驚豔的莫過於Marc Newson的〈Kelvin 40 Concept Jet〉（凱文40概念噴射機，2003）、Marcel Wanders的超大型〈Calvin Lamp〉（卡文立燈，2007）和為馬賽克品牌Bisazza設計、鋪滿馬賽克但功能齊全的汽車。Wanders自稱他的超大型物件是對設計民主化的回應：那讓設計師別無選擇，唯有汲取自己的想像力來提供特別的東西。

Philips Design Probes, 〈Microbial Home〉, 2011.
© Philips

Luigi Colani, 〈Passenger Aircraft〉, 1977.
照片提供| Colani Trading AG

Mark Newson, 〈Kelvin 40 Concept Jet〉, 2003.
卡地亞當代藝術基金會 (Fondation Cartier pour l'art)
攝影 | Daniel Adric 照片提供 | Marc Newson Ltd.r

Marcel Wanders, 〈Antelope〉, 2004年為 Bisazza 設計.
攝影 | Ottavio Tomasini 照片提供 | Fondazione Bisazza
網站 | www.fondazionebisazza.com

這些荒謬至極、充滿技術幻想的物件，為設計暗示一個未來的方向——被全球金融崩潰打斷的方向。雖然頹廢，且通常是行銷活動，但設計師仍能暫時從狹窄的文化意涵和多數設計展受限的想像力中脫離。

慢慢地，設計展在展示設計師和作品之外，也呈現較複雜的社會議題。2010年舉辦的「Saint-Etienne International Design Biennale」（聖艾提安國際設計雙年展）即以遠距傳輸為主題，以九場互有關聯的展覽呈現各式各樣、從另類運輸到未來技術等議題。2011年在鹿特丹博伊曼斯‧范伯寧恩美術館（Museum Boijmans Van Beuningen）所舉辦的「New Energy in Design and Art」（設計與藝術的新能源），展出藝術家和設計師對能源的另類想法；美國現代藝術博物館（MoMA）2008年的〈Design and the Elastic Mind〉（設計與靈活頭腦展）則從具體到高推測性的事物，探究設計和科學之間的互動。

我們很清楚，要為這樣的設計活動籌措資金非常困難、機會有限，但有其必要。這樣的設計活動能為設計專業增添想像力並開啟新的可能性，不僅為技術、材料和製造，也為日常生活的敘事、意義與重新思考。與其等待企業委託，或為新產品尋找市場缺口，設計師可以和策展人及其他不屬於企業的專業人士合作，和著眼於廣義的社會，而不只是商業的組織配合。

和建築師類似，設計師可以此為職志，分配一些時間給更多公民事務；這也是學院裡的設計師可以承擔的角色。大學和藝術學校可做為實驗、推測和重新想像日常生活的平台。

1　有關推測設計的深入討論，請參閱 James Auger 的博士論文："Why Robot? Speculative Design, Domestication of Technology and the Considered Future".（London：Royal College of Art，2012），153-164.

2　欲深入了解批判設計，請參閱我們之前的著作：Anthony Dunne，《Hertzian Tales》（Cambridge, MA：MIT Press, 2005）及 Anthony Dunne 和 Fiona Raby，《Design

Noir》（Basel：Birkhauser, 2001）。

3　請參見 Julian Bleecker，「Design Fiction：A Short Essay on Design，Science，Fact and Fiction」（2009）。可上網 http：//nearfuturelaboratory.com/2009/03/17/design-fiction-a-short-essay-on-design-science-fact-and-fiction/。作者於 2012 年 12 月 23 日查詢。範例可瀏覽 Bruce Sterling 的「Beyond the Beyond」部落格：http：//www.wired.com/beyond_the_beyond。作者於 2012 年 12 月 24 日查詢。

4　Stuart Candy 的《The Sceptical Futuryst》部落格是「設計與未來」構想和作品的寶庫。請上網 http：//futuryst.blogspot.co.uk。作者於 2012 年 12 月 20 日查詢。

5　Krzysztof Wodiczko 的「質疑性設計團隊」（Interrogative Design Group）即以此為目標：「將藝術和技術與設計結合，並注入已在社會扮演關鍵角色、卻未獲得設計最起碼的關注的新興文化議題。」請上網：http：//www.interrogative.org/about。作者於 2012 年 12 月 24 日查詢。

6　Carl DiSalvo，《Adversarial Design》（Cambridge, MA：MIT Press, 2010）探討這一類的設計可能以哪些方式涉入政治。

7　欲深入了解這點，請參考 Bruce M. Tharp 和 Stephanie M. Tharp，The 4 Fields of Industrial Design：（No, Not Furniture, Trans, Consumer Electronics & Toys），「Core77」部落格，2009/1/5。請上網：http：//www.core77.com/blog/featured_items/the_4_fields_of_industrial_design_no_not_furniture_trans_consumer_electronics_toys_by_bruce_m_tharp_and_stephanie_m_tharp__12232.asp。作者於 2012 年 12 月 23 日查詢。

8　請參見 Anab Jain 等人："Design Futurescaping"，收錄於 Michelle Kaprzak 編輯之《Blowup：The Era of Objects》（Amsterdam：V2, 2011），6-14。請上網 http：//www.v2.nl/files/2011/events/blowup-readers/the-era-of-objects-pdf。作者於 2012 年 12 月 23 日查詢。

9　Tim Black 接受 Susan Neiman 訪問，「Spiked Online」。請上網：http：//www.spiked-online.com/index.php/site/reviewofbooks_article/7214。作者於 2012 年 12 月 24 日查詢。

10　Hans Vaihinger，《The Philosophy of "As If"》（Eastford, CT：Martino Publishing, 2009 [1925]），48。

11　在 Vailinger 所著《The Philosophy of "As If"》第 268 頁，Vailinger 有益地區別了假設與虛構：「每一個假設都企圖適切地表達某個依然未知的事實、正確地反映客觀的現實；反觀虛構，提出者非常清楚，這是一個不充分、主觀、圖畫般的概念，從一開始就排除與現實的巧合，因此之後也不可能像我們希望能證實假設那樣加以證實。」

12　Sol LeWitt，"Sentences on Conceptual Art"，《Art-Language：The Journal of Conceptual Art》，1（1）（May 1969）：11-13，收錄於 Peter Osborne，《Conceptual Art》（London：Phaidon, 2005 [2002]），222。

13　同上。

14　我們在 2011 年與 Deyan Sudjic 的一次對話中，第一次聽到這種說法。

15　Will Bradley 和 Charles Esche 編輯之《Art and Social Change：A Critical Reader》（London：Tate Publishing, 2007），13。

16　例如可參閱 Robert Klanten 等人編輯之《Furnish：Furniture and Interior Design for the 21st Century》（Berlin：Die Gestalten Verlag, 2007），以及 Gareth Williams，《Telling Tales：Fantasy and Fear in Contemporary Design》（London：V&A Publishing, 2009）。

17　請參閱 Suzanne Frank，《Peter Eisenman's House VI》：The Client's Response（New

York：Watson-Guptil Publications, 1994）。

18　有關設備藝術的詳盡討論，請參考 Machiko Kusahara，"Device Art：A New Approach in Understanding Japanese Contemporary《Media Art》"，收錄於 Oliver Grau 編輯之《Media Art Histories》（Cambridge, MA：MIT Press, 2007），277-307。

19　欲知更多類此作品的範例和討論，請參見 Conny Freyer 等人編輯之《Digital by Design》（London：Thames and Hudson, 2008）。

3　設計即批判

身為人類，就是要拒絕接受既定事實為既定事實。[1]

一旦我們接受了概念設計不只是風格選項、企業宣傳或是設計師的自我推銷，那麼它具有哪些用途呢？可能性不勝枚舉——用以提高意識的社會參與設計；諷刺與批判；啟發、反省、高水準的娛樂；美學探索；對可能未來的推測；以及改變的催化劑。

對我們來說，概念設計最有趣的用途之一是做為批判的形式；或許這是因為我們具有設計的背景，但我們覺得概念設計的特許空間應該發揮效用。它光是存在、可以用來實驗或娛樂是不夠的；我們還希望它有用處，有某種社會效益，特別是質問、批判和挑戰技術進入我們生命的方式，以及技術透過賦予人類狹窄的定義來為人類設下的限制，或者如哲學家 Andrew Feenberg（安德魯．芬伯格）所寫：「因此，關於現代社會，該問的最重要問題是，我們對於人類生命的理解，有哪些在盛行的技術安排中體現。」[2]

批判設計

我們在90年代中期，於皇家藝術學院「電腦相關設計研究室」（Computer Related Design Research Studio）擔任研究員時創造了「批判設計」一詞。那出自我們的憂慮：技術發展背後的動力無人批判，技術永遠被認定為良善、能夠解決任何問題。當時我們的定義是：「批判設計用推測性的設計提案，來挑戰關於產品在日常生活扮演角色的狹隘假設、先入之見和既定事實。」

它更像是一種態度、一種立場而非方法論。它的相反是「肯定性設計」（affirmative design）：鞏固、強化現狀的設計。

有許多年，批判設計一詞悄悄沒入背景，但最近它重新浮現，設計研究論文[3]、展覽[4]，甚至主流媒體的文章都愈來愈多。[5] 這是好現象，不過危機在於它成了一種設計標籤，而非活動，成了一種風格，而非方法。

有很多人運用設計做為批評的形式，卻從未聽過「批判設計」一詞，而自有描述本身作為的方式。叫它「批判設計」只是為了更有效地提升這種活動的能見度、使之成為討論和辯論的主題。雖然看到它被這麼多人接納，且繼續朝新的方向演化，[6] 是令人興奮的事；但對我們來說，這些年來它的意義和潛力已然改變，因此我們覺得時機已至——該為我們心目中的批判設計提出更合時宜的觀點了。

批判 / 批判性思考 / 批判理論 / 批判主義

「批判」（critique）不見得是負面的；也可能是委婉的拒絕、厭煩現有的事物、一種癡心妄想、一股渴望，甚至一個夢想。批判設計是事物可能呈現何種樣貌的明證，但同時，它也凸顯現有常態中的弱點，提供另類選擇。

人們首次邂逅「批判設計」這個名詞時，常以為它和批判理論及「法蘭克福學派」（Frankfurt School）有關，或者僅僅是素樸的批判主義（criticism）無異；但兩者皆非。我們更有興趣的是批判性思考，意即不認為什麼是理所當然、抱持懷疑態度、永遠質疑所謂既定事實。所有好的設計都是批判性的。設計師首先要鑑定出他們重新設計的事物有何缺點，提供更好的版本。批判設計是將批判性的思想轉化成實體；那是透過設計而非透過文字來思考，並運用設計的語言和結構來吸引人們。它表達或顯現我們對技術帶著懷疑的迷戀，拆解了技術發展與變遷帶來的各種希望、恐懼、承諾、妄想和夢魘，特別是科學發現已從實驗室經由市場進入日常生活。主題不一而足。在最基本的層次，它質疑設計本身的根本假定，在下一個層次，它針對技術工業和其市場取向的局限，再接下來，它質疑一般社會理論、政治和意識型態。

有些人取其字面意義，認為批判設計就是負面的設計、什麼都反、一味挑毛病和缺陷，而如果毛病和缺陷已被理解和察知，我們便同意此舉毫無意義；這是批判設計和評論被混淆之處。所有好的批判設計，都為事物的樣貌提供另類選擇。我們所知的現實，與批判設計提案所呈現不同的現實構思之間，存在著落差，正是這樣的落差創造了討論的空間。正是虛構與現實之間的「辯證對立」（dialectical opposition）產生效應。批判設計運用了評論，但評論只是其諸多層面之一。到頭來，批判設計是正面而充滿理想的，因為我們相信改變是可能的，相信事物可能變得更好；只是到達那裡的方式不一樣。這是一場以挑戰和改變價值觀、構思和信念為基礎的智慧之旅。

在2007～2008年，我們和設計師Michael Anastassiades（邁克爾‧安納斯塔斯西迪斯）合作的〈Do You Want to Replace the Existing Normal？〉（你想取代現有常態嗎？）設計案中，我們設計了一系列電子產品，刻意用它們體現與今天我們對電子產品的預期大相逕庭的價值。〈The statistical clock〉（統計鐘）搜尋死亡事故的新聞動態，在資料庫裡整理成運輸方式。例如，物主把頻道設在汽車、火車、飛機，一旦裝置偵測到事件，就會依序報出死亡人數，一、二、三……我們想像這樣一個世界：有人渴望能滿足存在的需求、提醒我們生命有多脆弱的產品。雖然功能齊全、技術簡單，但我們知道這樣的產品沒有市場，因為民眾不想被提醒這樣的事情。但那正是它的重點：要我們面對另類的需求，並且暗示一個販售日常哲學產品的平行世界──這些「物件」是預期有那樣的時代而設計的；而必須發生什麼樣的轉變，像這樣的需求才會出現呢？

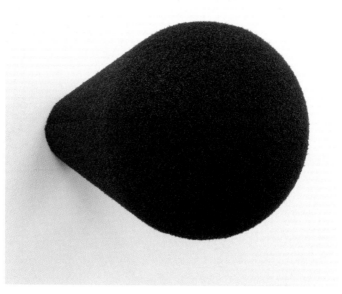

Dunne & Raby和Michael Anastassiades,〈The Statistical Clock〉,
2007-2008.
攝影/照片提供 | Francis Ware

待售的現實

但批判設計不只和設計有關；事實上，設計的力量常被高估。有時，我們做為公民的影響力，可能比設計師還要強大；抗議和杯葛仍是表達論點最有效的方式。[7]最近我們開始對批判性購物的概念感興趣。透過購買物品，物品才變得真實；經由廣告，物品才能脫離研究發展的虛擬空間，進入我們的生活。我們獲得我們付錢買的現實；現實在店鋪裡，等著發生，等著被消費。批判性的購物者，藉由提高鑑別力，可以防止某些物質現實成形，並鼓勵其他物質蓬勃發展。製造商從來不敢確信我們會接受或排斥什麼樣的現實，他們只是提供出來，並盡他們所能透過廣告來影響我們的選擇。

以往，工人可以藉由不付出勞力、經由罷工來發揮力量；今天，如我們一再見到的，情況不復如此。在今日的經濟，是身為消費者的我們擁有力量；要抗議資本主義體制，最具威脅性的行動是公民拒絕消費。如社會學家Erik Olin Wright（艾瑞克‧奧林‧萊特）指出：「如果某個資本主義社會有大批民眾能夠抗拒消費文化，選擇低消費、多空閒的『自發性簡樸』（voluntary simplicity），如果真發生這種事，勢必引發嚴重經濟危機，因為市場裡的需求將大幅萎縮，許多資本公司的利潤將暴跌。」[8]

如我們在當前的經濟危機所見：「資本主義經濟生來即有消費傾向，而政府促進這種傾向的角色，在經濟危機的時代尤其暴露無遺。在經濟衰退期，政府會嘗試以各種方法『刺激』經濟：用減稅、降低利率使借貸更便宜，甚至直接送更多錢給民眾花，來鼓勵百姓增加消費。」[9]

在像我們這樣的消費社會，現實是透過購買商品而成形。金錢易手的那一刻，可能的未來便成真。如果東西沒賣出去，它會被退回，成為被拒絕的現實。在消費社會，我們和我們的錢分道揚鑣的時刻，就是一丁點兒現實被創造出來的時刻——不僅是物理現實或文化，還有心理、倫理和行為的現實。這就是批判設計的宗旨之一——協助我們成為眼光敏銳

的消費者，鼓勵人們以批判性消費者的身分向產業和社會要求更多。設計師並未站在道德的制高點——這是對批判理論常見的批判——而是跟其他人一樣，沉浸在體制中。設計能讓我們更清楚地意識到，我們身為公民消費者（citizen-consumers）的行動，可以造成多大的影響。

陰暗設計（DARK DESIGN）：負面的正面用途

批判設計扮演的角色之一是，質疑被設計的產品只能提供如此有限的情感和心理經驗。設計被認為只會讓事物變美好，彷彿所有設計師都發過「希波克拉底之誓」（Hippocratic oath），絕對不會做出醜惡的東西或抱持負面想法。這限制也妨礙了設計師充分處理人性的複雜，並為此設計——人性當然不是永遠那麼美好。

批判設計常是陰暗的，或處理陰暗的主題，但不是為陰暗而陰暗。陰暗、複雜的情緒常在設計中遭忽視；在其他文化領域中幾乎都接受人是複雜、矛盾，甚至神經質的，唯獨設計例外。我們把人類看作順從而可預期的使用者和消費者。陰暗，形同醫治天真「技術烏托邦」的解藥，可能令人倏然一驚而採取行動。在設計的範疇，陰暗會創造出戰慄，產生刺激和質疑。這是負面的正面用途，不是為負面而負面，而是以警世故事的形式，要人注意某種可怕的可能性。

一個好例子是Bernd Hopfengaertner（貝恩德·霍普芬賈特納）的〈Belief Systems〉（信仰體系，2009）。他問，如果這些科技產業的夢想成真，會發生什麼事？如果不同公司針對判讀「人體機器」所進行的研究——結合演算法，可以從表情、步伐和舉動判讀情緒的攝影系統；無法真正讀心、但可相當準確地猜測人們在想什麼的神經技術；以及會追蹤和記錄我們每一次點擊和每一筆購物的特徵分析軟體等——通通結合起來，從實驗室進入日常生活，會發生什麼事？

就這個頗令人擔憂的世界，Hopfengaertner研擬了六個情境，探討不同的層面。在其中一個情境，有人想買一只茶壺；她走向一部機器，付

Bernd Hopfengaertner,〈Belief Systems〉, 2009.

錢，於是她面前的螢幕閃過數百個茶壺圖像，乍然停止，停在機器從購物者臉上的微表情判定、她想要哪只茶壺。在另一個情境，某人試著鑑識臉部肌肉群，以便學會控制它們、不要洩露感覺，為了保護她的人性而自願成為非人類。對一些人來說，這是以使用者為中心的終極夢想；但對許多人來說，Hopfengaertner 的設計案是個警世的故事，快轉到當前多樣化的技術全部結合起來、用技術簡化我們每一次互動的時代。

在這一類的設計，幽默是非常重要但常被誤用的元素。諷刺是目標，但往往只做到諧擬（parody）和混成（pastiche）；這些相當程度減損了設計的效用。借用原有的格式，便相當明顯地表示作品意在反諷，因而卸除了觀者的一些負擔；觀者該經歷兩難：這是認真的嗎？是真實的嗎？批判設計要能成功，必須讓觀者自己拿定注意。這說起來簡單：要吸引觀眾，嫻熟地運用諷刺和反諷是較有建設性的方式；那既訴諸想像，也需要思維能力。冷幽默和黑色幽默成效較佳，[10]但一定數量的荒誕也有用處，那有助於抵抗線性思考和工具性邏輯，避免觀者被動接受眼前的事物；那具破壞性，也能吸引想像力。

在這方面，優秀的政治喜劇家表現傑出。這類藝術家中最負盛名的或許是「The Yes Men」（Jacques Servin〔雅克・瑟爾文〕和Igor Vamos〔伊戈爾・瓦莫斯〕），他們運用諷刺、突擊、誇張模仿、惡作劇、偽造、惡搞、荒誕和「身分矯正」（假冒目標組織和個人），提醒民眾注意市井小民屢遭大企業或政府不當對待的情況。他們冒充目標組織的代表，運用企業和政府常用的手法如「硬拗」，來做出古怪的聲明或呈現虛構的情境，常被流行媒體熱情洋溢地引用；這雖然令人印象深刻且娛樂性高，但那對我們來說太過聳動，而較適合媒體行動主義、表演和戲劇的背景。不過他們的偽〈4 July 2009 New York Times〉（2009年7月4日紐約時報）就不一樣了；它製作得細膩而優美，且透過「Iraq War Ends」（伊拉克戰爭落幕）和「Nation Sets Its Sights on Building Sane Economy」（美國力求打造穩健的經濟）等標題展現，一個更好的、不同的世界可能是什麼樣子。這件作品在全美數個城市發送約八萬份。

可惜，在批判設計的領域，反諷太常被詮釋為憤世嫉俗，特別是在人們期待解決方案、功能性，和實在論的學科。身為觀者，在碰到批判設計時，我們需要相信，它們狀似其他文化產物的外表可能是騙人的；它們需要觀者付出更多心力。我們在Dunne&Raby的作品〈Huggable Atomic Mushrooms〉（討喜的原子蘑菇雲）之中探討這點。那是

Yes Men,〈4 July 2009 New York Times〉, 2009.

2004至2005年，我們和Michael Anastassiades一起設計、名為〈Designs for Fragile Personalities in Anxious Times〉（焦慮時代脆弱人性的設計）的系列作品。每一朵蘑菇雲的背後都有一次核子試爆，小、中、大，各種尺寸一應俱全。我們的靈感來自恐懼症的療法：讓病患循序漸進接觸恐懼的來源，慢慢增加恐懼的劑量。以我們的蘑菇雲為例，害怕核子毀滅的人可以從系列中最小的原子蘑菇雲〈Priscilla（37 Kilotons, Nevada 1957）〉（普里西亞〔3萬7千噸，1957年內華達〕）開始。那些作品創作得樸素而直接，非常注意材料的品質、工法和細節，也就是你預期一件設計精美的作品該有的表現。要看到蘑菇雲的「舉止」，觀者才會開始懷疑它有多麼嚴肅。因為材質柔軟，它會塌陷，呈現出略帶哀傷的樣子，當你想起來它代表什麼，矛盾的情感便油然而生。

陰暗設計並不悲觀、憤世或是厭世；它只是一種對比，證明藉由負面的表現，設計也可造福人群。陰暗設計是受到理想主義、樂觀主義和這樣的信念所驅使：我們有可能想出脫離混亂的辦法，而設計正可扮演積極的角色。負面的事物、警世的故事和諷刺可以刺激觀者，不再愜意地自以為萬事如意。它旨在觸發觀念和理解的轉變，為還沒想到的可能性開拓空間。

批判、批判

一旦缺乏智識架構，就很難提升批判設計的實務；雖然陸續有不少設計案問世，但其中很多只是依樣畫葫蘆。我們需要一些標準，以便透過反省和批判來提升這種設計形式，至少也要了解這個領域可以如何琢磨。傳統設計的成敗，可以用賣得好不好，以及美學、製作、易用性，和成本之間的衝突化解得有多優雅來衡量。批判設計的成敗要怎麼衡量呢？

設計做為批判可以做很多事——提出問題、啟發思考、揭露假定、刺激行動、引發辯論、提高意識、提供新觀點、鼓舞人心。甚至可以提供腦力激盪的娛樂。但批判設計的卓越之處為何？是主題的微妙及原創性，處理問題的方式？或是較功能性的，例如它的影響力或促使人們思考的力量？它該被衡量或評價嗎？它畢竟不是科學，無法自稱是最好、最有效的提出議題的方式。

批判設計或許大舉借用了藝術的策略與方法，但也就如此而已。我們預期藝術可能聳動而極端。批判設計必須更貼近日常生活；它攪亂人心的力量就存在於此。批判設計應提出要求和質疑；如果它要喚醒哪種意識，就應針對世人尚不熟悉的議題。安全的構思無法讓人念念不忘，也無法挑戰盛行的觀念，但如果構思太怪異，就會被視為藝術而不當回事；如果太一般，就根本無需思考。如果被歸為藝術，它會比較容易應付，但如果仍是設計，就會令人牽腸掛肚；那暗示我們所知的日常生活可以不一樣，暗示一切有可能改變。

Dunne & Raby 和 Michael Anastassiades,〈Huggable Atomic Mushrooms: Priscilla（37 Kilotons，Nevada 1957）〉, 2007-2008.
攝影/照片提供| Francis Ware

對我們來說，批判設計的一大重要特色是它同時坐在這個世界，此時此地的世界，也屬於另一個尚未存在的世界。它提出另類選項，而正因它與這個世界不契合，它可以透過問：「為什麼不能？」來提出批判。如果它在哪個世界太過愜意，就會失敗。那就是為什麼對我們來說，批判設計必須做成實體。有形的存在讓它們得以置身我們的世界，而它們的意義、體現的價值觀、信念、倫理、夢想、希望和恐懼，卻屬於其他地方。這就是批判設計的批判該著眼的：著眼於精心創作它共存於「此時此地」和「尚未存在」的特性，若成功，便能提供作家 Martin Amis（馬丁‧艾米斯）所說的「複雜的愉悅」（complicated pleasure）了。

是羅盤，而非地圖

用設計做為批判的表現形式只是設計的用處之一，傳播訊息和解決問題也是。我們相信永遠該有設計質疑盛行的價值和其根本假設，而這樣的活動可以和主流設計並轡而行，而非取而代之。其挑戰是持續發展切合時代的技藝，以及鑑定出需要凸顯、反思或質疑的主題。

Erik Olin Wright 在《Envisioning Real Utopias》（遇見真實烏托邦）一書中將「解放社會科學」（emancipatory social science）的理論形容為：「一段從現在到某個可能未來的旅程：對社會的診斷和批判告訴我們，為什麼我們想要離開目前生活的世界；另類選擇的理論告訴我們，我們想往哪裡去；而轉型的理論告訴我們怎麼從這裡去到那裡──如何讓可行的另類選擇變得可以到達。」[11]

Jaemin Paik,〈When We All Live to 150〉, 2012.

對我們來說，這段旅程如果像藍圖一般呈現，就不大可能走完。我們相信，要做成改變，就必須開啟人們的想像力，並將之應用於生活的每一個層面，無微不至。藉由創造另類選擇，批判設計可以幫助人們打造用來航行於新價值觀的羅盤，而非藍圖。

人類花了太多力氣發展延長壽命的方式，卻甚少考量其社會及經濟意涵。Jaemin Paik（傑米・派）在作品〈When We All Live to 150〉（當我們活到150歲，2012）中問到：「如果我們都活到150歲以上，家庭生活會有什麼樣的改變呢？」多達六代同堂、且手足之間的年紀可能相差甚遠，傳統的家庭模式將劇烈改變，甚至可能因為人數太多、負擔太大而使財力無法負擔。她的設計案藉由追蹤75歲的Moyra和其未依血緣延伸、以契約為基礎的家庭，來探討未來長壽時代的家庭生活和結構。就像合租公寓，隨著壽命增加，人們可能以共享家庭的方式生活，會從這個家庭到那個家庭，承擔不同的角色來因應不斷改變的需求。Moyra決定繼續她和Ted的30年婚約，以確保能獲得國家更好的社會支援和減稅福利。82歲時，和Ted的第二段30年婚約期滿，她決定離開Ted，搬進一個「兩代同堂」、有個新丈夫和52歲「孩子」的家庭。以偽紀錄片（mockumentary）和攝影小品呈現，這項設計案並未提出設計的解決方案或藍圖，而是做為工具，讓我們徹底思考，在面臨壽命極度延長的利弊得失時，自己的信仰、價值觀和優先事項。

透過在人們的想像力而非物質世界運作，批判設計旨在挑戰人們對日常生活的思維。藉此，它努力維繫其他可能性於不墜，提供與我們周遭世界相對的觀點，鼓勵我們領會：日常生活有可能截然不同。

1　Tim Black 接受 Susan Neiman 訪問，「Spiked Online」。請上網：http：//www.spiked-online.com/index.php/site/reviewofbooks_article/7214。作者於 2012 年 12 月 24 日查詢。

2　Andrew Feenberg，《Transforming Technology, A Critical Theory Revisited》（Oxford：Oxford University Press, 2002 [1991]），19。

3　例子請參見 Ramia Maze 和 Johan Redstrom，"Difficult Forms：Critical Practices of Design and Research"，「Research Design Journal 1」，no. 1（2009）：28-39。

4　例子請參見 2011 年現代藝術博物館「Talk to Me」展的介紹。請上網：http://www.moma.org/interactives/exhibitions/2011/talktome/home.html。作者於 2012 年 12 月 24 日查詢。

5　例子請參見 Edwin Heathcote，"Critical Points"，《Financial Times》（April 1, 2010）。請上網：http://www.ft.com/cms/s/2/24150a88-3c4e-11df-b316-00144feabdc0.html#axzz2Fu1AF35b。作者於 2012 年 12 月 24 日查詢。

6　我們覺得最有趣的是，批判性設計已和數個相關詞彙——對抗性設計、推論設計、概念性設計、推測設計和設計幻象——糾纏在一起，合力為設計在文化、社會及政治的背景開拓更寬廣而穩固的角色，不再僅限於商業。

7　這方面的一個好例子是 UK Uncut 發動的賦稅抗議和杯葛，他們反對跨國企業在英國獲利，卻可以避稅。

8　Erik Olin Wright，《Envisioning Real Utopias》（London：Verso, 2010），67-68。

9　同上，68。

10　有關觀察喜劇和推測設計更詳盡的討論，可參考 James Auger 博士論文："Why Robot? Speculative Design, Domestication of Technology and the Considered Future"，（London：Royal College of Art, 2012），164-168。

11　Wright，《Envisioning Real Utopias》，25-26。

CONSUMING MONSTERS :
BIG, PERFECT, INFECTIOUS

4　消費巨獸：
龐大、完美、具傳染性

儘管我們已相當清楚技術進步的前景和威脅，仍缺少有智慧的方法和政
治工具來管理技術的發展。[1]

做為批判的設計顯然可實際應用的一個領域是科學研究。透過往上游移
動，在構思變成產品、甚至技術之前加以探究，設計師可在技術應用實
際發生前檢視可能的後果。我們可以用推測設計辯論潛在的道德、文化、
社會和政治意涵。

活在極端的時代

一個怪異而美好的世界正在我們身邊成形[2]。遺傳學、奈米技術、合成生物學和神經科學，全都以前所未有的程度和規模挑戰我們對自然的理解、暗示設計有新的可能性。只要挑其中一個領域：生物技術仔細觀察，我們就可以看到革命正如火如荼。那不再是設計我們周遭環境裡的東西，而是設計生命本身——從微生物到人類的生命；而身為設計師的我們，卻幾乎沒有投入時間反省這件事的意義。

受到遺傳學的突破所驅使，動物紛紛被複製和基因改造來提高做為食物的可能性；人類嬰兒可照爸媽的意思設計、為了提供兄姊器官和組織而餵養；魚和基因剔除的豬被做成會在黑暗中發光；基因轉殖的羊被設計成會吐出軍用級的蜘蛛絲，用於防彈背心。[3]有 geep 和 zorse 等滑稽名字的「奇美拉」（Chimera）怪物，以及會分泌擬人乳的乳牛被創造出來。肉在實驗室裡由動物細胞長成；一位藝術家研發了防彈皮膚，一名科學家自稱創造了第一個人造合成生物。[4]能夠設計生命，包括人類和動物的生命，是許多這一類發展的核心。它們對於身為人的意義、我們彼此的關係、我們的身分、我們的夢想、希望和恐懼，都有深遠的影響。我們當然一直能透過挑選植物和動物育種來設計自然，但現在的差別在於這些改變顯現的速度，以及其極端的性質。

實驗室 > 市場 > 日常生活

這些構思有很多是研究室裡僅只一次的遺傳學實驗，但隨著微生物學家和工程學家開始在基因工程，特別是合成生物學的工業化和系統化上攜手合作，這些構思將取道市場，從實驗室進入日常生活。目前受到嚴格管制、唯有醫療行為才可使用的程序，也許將在市場自由流通——受消費者的欲求而非治療需要塑造的市場。我們已經準備好把社會當成發展數位科技的活實驗室了嗎？沒錯，臉書影響了我們的行為和社會關係，但我們可以選擇不用。一旦我們開始設計或重新設計生命本身，生命會更趨複雜；其影響深不可測，就連人類的本質也可能改變。

我們需要質疑這些構思（和理想），探究它們一旦大規模應用在我們的日常生活，會帶來何種後果。設計就是從這裡進場；我們可以擷取實驗室裡的研究，快轉，探究人類欲望，而非治療需要，可能會催生出哪些應用。藉由促進辯論、探討先進科學研究的影響，設計可以承擔實際的社會目的，進而藉由擴大未來技術辯論的參與，在技術變革的民主化扮演要角。

要做到這點，我們必須讓設計逆流而上，越過產品、越過技術，來到概念或研究的舞台，發展推測設計，或「實用的虛構」（useful fiction），來促進辯論。身為設計師，我們需要從設計應用轉換成設計意涵，創作想像中日常物質文化的新發展會催生出的商品和服務。誠如科幻作家 Frederik Pohl（弗雷德里克‧波爾）所言，出色的作家不會只想到汽車，也會想到塞車。如同人因工程學（ergonomics）在機械時代崛起、確保機器更適合我們的身體，又如使用者親和性（user-friendliness）在電腦時代出現、確保電腦與我們的心智更投契，倫理學也必須站在研發生物技術的最前端。我們必須把鏡頭拉遠，思考身為人類的意義，以及如何管理我們和自然不斷變化的關係、管理我們對於生命新的掌控力。這樣的焦點轉移需要新的設計方法、角色和脈絡。

消費者公民

到目前為止的辯論，主要是以公民身分參與的大眾，用非常籠統的術語辯論倫理、道德和社會議題。不過，一旦我們變成消費者，我們常會暫時拋開那些籠統的信念，憑其他衝動行事。當想要使用生物技術的商品服務時，我們相信該做什麼，以及我們真正的行為之間，有個缺口。我們通常是以公民身分討論重大議題，卻是以消費者的身分幫助現實成真。產品唯有在被購買後才算進入日常生活，發揮效用。購買的行為決定了我們技術的未來。藉由提出來自另一種未來的虛構商品、服務和制度，人們便能改由公民消費者的身分加以批判。矛盾的情緒和複雜的反應，能為生物技術的辯論開拓新的視野。

這方面的一個例子是設計師 James Auger（詹姆士‧奧格）和 Jimmy Loizeau（吉米‧洛伊佐）的〈Carnivorous Domestic Entertainment Robots〉（肉食性家用娛樂機器人，2009）。他們設計得像當代的家具，而非器具或機械。Auger 和 Loizeau 檢視了微生物燃料電池（microbial fuel cell）的研究，那能讓機器人得以將昆蟲之類的有機物轉化為能量，而獨立自主地存在於野地；他們不禁好奇，這可以如何轉化為新型的家用機器人。這五隻機器人，每一隻都生動地表達了用齧齒目動物或昆蟲創造能源的過程。例如「捕蠅紙機器人時鐘」（flypaper robotic clock）就用一卷小馬達轉動的捕蠅紙，將蒼蠅和其他昆蟲轉為微生物燃料電池。蒼蠅製造的能量則用來給馬達和一個小 LED 時鐘提供動力。這項設計案非常成功地在網路、報刊甚至電視引發辯論，探討運用微生物燃料電池給家用機器人發電的弦外之音。

顛覆設計的語言

設計可以將討論從與生活無關的泛泛而論，轉變成與我們身在消費社會的經驗息息相關的實例。這並非貶低議題的重要性，而是因為我們大多生活在消費社會，而消費主義驅動了多數西方社會的經濟成長。如此一來，人們可以提早參與辯論，開啟大眾和那些制定政策與規範、形塑生物技術未來的專家之間的對話。換句話說，設計可以在各種生物未來發生之前探究大眾的看法，而對規範的設計做出貢獻，確保最人道、最值得嚮往的未來最可能實現。

設計會將抽象的議題呈現為虛構的產品，而透過這樣的推測，能讓我們在日常生活的背景裡探究倫理和社會的議題。我們可以檢視購買生技服務的不同方式（例如透過家庭醫師、網際網路等等），或不同的服務供應商，是如何影響人們對生物技術的看法。對與錯不只是抽象概念，也和日常消費選擇緊緊糾結在一起。這不是為了呈現事物會變得怎麼樣，而是要開啟一個討論空間，讓民眾可以針對他們嚮往什麼樣的生物未來，形成自己的見解。但這種方式不是沒有顧慮。民眾可能想出危險的構思，開啟寧可未被探索的可能性，而一旦有人想到，就再也回不去了。

Auger-Loizeau,〈Flypaper Robotic Clock〉, 2009, 選自〈Carnivorous Domestic Entertainment Robots〉系列.

這些設計案也可能無意間透過「減敏」（desensitization）的方式，提高民眾對未來生物技術的接受度。儘管如此，我們仍覺得這種方式的利遠大於弊。

設計＋科學

設計在這個領域相對新穎，不過藝術與科學的交叉，早在數十年前就發生了。[5]在英國，它甚至自成一類：科藝（SciArt）。科藝有時被批評為糟糕的科學和糟糕的藝術，也確實有此可能，但它通常只是某種不一樣的東西，非科學也非藝術。

科藝大多肩負著頌揚、推廣和傳達科學的功能，通常是透過美觀、精緻，與科學相關的意象、工序或產品來呈現。它屬於運用藝術協助大眾理解科學的傳統，近年來更透過工坊、平台和開放過程等方式鼓勵民眾參與科學。[6]設計也透過博覽會及科學博物館的展覽、體驗和環境，對此領域有所貢獻；Charles和Ray Eames為IBM設計、捐贈給加州科學與工業博物館（California Museum of Science and Industry）的〈Mathematica：A World of Numbers … and Beyond〉（數學：數字的世界……及以外，1961）就是其中第一批的作品。近年來，已有許多專業設計公司崛起，和世界各地的科博館合作發展非常精緻的互動展。上述種種儘管有其重要性和價值，卻不是我們感興趣的領域。我們相信設計可以超越這種傳播的角色，促進關於科學的社會、文化和倫理意涵的辯論及反思。

對許多贊助機構，甚至藝術家和科學家而言，藝術與科學的理想模式是合作設計案：藝術家和科學家合力發展一件新的作品。這幾乎是藝術科學合作的烏托邦夢想，但在我們看來，設計案通常是其中一方主導；不是藝術家協助科學家傳達他／她的研究，就是科學家在技術上協助藝術家或擔任顧問。與這有關的是藝術家進駐高科技公司研究室的構思：藝術家可任意回應和使用身邊的一切。在最基本的層次，它有助於宣傳實驗室的成果，讓更廣大的群眾知道，但它真正的目的在於透過對技術一

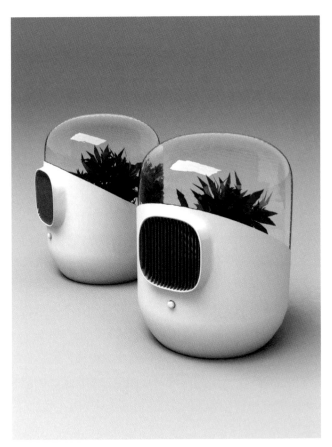

Mathieu Lehanneur和David Edwards,〈Andrea〉, 2009.

無所知的藝術家可能帶給研究的嶄新視野,來激發創新。雖然1960年代「Experiments in Art and Technology, EAT」(藝術與科學的實驗)專案是率先讓藝術家進駐工業的計畫之一,但這個模式最知名的例子是全錄帕羅奧多研究中心(Xerox PARC),特別是1970年代至80年代初期。

這方面近期較有趣的案例是巴黎的Le Laboratoire,它進行一項為期一年的計畫,支持一位從未與科學家共事的藝術家,和一位從未與藝術家共事的科學家之間的合作。其目標是透過對話發展出一項富有詩意、概念有趣而或許有辦法商業化的設計案。該計畫不讓市場、技術或已知的

欲望和需求主導產品發展，而讓文化的構思驅動。商業性的角度特別適合較概念性的設計師，因為探究構思的設計原本較可能留作展覽品，這會兒卻可以透過市場跨入日常生活，脫離平常的市場限制和狹隘的需要和想要的觀念——那常會阻礙事情發生。這項計畫最早的作品包括 Mathieu Lehanneur（馬修‧雷安諾）和 David Edwards（大衛‧愛德華）的〈Andrea〉（安德莉亞，2009），一部空氣清淨機——用活植物過濾吸入裝置的髒空氣。

當然，這種模式不一定能造就和諧的成果或合作關係。有時候，藝術家可能感受到研究的負面意涵，但如果科學家，特別是公司，對一名藝術家或設計師開放實驗室、分享他們可能已經發展好幾年的研究，你卻特別注意研究負面的可能性，這樣的感覺不怎麼好，幾乎與背叛無異。這種模式可能會讓藝術家非常難以處理研究可能的負面後果。基於這個理由，諸如 Eduardo Kac（愛德華多‧卡茨）和 Natalie Jeremijenko（娜塔莉‧傑里米金科）等藝術家遂採取獨立作業，把科學家當成顧問而非創作夥伴。如此一來，藝術家就可以自由設定自己的議程，承擔更具批判性的角色。

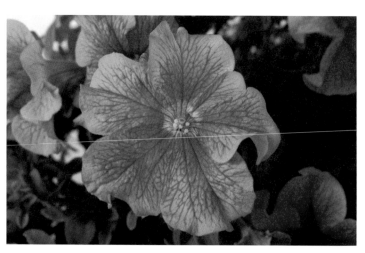

Eduardo Kac,〈Natural History of the Enigma〉, 基因轉殖作品, 2003-2008. Edunia 是帶有藝術家 DNA 的植動融合體, 藝術家的 DNA 只表現在花朵的紅色葉脈.　攝影 | Rik Sferra

Eduardo Kac以創作活的素材，或是他所稱之「基因轉殖藝術」（transgenic Art）聞名。他希望將生物技術從實際應用轉移到較詩意、較哲學的可能性。Kac為〈Natural History of the Enigma〉（謎的自然史）系列創造了他所謂的〈plantimal〉（植動融合體），取名為「Edunia」（2003～2008）──牽牛花和他本身的基因工程混種。藝術家的DNA表現在花瓣的葉脈上。藝術家的基因被從他的血液離析出來，接著結合Kac的DNA和一個用來確保紅色只會在植物葉脈顯現的啟動子（promoter），創造出新的基因。雖然他的作品裡有各種微妙的意義和聯想，賦予這件作品衝擊力的卻是物體本身的戲劇性，特別是透過流行媒體和報刊傳播的時候。

在所有藝術與科學的互動形式之中，最極端的例子之一或許是藝術家成為科學家，或者以非科學的方式從事科學時。Oron Catts（奧倫‧卡茨）和Ionat Zurr（艾歐蘭特‧樂兒）已在西澳大利亞大學的生物科學系成

「The Tissue Culture and Art Project（Oron Catts and Ionat Zurr）」，
〈Victimless Leather：A Prototype of Stitch-less Jacket Grown in a Technoscientific "Body"〉, 2004.
生物降解聚合物（Biodegradable polymer）締結組織和骨骼細胞.
攝影｜兩位藝術家
陳列於西澳大利亞大學SymbioticA實驗室

立研究實驗室，確保研究人員能進行「濕」的生物實驗。他們的專長是組織培養工程，兩人都曾在哈佛醫學院擔任研究員來學習技藝。對他們來說，實行和主題及成品一樣重要，而他們無論在創意或智識上都已經完全獨立。因此，他們的作品格外震撼人心，因為他們在藝術上牢牢掌控了創造與呈現作品的每一個層面和階段。

他們為 2008 年現代藝術博物館的〈Design and the Elastic Mind〉展覽，提供他們在當地實驗室培養的〈Victimless Leather：A Prototype of a Stitch-less Jacket Grown in a Technoscientific "Body"〉（沒有犧牲者的皮革，第一版在 2004 年開始創作）。這件陳列品必須在展覽期間維持生命，而一度開始成長失控。在和館長 Paola Antonelli（寶拉‧安東尼利）詳盡討論後，他們決定讓這件藝術品安樂死。媒體大放厥詞，說館長決定毀了一件藝術品；但這件事引燃的辯論非常切題──當藝術品和商品是由生物組織做成，我們該如何管理呢？

Shiho Fukuhara 和 Georg Tremmel,〈Common Flowers/Blue Rose〉, 2009.

BCL（Shiho Fukuhara〔福原志保〕和 Georg Tremmel〔喬治‧特雷梅爾〕），另兩位受過設計師訓練的藝術家，常聯手創作基因工程花卉。他們堅定地讓作品落在混亂的狀況：智慧財產權、規範、壟斷、商業權利、市場和消費主義。在〈Common Flowers / Blue Rose〉（普通的花 / 藍玫瑰，2009）中，他們拿了第一朵上市銷售的基因改造花卉，三得利花卉公司（Suntory Flowers）製造、名為「Moondust」的非自然藍色康乃馨，進行反向工程、加以複製、放到野外，並提供說明，讓其他人也可以如法炮製。這項設計案旨在質疑自然的所有權，以及如果自然本身被用做繁殖天然原料的機制，會發生什麼事。不同於 Kac 較詩意、哲學的作品，BCL 的作品具顛覆性，且充分運用讓研究從實驗室流向市場的機制。它可以存在於藝廊，說的卻是牆外的世界。

在較早期的設計案〈Biopresence〉（生命樹，2003）中，BCL 提出一項服務：死後，人的 DNA 可以用 Joe Davis（喬‧戴維斯）發明的基因編碼技術嵌入一棵蘋果樹；這種技術可以將人類的 DNA 貯存在樹木或植物中，而不會影響後者的基因。那些樹木可被視為「活的紀念物」或「基因轉殖的墓碑」。從科學的角度來看，這項設計案沒那麼有趣，因為 DNA 只是資訊。但在門外漢眼中，這卻是極具象徵性也非常挑釁的構思，特別是果樹的例子——你會吃你外婆那棵樹結的蘋果嗎？

多年來他們為基因工程樹木籌措資金的過程，凸顯了林林總總與管制生技產品有關的議題。尤其，這項設計案可做為強有力的工具，用以探討在商業背景進行跨物種基因接合的倫理議題。

就算始終未能執行，他們企圖實現這項設計案的行動仍令人印象深刻，而這件案例證明，設計未必要「真實」才有價值。推測設計的提案可做為凸顯現行制度的法律和倫理界線的「探針」。這種推測性設計案的類型通常落在科藝的脈絡之外。由於強調將構思製成模型並且投射到未來，在這個空間裡，設計師或許會比藝術家來得自在；的確，這個領域的作品大多出自設計師之手。

功能性的虛構

對我們來説，在與技術的關係上，這是設計略勝藝術的優勢：它可以將新的技術發展拉入幻想但可信的日常情境，讓我們得以在情境發生之前探索可能的後果。而設計可以憑藉智慧、巧思和洞見做到這點。下面是我們從2002年以來和皇家藝術學院碩士生一起發展、從設計方法長成生物技術的例子。任務並非從問題或需求開始，而是請學生鑑定科學研究的特定領域，想像一旦研究從實驗室搬進日常生活，可能會衍生出什麼樣的議題，最後再用一個設計案來體現這些議題，以激發辯論或討論為目標。其重點在於運用設計來提出問題，而非提供答案或解決問題。

2006年，受到Oron Catts和Ionat Zurr〈Tissue Engineered Steak No.1〉（組織工程牛排一號，2000）的啟發，我們請學生探究這種技術若大量生產，會有何種連帶影響。最成功的提案之一也是最淺顯

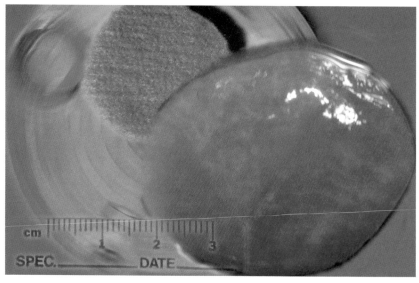

「The Tissue Culture and Art Project（Oron Catts and Ionat Zurr）」，〈Disembodied Cuisine〉研究。產前的綿羊、骨骼肌以及可自然分解的PGA聚合物支架.
攝影|「The Tissue Culture and Art Project（Oron Catts and Ionat Zurr）」
陳列於西澳大利亞大學解剖、生理學和人類生物學學院/生物藝術卓越中心/ The Centre of Excellence in Biological Arts）SymbioticA實驗室.

James King, 〈Dressing the Meat of Tomorrow〉, 2006.

易懂的：James King（詹姆斯・金恩）的〈Dressing the Meat of Tomorrow〉（給明天的肉穿衣打扮，2006）。他的設計案檢視了我們可能如何給這種新種類的食物挑選形狀、質地和香味，來提醒我們它來自一個傳統家畜養殖已經消失的世界。他提出使用行動式動物磁振造影裝置，給最完美的牛、雞、豬隻從頭到腳進行掃描，創造其內部器官精確的剖面圖。這些解剖學最有趣、最賞心悅目的例子可做為樣板、給實驗室培養的肉建造模子。雖然看起來不好吃，但它跳脫了與原型有關的「噁心」因素，讓世人得以針對這項技術的利弊進行討論。

當動物不再需要被屠宰或受折磨，吃素的人就會吃肉嗎？我們可以吃實驗室培養的人肉嗎，或許來自某位知名搖滾明星的組織？而吃它是出於喜愛還是惡意呢？過去幾年，這個主題一再被拿出來討論，但最近焦點已轉移到更廣大的面向。在〈Biophilia：Organ Crafting〉（親生物學：器官製作，2011）中，Veronica Ranner（維若妮卡・蘭納）探討實驗

Veronica Ranner,〈Organ Crafting〉, 2011,選自Biophilia系列.

Emily Hayes,〈Manufacturing Monroe : Quality Control〉, 2011.

室培養的肉該在哪裡培養，以及實驗室是否真是最理想的選擇。她基於一個以手工藝為基礎的另類觀念：將實驗室和畫室結合成「Studiolab」。她製造的物品並非產品提案，而是喚起觀者注意，發展器官的工法可能是什麼樣子。其目的是讓討論脫離美麗新世界的工廠觀，及哥德式的科學怪人情境，轉移到手工藝製造過程的可能性，在那個過程中，生物技術學家成了器官的雕刻家。

這是相當烏托邦式的觀點，反映了科學家和設計師的善意。麻煩是從科學離開實驗室進入市場、消費者的欲望進入方程式、事情變得不理性和獲利取向的時候開始。這就是 Emily Hayes（艾蜜莉・海斯）〈Manufacturing Monroe〉（製造夢露，2011）的起點。他眼中的未來遠比 Ranner 陰暗。這件作品運用相同的技術，但被降級來製造紀念品。其成果是一段程式化的影音，顯示未來的組織工程工廠製造名人產品的幾段過程── John F. Kennedy（約翰・甘迺迪）包皮床單、Marilyn Monroe（瑪麗蓮夢露）的迷你乳房，和 Michael Jackson（麥可傑克遜）的大腦香腸。粉絲可名副其實地擁有自己偶像的一部分。Hayes 的作品看似輕鬆愉快，卻是非常嚴肅的議題。從實驗室轉進日常生活的科學一旦超出醫療應用，我們要如何保證它能避開商業化最糟的層面呢？

Hayes 和 Ranner 都探究了不同的美學可能性來表現生物技術。往往，生物藝術（bioart）和組織培養工程的設計案，到頭來會顯得略帶哥德風──全都是試管、液體、血肉模糊，有驚悚的傾向。推測設計案可以為生物技術提供新的視覺呈現方式，開啟新的辯論可能性，例如讓討論連結大量消費。

許多驅動組織工程的目標都和取代現有的器官或身體部位有關──肌肉、心臟、乳房、腎臟、角膜等等。這種技術還能怎麼用來改善生命，而不單是修復受損或取代缺少的組織呢？ Veronica Ranner 在〈Biophilia：Survival Tissue〉（親生物學：生存的組織，2011）中將培植皮膚視為一項產品的表面。她感興趣的是這種技術可能如何造就醫

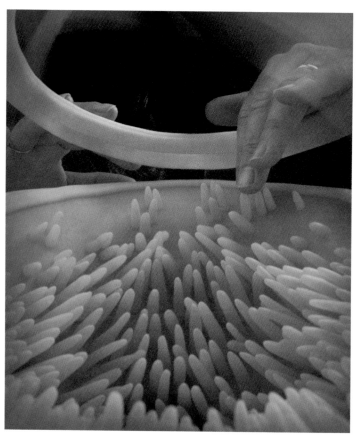

Veronica Ranner, 〈Survival Tissue〉, 2011, 選自〈Biophilia〉, 系列.

療技術的新思維；她選擇一只早產兒保溫箱做為研究工具。這不是具體的設計提案，而是透過想像的產品——在這個例子是使用人類皮膚的保溫箱——表達對組織工程的希望。它的目的是問：新的生物技術能讓我們超越現有醫療技術的高技術性語言，達到更人性的境界嗎？這件設計案觸及的另一項議題是，當你開始使用皮膚之類的半生命（semiliving）物質，「內建式報廢」（built-in obsolescence）會發生什麼事？我們會不會像Oron Catts和Ionat Zurr的〈Victimless leather Jacket〉（沒有犧牲者的皮革）那樣，在產品達到目的後就將之摧毀？

路線類似但沒那麼樂觀的是Kevin Grennan（凱文·葛瑞南）針對未

來機器人的設計案——〈The Smell of Control：Trust, Focus, Fear〉（控制的氣味：信任、專心、恐懼，2011）。他極力批判將擬人論（anthropomorphism）應用於技術的做法，因為他相信那會壓下我們的達爾文按鈕，創造出和機器虛假的情感連結。當機器人無惡意時，這無傷大雅，但當機器人變得更先進，就令人提心吊膽了。在這件作品中，他想要問，我們打算要讓人類和機器人契合到什麼樣的地步。他製作了三幅機器人的圖像。機器人會使用組織工程腺體分泌荷爾蒙，以各自不同的方式影響人類行為。它們刻意設計得令人反感。

Kevin Grennan,〈The Smell of Control：Trust〉, 2011.

Revital Cohen,〈Respiratory Dog〉, 2008, 選自〈Life Support〉系列.

在描述「信任」的第一幅畫，外科機器人會在手術之前給病患噴塗荷爾蒙。第二隻「工廠」機器人會用男人汗液裡已知會使女性鎮靜的化學物質，協助她們聚焦在提升生產力。第三隻「拆彈」機器人會分泌恐懼的氣味，那已知能提高專注力。這件設計案以系列圖畫的方式提出，立刻表現出它的虛構狀態。它無意讓我們相信那些機器人是真的，只是邀請我們假想。

我們已經在超市裡用新鮮麵包的香味來慫恿我們買東西；我們打算多努力拉近人類與技術之間的差距，創造出與機器的無縫互動和共生關係呢？這是我們喜歡的未來嗎？如果不是，又可以如何避免呢？

設計半生命組織的能力，會改變我們對其他生物和動物的看法嗎？在〈Life Support〉（生命支持者，2008）中，Revital Cohen（莉薇‧柯恩）提出，那些為消費或娛樂進行商業飼養的動物，既可做為同伴，也可提供外部器官更換。基因轉殖的農場動物或退休的工作犬可做為支持

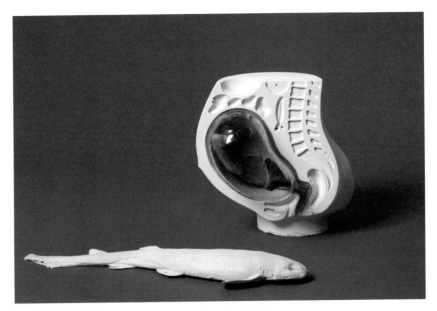

Ai Hasegawa,〈I Wanna Deliver a Shark〉, 2012.
攝影 | Theo Cook

腎臟和呼吸道病患的「裝置」，代替不人道的醫療技術。

在這件作品裡，她問：基因轉殖的動物可像完整的機械那般運作，而不只是提供身體部位嗎？從導盲犬到心理安撫貓等輔助性動物，不同於電腦操作的機器，可和仰賴牠們的病患建立自然的共生關係。與病患血液相符的基因轉殖綿羊，可以做為活的血液透析機器嗎？晚上，病患的血會流到綿羊身上，由牠的腎臟清洗，雜質會在早上藉由綿羊的尿液排出體外。這個設計案可以形容為一種「推測倫理學」的形式——一種工具，探討未來的善與未來的惡的觀念。

但主題為什麼要止於動物呢？ Ai Hasegawa（長谷川愛）的〈I Wanna Deliver a Shark〉（我好想生隻鯊魚，2012）從一個三十多歲、受生育衝動困擾、卻因種種理由不想讓孩子來到人世，或不想當媽媽的女性角度出發。在 Hasegawa 設定的情境裡，這位女性決定運用她的生殖能力讓瀕危物種繼續存在。在進行大量研究和諮詢後，Hasegawa 發現，儘

管女性不可能懷她最喜歡的海豚或鮪魚，但就技術而言，女性有可能懷一隻小品種的鯊魚並且生下來。她的設計案雖然表面看似荒謬，卻提出了一些有趣的問題，包括女性身體的生殖力，以及在生物醫學發展的協助下、運用這種生殖力做其他用途的可能性，而不單是繁殖我們本身快速增加的物種。

所有這一類的設計案中，最具哲學性的或許是Koby Barhad（柯比‧巴爾哈德）的〈All That I Am：From a Speck of Hair to Elvis Presley's Mouse Model〉（都是我：從一根頭髮到貓王的鼠模型，2012）。Barhad對論及生物的設計時，「自我」的觀念位於哪裡深感興趣。這件案子從設計一隻「貓王鼠」著手。第一步是取得某種包含貓王DNA的遺傳物質──Barhad設法在eBay上買到貓王的一根頭髮，任務達成。下一步是讓DNA排序，以鑑定出社會性、運動表現，以及是否容易成癮和肥胖等行為特質。Barhad接著找到一家為科學實驗製作鼠模型的公司，理論上，該公司能夠用他提供的遺傳物質做出一隻基因轉殖的貓王鼠。接下來，Barhad根據實驗室裡用來測試基因改造鼠有何特性的塔，打造一座有客製化環境的塔。塔裡的每一個隔間都模擬貓王一生重要到可以納入傳記的時刻。

藉由經歷以現有技術為基礎設計一隻貓王鼠的過程，Barhad凸顯了這種想法的荒謬：複製（clone）不只是複製另一個生物的肉體。最後的成品──那座塔，不僅美觀，也諷刺了離析行為的特徵，並轉化成模範環境的觀念。

這些設計案沒有提出辦法，甚至沒有解答，只有問題、思想、構思和可能性，全都透過設計的語言表達。它們刺探了我們的信念和價值觀，質疑我們的假設，鼓勵我們想像我們所謂的「自然」可能怎麼不一樣。它們協助我們看清，事情現在的樣子只是其中一種可能性，且不見得是最好的。每一項推測設計案都在現實與不可能之間占據一個空間，一個有夢想、希望和恐懼的空間。這是個重要的空間，可以在未來發生前加

以辯論和商討；因此，至少理論上，我們可以朝著最值得嚮往的未來前進，而避開最不中意的。雖然設計師尚不可能用生物技術製造真正的產品，但我們不應讓這點阻止我們參與；我們仍然可以創造功能性的虛構，幫助我們探索我們希望居住的那種生技世界。

Koby Barhad,〈All That I Am : From a Speck of Hair to Elvis Presley's Mouse Model〉, 2012.
© Koby Barhad

1　《Transforming Technology, A Critical Theory Revisited》（Oxford：Oxford University Press, 2002 [1991]），vi。

2　欲深入探究這個怪異而美好的世界，請參考 Koert Van Mensvoort，《Next Nature：Nature Changes Along with Us》（Barcelona：Actar, 2011）。

3　2002 年，尼克夏生技公司（Nexia Biotechnologies）製造了一隻基因改造的羊，他的乳含有高濃度的蜘蛛絲蛋白質。

4　透過合成生物學，我們或許能達到可以訂製全新生命形式的地步。2010 年，Craig Venter 和他的團隊創造了「Synthia」，據說是第一個人造合成生命形式，或者更精確地說，史上最合成的生命體。運用現有的細胞和 DNA 合成儀（一部有四隻瓶子的「列印」機，瓶裡裝著 ATCG，核苷酸，四種構成我們的 DNA 鏈的化學物質），他們創造了一個基因組，在其中植入另一個移除 DNA 的細胞，然後複製合成 DNA。Venter 在記者會上聲稱它的「父母是電腦」，而非有機生物。

5　欲深入了解這點，請參考 Stephen Wilson，《Art + Science：How Scientific Research and Technological Innovation Are Becoming Key to 21st-century Aesthetics》（London：Thames & Hudson, 2010）；以及 Ingeborg Reichle，《Art in the Age of Technoscience：Genetic Engineering, Robotics, Artificial Life in Contemporary Life》（Vienna：Springer-Verlag, 2009）。

6　例如可參考 James Wilsdon 和 Rebecca Willis：《See-through Science》（London：Demos Pamphlet, 2004）。請上網 http：//www.demos.co.uk/publications/paddlingupstream。

7　設計師明白這不大可能真的是貓王的頭髮。

A METHODOLOGICAL PLAYGROUND: FICTIONAL WORLDS AND THOUGHT EXPERIMENTS

5　方法論的遊樂場：
　　　虛構世界和思想實驗

拜人類心智和雙手不斷進行打造世界的活動所賜，包含種種可能世界的宇宙正持續擴張和多樣化。就打造世界這番事業而言，文學小說或許是最活躍的實驗室。[1]

雖然設計常參考雕塑和繪畫做為有形、表面或平面的靈感，最近也參考社會科學做為與人合作和研究人類的協議，如果我們有興趣將設計的焦點從為世界現在的樣子設計，轉移到為世界可能的樣子設計，我們需要訴諸推測的文化，和文學理論家 Lubomír Doležel（杜勒謝）所說：「打造世界這番事業的實驗室。」

推測是以想像力為基礎，也就是真正能想像其他世界和另類事物的能力。在《Such Stuff as Dreams》（像夢那樣的東西）一書中，Keith Oatley（凱斯‧奧特利）寫道：「想像力讓我們得以進入抽象之門，包括數學在內。我們獲得設想另類事物，進而評估的能力；獲得思考未來和結果的能力，規劃的技能。從倫理的角度思考也成了一種可能性。」[2]

想像力有很多種：陰暗的想像力、獨創的想像力，社會的、創造的和數學的想像力。也有專業的想像力——科學的想像力、技術的想像力、藝術的想像力、社會學的想像力，當然，還有我們最感興趣的，設計的想像力。

虛構的世界

Lubomír Doležel在〈Heterocosmica： Fiction and Possible Worlds〉（異宇宙：虛構與可能的世界）中寫道：「我們的現實世界被無限其他可能的世界包圍。」[3]一旦我們脫離現狀，脫離事物現在的樣子，便進入可能的世界的範圍。我們會找到創造虛構世界的構思，讓它們運作得令人著迷。我們最感興趣的不只是娛樂，還有用來反思、批判、挑釁和啟發的構思。我們不從思考建築、產品和環境開始，而從法律、倫理、政治制度、社會信念、價值觀、恐懼和希望著手，接著思考這些可以怎麼轉化成物質的表現，體現在物質的文化裡，成為另一個世界的一小部分，以小喻大，見微知著。

雖然在設計領域，甚少討論品牌世界的建構和企業未來技術的影音以外的東西，但在其他領域，有豐富大量的理論性作品處理虛構世界的構思。最抽象的討論或許在哲學，許多現實、虛構、可能、實際、非現實和想像之間的細微差異，都在哲學裡一一釐清。在社會及政治學，焦點擺在塑造現實；文學理論則著眼於現實與非現實的語義；美術：假裝相信理論（make-believe theory）和虛構；遊戲設計：名副其實的創世；甚至在科學，也有豐富的論文環繞著虛構主義、實用的虛構、模式生物（model organisms）和多重宇宙等等。[4]對我們來說，關鍵的差異在於

實際與虛構之間。實際是我們所處世界的一部分，虛構則不是。[5]

在所有研究領域中，文學和美術是最有希望的靈感來源。他們將虛構的觀念推到極致，遠遠超越邏輯的世界和較務實的世界建造。雖然嚴格來說，虛構的世界可能既不真實又不完整，而可能的世界需要貌似真實；但對我們來說，限制只有科學的可能性（物理學、生物學等等），其他一切──倫理學、心理學、行為、經濟學等等──都可以延伸到臨界點。虛構的世界不只是人憑空想像的事物；它們周而復始，獨立存在於我們之外，一有需要就可以召喚、取得和探究。

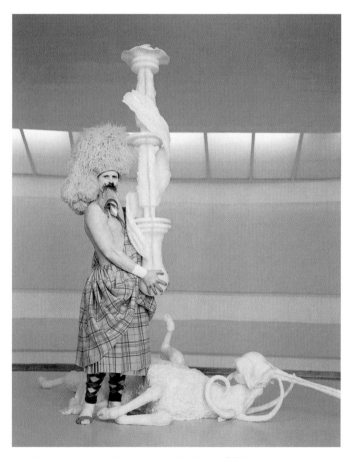

Matthew Barney，〈Cremaster 3〉，2002. 劇照.
攝影｜Chris Winget　　照片提供｜Gladstone Gallery, New York and Brusselse
© 2002 Matthew Barney

藝術家 Matthew Barney（馬修・巴尼）創造了格外複雜的虛構世界。他的〈Cremaster Cycle〉（懸絲系列，1994-2002）包含五部長片和就算沒上千也有數百件的手工藝品、戲服和道具。雖然漂亮又精緻，它們也奇特到極點，將他的內心世界具體化，但他人只能從美學角度欣賞。[6] 這是最純粹的藝術——非關工具性、屬於個人、主觀、美得深刻。設計師也實驗了虛構的世界；例如 Jaime Hayón 為「雅緻瓷偶」（Lladró）所做的〈The Fantasy Collection〉（幻想系列，2008），包含了來自平行世界的陶瓷紀念品。

在時尚界，用廣告暗示品牌以外的幻想世界也很普遍，特別是香水廣告常宛如當代的童話故事。但虛構世界發展最成熟的領域莫過於遊戲設計；數個完整的世界被設計、視覺化並連結起來。有些讀者或許記得他們玩〈Grand Theft Auto〉（俠盜獵車手，1997）等電玩時，第一次經歷的開放世界，以及四處兜風和探索設計者創造的世界有多愜意，勝過玩遊戲本身。雖然鉅細靡遺，遊戲的世界通常著眼於背景、地理和環境，而非意識型態，而其主要目的是逃避和娛樂。不過，也有愈來愈多藝術家和社運人士設計的遊戲，旨在質疑世人對遊戲設計、其社會與文化用途的假定，並鼓勵社會變革。[7] 這跟設計有什麼關聯呢？我們將在本章稍後回來探討。

烏托邦 / 反烏托邦

虛構世界最純粹的形式或許是烏托邦（及其相反：反烏托邦）。這個詞彙在1516年首度由 Thomas More（湯瑪斯・摩爾）使用，做為著作《Utopia》（烏托邦）的書名。美國政治學者 Lyman Tower Sargent（萊曼・托・薩金特）表示烏托邦有三個面向：文學烏托邦、烏托邦實務（例如意識社區）和烏托邦社會理論；[8] 對我們來說，最好的是結合這三者，並且模糊藝術、實務以及社會理論的界限。

Erik Olin Wright 在《Envisioning Real Utopias》一書中將烏托邦定義成：「幻想，道德啟發的設計，希望建立一個和平、和諧的人道世界，

不受人類心理和社會可行性現實考量的拘束。」[9]也有人認為烏托邦是我們連抱持都不該抱持的危險概念，因為納粹、法西斯和史達林主義都是烏托邦思想的果實；但這些只是試著讓烏托邦成真、企圖由上而下實現烏托邦的例子。如果把烏托邦視為維繫理想主義的興奮劑，是提醒我們有其他可能性、而非力求實現的構思，可做為目標，而未必要建造，烏托邦的構思會有趣得多。我們覺得 Zygmunt Bauman 完美掌握了烏托邦思想的要義：「用人生應該是何種面貌（意即想像中與已知不同的人生，尤其是更好、比已知更合意的人生）來衡量人生的『現狀』，是人性的基本、定義性特徵。」[10]

後來也出現反烏托邦，告誡我們如果不小心、前方可能有什麼的警世故事。Aldous Huxley（阿道斯・赫胥黎）的《Brave New World》（美麗新世界，1932）和 George Orwell（喬治・歐威爾）的《1984》（一九八四，1949）是 20 世紀兩個最強有力的範例。科幻小說對烏托邦和反烏托邦著墨頗深，但有一條格外有趣的科幻批評路線，名叫「批判性科幻小說」（critical science fiction），在其中，反烏托邦是從批判理論和科學理論的角度理解。[11]這種科幻讀物強調政治和社會的可能性重於其他一切，而科幻理論家 Darko Suvin（蘇文）深入探究了這個角色，他用「認知的陌異」（cognitive estrangement）一詞——衍生自 Bertolt Brecht（貝托爾特・布萊希特）的「疏離效果」（Alienation Effect）——來描述，透過對比，另類的現實可以怎麼協助批判我們自己的世界。

外延法：新自由主義的推測虛構（Speculative Fiction）

許多烏托邦和反烏托邦的書籍都從歷史借用了封建、貴族統治、極權或集體主義等政治制度，但我們覺得最刺激思考也最具娛樂性的故事，是把今天的自由市場資本主義制度外延到極致，讓敘事交織著超商品化的人際關係、互動、夢想和熱望。

許多這樣的故事都始於 1950 年代。彷彿在戰後的歲月，作家已經在反

思，消費主義和資本主義的承諾會帶我們到哪裡去；沒錯，它們為更多人創造了更多財富和更高的生活水準，但我們的社會關係和道德倫理，會受到什麼樣的衝擊呢？

Philip K. Dick（菲利普・狄克）是這方面的高手。在他的小說中，一切都市場化、貨幣化。小說的場景設在變形的烏托邦，所有人想怎麼過就怎麼過，卻受限於市場提供的選擇。Frederik Pohl（弗雷德里克・波爾）和 Cyril M. Kornbluth（西里爾・柯恩布魯特）的《The Space Merchants》（太空商人，1952）也是這一類的作品，故事場景設在一個最高階級是廣告人士，而可能針對消費進行犯罪的社會。不過，這種資本主義觀點不限於1950年代和60年代的科幻小說，也可能在當代文字作品中發現。

George Saunders（喬治・桑德斯）的《Pastoralia》（天堂主題樂園，2000）場景設在一座虛構的史前主題樂園，員工必須在上班時間像穴居人那樣行動，周旋在規定、契約義務和遊客的期望之間。那讀來悲傷又滑稽，但我們明白作者在說什麼。其他欣然採用資本主義誇張版的作家包括：Bret Easton Ellis（布萊特・伊斯頓・艾利斯）：《American Psycho》（美國殺人魔，1991）、Douglas Coupland（道格拉斯・柯普蘭）大部分的作品、Gary Shteyngart（蓋瑞・史坦迦特）：《Super Sad True Love Story》（極度悲傷的真愛故事，2010）、Julian Barnes（茱莉亞・巴恩斯）：《England England》（英格蘭英格蘭，1998）和 Will Ferguson（威爾・弗格森）：《Happiness TM》（幸福TM，2003）。他們揭露了就人的尺度而言自由市場資本主義烏托邦的局限和失敗，就算我們達成那種烏托邦，那也是人性的化約。雖然從各方面來看， Ben Elton（班・艾爾頓）的《Blind Faith》（盲目信仰，2007）都稱不上卓越的小說，但那拾取了現有文化低能化的趨勢，外延出不久的將來：包容、政治正確、公然羞辱、粗俗話和盲從變成常態，小報的價值觀和商業性的電視模式形塑日常行為和互動。

Charlie Brooker,〈Black Mirror〉, 2012. 劇照.
攝影| Giles Keyte

這也可能在電影發現:〈Idiocracy〉(蠢蛋進化論,2006)和
〈WALL-E〉(瓦力,2008)場景都設在飽受社會衰敗和文化低能化之苦
的世界。最近期的例子是〈Black Mirror〉(黑鏡,2012),英國第四頻
道電視台(Chanel Four)的諷刺迷你影集。劇中將科技公司現今發展的
技術快轉到這麼一天:每個科技背後的夢想都變成夢魘,為人類帶來極
不愉快的後果。

但這對設計有何意義呢?在視覺層次,在電影裡,已然發展一種充斥視
覺俗套的風格——普遍存在的廣告、每個表面都有的企業標識、浮動的
介面、密集的資訊顯示、品牌、微金融交易等等。企業的詼諧鬧劇和襲
仿已成常態,〈Black Mirror〉雖然遠遠凌駕這些,卻是個例外。或許這
是電影的限制之一;它可以提供非常強有力的故事和身歷其境的體驗,
但需要觀者某種程度的被動性,而容易辨識和理解的視覺線索會強化這
點。我們將在第六章回來討論。文學,讀者就比較辛苦了,因為讀者需
要在自己的想像中建構虛構世界的一切種種。身為設計師的我們或許介
於中間;我們提供若干視覺線索,但觀者仍需要想像設計所屬的世界,
以及那個世界的政治、社會關係和意識型態。

構思即故事

在這些例子，吸引我們的是背景，而非敘事；是故事發生的社會有哪些價值觀，而非情節和人物。對我們來說，構思就是一切，但構思有可能是故事嗎？

英國作家Francis Spufford（蘭西斯·施普福特）在《Red Plenty》（紅色的富裕，2010）的前言寫到：「這不是一部小說。它有太多東西需要解釋，因而不能做為小說。但它也不是歷史，因為它以故事的形式做了自己的詮釋；起初，這篇故事只是某個構思的故事，唯有從構思的命運的裂隙一瞥，才是那些被牽扯在內的人物的故事。構思是主人翁。啟程的是構思，進入一個充滿危險和幻覺，巨獸和變形的世界，一路得到它遇到的某些人幫忙，也受其他人阻礙。」[12]《Red Plenty》探究了倘若蘇聯共產主義獲致成功，會發生的事，以及計劃經濟可能如何運作。這是一篇推測經濟學的作品，探究與我們不同的另類經濟模式，凡事由中央管制的計劃經濟，而它毫無歉意地聚焦於構思。

這種方法和設計寫作實驗（design writing experiments）類似，例如建築師Ben Nicholson（班·尼柯森）的《The World Who Wants It？》（這個世界，誰想要？），和設計評論家Justin McGuirk（賈斯汀·麥奎爾克）的《The Post-spectacular Economy》（後壯觀經濟）。[13]

兩者都是構思的故事，探討如果設計出重大的全球性政治經濟變革，會有什麼樣的後果—— Nicholson用戲劇性和諷刺的手法；McGuirk則較為慎重，從真實事件開始，而那些事件在我們眼前逐漸變形為並非遙不可及的未來。但這些仍是文學，而雖然兩者都包含許多富有想像力的整體性提案，但並未探究這些轉變將如何彰顯於日常生活的細節。我們有意反其道而行——從設計開始，讓觀者可以透過設計來想像是什麼樣的社會可能產生這樣的設計，那樣的社會有什麼樣的價值觀、信仰和意識型態。

在《After Man─A Zoology of the Future》（After Man：人類滅絕後支配地球的奇異動物，1981）中，Dougal Dixon（道格・狄克森）探究了一個沒有人的世界，僅著眼於生物學、氣象學和環境科學。雖然略帶說教意味，這仍是推測世界的出色範例，以事實和眾所皆知的演化機制及過程為基礎，並透過具體的設計表現──在這裡指的是動物。

在五千萬年後的未來，世界分為六個區域：凍原和極地區、針葉林區、溫帶森林及草原區、熱帶雨林區、熱帶草原區和沙漠。Dixon絲絲入扣地描繪了不同動植物生長的氣候和分布範圍，勾勒出那些推測的新生命形式，是在什麼樣的後人類時代的地貌進行演化。這個新動物王國的每一個層面，都可回溯到鼓勵和支持新物種在無人世界發展的具體特徵。每一種動物都和我們熟悉的動物有關，但因為沒有人類存在，演化方式略有不同。一種翅膀演化成雙腿、不會飛的蝙蝠，仍用回聲定位來覓食，但因為體型變大、力量增強，它可以把獵物擊昏。

這本書是以系統性思考行想像性推測、且幾乎只用筆墨圖解呈現的絕佳範例。其實它大可是簡單一些的幻想，用各種生物的怪誕就能使我們毛骨悚然，但Dixon細火慢燉了他的推測，帶領我們遨遊這個新世界，了解氣候與動植物的相互關聯。

除了是備受讚譽的文學作品，Margaret Atwood（瑪格麗特・愛特伍）的小說也是構思的故事。《Oryx and Crake》（末世男女）闡述了一個末日後的世界，居住著基因轉殖動物、適合生存於商業開發社會的生物：例如飼育來生長備用人類器官的「器官豬」（pigoon）。《Oryx and Crake》非常接近推測設計案的建構方式。Atwood所有的發明都是以實際研究為基礎，再衍伸至純屬想像但並不牽強的商品。她描述的世界是個警世的故事，結合了生物技術，以及由人類欲望和新奇所驅使、唯有人類需求算數的自由市場制度。

Dougal Dixon, 「Flooer」及「Night Stalker」, 選自《After Man : A Zoology of the Future》(London : Eddison Sadd Editions, 1998) .
照片提供| Eddison Sadd Editions
©1991/1998 Eddison Sadd Editions

不同於許多科幻作家，Atwood 對於科學和技術的社會、文化、倫理意涵，遠比對技術本身感興趣。她抗拒科幻小說的標籤，較喜歡形容她的作品為推測文學。對我們來說，她是推測作品的黃金標準──以真實的科學為基礎；著眼於社會、文化、倫理和政治意涵；意欲用故事來幫助反思，卻沒有犧牲說故事的品質或作品的文學層面。與 Dixon 的《After Man—A Zoology of the Future》類似，這本書充滿奇幻怪異的設計，卻是以生物技術為基礎。每一項設計都凸顯了議題，也娛樂了讀者，並帶動了故事發展。

《Oryx and Crake》是透過衍伸現有科學研究來創造貌似可能的未來，Will Self（威爾・塞爾夫）的《The Book of Dave》（大衛之書）則運用極為獨特的手法來建立與當今世界的連結。這是描述未來社會的故事，但那個社會卻是按照一本寫於數百年前的書籍所建立，而寫書的是一位酗酒、頑固、瘋癲、經歷一場混亂離婚的倫敦計程車司機，他把書埋在漢普斯特德（Hampstead）前妻家的後院，希望有一天會被和他分居的兒子發現。兒子沒發現，而書在幾百年後，才被一場徹底毀滅我們所知文明的大洪水挖出來。

以一位身心失調計程車司機的偏見為邏輯，來建構未來社群的社會關係，顯示我們的習俗可能有多隨便，殘暴和社會的不公義可以怎麼被奇異、虛構的敘事形塑。這些導致種種哀傷和不幸已是悲劇，而這本書更呈現政治和宗教教條的荒謬。除了「摩托」（moto），一種看似牛豬雜種、說話天真得令人焦慮的基因改造動物外，大多數的發明是習俗、協議，甚至語言。孩子每星期各有幾天分別跟分居對街的爸媽住；年輕女性幫忙家務換取膳宿；日子被分成價目表；靈魂是車資，牧師是司機等等。《The Book of Dave》是對於虛構世界濃郁而獨創性高的多層次描繪。但這有可能應用到設計上嗎？我們認為可能。不同於《Oryx and Crake》，鼓舞我們的不是塞爾夫的發明，而是他所用的方法，以及豐富、引人深思的虛構世界，可以怎麼從獨特的起點逐步發展。

China Miéville（柴納‧米耶維）的《The City and the City》（被謀殺的城市）是以對人造邊界富詩意的當代構思為基礎。Beszel（巴斯素爾）和Ul Qoma（烏喬瑪）共同存在於同一個地理區，同一個城市內。一起犯罪與兩座城市都有關係，所以主角，Tyador Borlú（督察提亞多‧波爾魯）必須跨界辦案，這是平常要不計代價避免的事，因為兩個城市的居民已不再看見或認識彼此，就算他們仍使用相同的街道，甚至相同的大樓。看見另一個城市或另一個城市的居民是「侵害」，是所有想像得到的罪行裡最重的。

這是絕妙的設定，不僅能成就引人入勝的偵探故事，也能在讀者的想像空間激盪出林林總總關於國籍、國家地位、身分認同，以及意識型態的想法。

如Geoff Manaugh（傑夫‧馬納赫）在訪問作者時指出，這基本上是一部政治科幻小說。[14] 書中的一切事物都很面熟；而正是「邊界」這個簡單又熟悉的構思的再概念化（reconceptualization）讓它貼近設計，而且同樣地，方法比內容更貼近。

因為文學的虛構世界是用文字建立，只要將語言和邏輯的關係擴展到極致，就能探索一些特別的可能性，有點像是文學版的Maurits Cornelis Escher（艾雪）畫作。最近的一例是Charles Yu（查爾斯‧游）的《How to Live Safely in a Science Fictional Universe》（時光機器與消失的父親，2010）。書中，虛構的世界提供機會嘲弄虛構的概念。Yu的世界融合了遊戲設計、數位媒體、視覺效果（VFX）和擴增實境（augmented reality）。場景設定在第三十一號小宇宙，虛構邊界的浩瀚故事空間，主角Yu是時空旅行的維修員，住在他的時空機TM-31裡。他的工作是援救和避免人們淪為各種時空旅行悖論的受害者。

《How to Live Safely in a Science Fictional Universe》讀起來像概念性的科幻小說：經由真實的現實、想像的現實、模擬的現實、記憶中

的現實，以及虛構的現實接連不斷地交互影響、碰撞和融合，故事逐步發展。

設計可以擁抱這種層次的發明創造嗎？或者，即便是創造虛構的世界，我們仍受限於較具體的方式呢？設計的一大優勢在於它的媒介存在於此時此地。若透過實物道具表現，設計案的實體性能讓故事更貼近我們自己的世界，而脫離虛構角色的世界。《How to Live Safely in a Science Fictional Universe》讓我們想弄清楚推測設計與現實的複雜關係，也對頌揚及欣賞非現實的需求感到好奇。

思想實驗

一個可行之道是不要把設計推測當成敘事或條理分明的「世界」看待，而要視為能幫助我們思考困難議題的思想實驗——用經由設計表達的構思，精心建造的物品。思想實驗或許比較接近概念性設計而非傳統設計。但我們太容易僅著眼於實驗的部分；是思想的部分讓它們有趣，且對我們具啟發性。思想實驗允許我們暫時踏出現實做新的嘗試。

這種自由非常重要。思想實驗通常是在有可能劃定界線和規則的領域進行，例如數學、科學（特別是物理學）和哲學（尤其是倫理學），來測試構思、駁斥理論、質疑限制或探究可能的後果。[15] 它們充分運用想像力，本身也常是美麗的設計。[16] 作家常以思想實驗作為短篇故事的基礎，融合敘事與概念來創造功能性的虛構，促使人們愉悅地思考特定的事物。

Edwin Abbott Abbott（艾德溫・A・亞伯特）的《Flatland：A Romance of Many Dimensions》（平面國，1884）就是個好例子。那探究了不同維度世界之間的互動： 1D、2D、3D。⋯⋯當一個星體垂直穿過 2D 的國度，那裡的居民都不了解，他們看到的那塊東西，那個圓盤，可以怎麼膨脹和收縮。

Thomas Thwaites,〈The Toaster Project〉, 2009.
攝影| Daniel Alexander

Thomas Thwaites,〈The Toaster Project〉,（去殼後）2009.
攝影| Daniel Alexander

歸謬法

我們最鍾意的一種思想實驗是採用歸謬法（reductio ad absurdum），在這種邏輯論證中，我們為便於討論，假設了某個主張，並將之推演到極致而導出荒謬的結果，進而斷定，既然原來的主張會產生如此荒謬的結果，它必是謬誤。歸謬法也適合展現幽默。Thomas Thwaites（湯瑪斯・思韋茨）的〈The Toaster Project〉（烤麵包機設計案，2009）就是很好的例子。Thwaites是從頭開始打造烤麵包機。拆開他所能找到最便宜的烤麵包機之後，他驚訝地發現，那是由多達404個不同的零件組成，所以他決定著眼於五種原料：銅、鐵、鎳、雲母和塑膠。接下來九個月，他造訪礦區、從鐵砂中提煉鐵、追蹤發現蘇格蘭的雲母，最後製成一部差點可運作的烤麵包機。Thwaites從一開始就知道那是不可能的任務，但他利用這次追本溯源——有錄製影片，後來也出了書——來凸顯我們變得有多依賴技術，以及我們距離日常生活仰賴的技術和裝置背後的過程和系統有多遠。

這件設計案也凸顯，就連製造像烤麵包機這麼簡單的產品，也需要如此繁複的過程，或許也強調這件事的荒謬：要天天早上把一片麵包烤到微焦，竟得大費周章。他甚至研究了他需要做些什麼才能熔煉鐵砂，發現前一次有人憑一己之力做這項工作，是15世紀的事了。他數度嘗試複製裝置、使用吹風機和吹葉機現代器具代替風箱皆告失敗，之後發現了用微波爐熔煉鐵砂的專利，而使用他母親的微波爐並稍加變造，他終於提煉出少量的鐵。得知他用的是現代技術，有些人不免失望，但這件設計案的目的從來不是為了回到最初；而是為了凸顯就連像烤麵包這樣最簡單的日常便利背後，也有極為複雜、困難的過程。

反事實

另一個已廣為接受的思想實驗形式是反事實（counterfactual）：改變歷史事實來看看，假如⋯⋯可能會發生什麼事。歷史學有時會運用這種實驗來了解關鍵事件的重要性，以及它們對世界如何演變的影響。一個知名的例子是假如希特勒贏得第二次世界大戰，世界可能變成什麼樣

James Chambers,〈Attenborough Design Group：Radio
Sneezing〉, 2010.
攝影 | Theo Cook

James Chambers,〈Attenborough Design Group：Hard
Drive Standing〉， 2010.
攝影 | J. Paul Neeley

子；許多小說作品都探討了這個主題。對作家來說，這是一種引人入勝
的手法，讀者可藉此了解另類的世界可能如何出現。對設計來說，針
對於未來導向的思考，提供了新奇的另類可能，以思想實驗而非預言
來呈現平行的世界；但這可能稍嫌麻煩，因為你必須先設定一個故事，
觀者才能融入你的設計案。James Chambers（詹姆斯・錢伯斯）的
〈Attenborough Design Group〉（艾登堡設計團體，2010）是個簡單
的例子，展現反事實可以如何轉化為設計案。

Chambers問，假如David Attenborough（大衛・艾登堡）成為工業設計師，而非野生動物影片製作人，但仍熱愛自然，會發生什麼事？他會成立「艾登堡設計團體」（Attenborough Design Group），探究可以怎麼用動物行為來賦予技術產品生存本能：一部「健康」（Gesundheit）收音機，每隔一段時間就會打噴嚏來排出可能有害的灰塵；以及「磁片腳」（Floppy Legs），一部可攜式的軟碟機，偵測到附近有液體就會站起來。這件設計案開拓了對於永續性的新視野，暗示如果產品安裝了感應器，就可以避開危險，活久一點才進垃圾掩埋場。這些產品還有一個附加效益：與主人建立深厚的情感，因為這些仔細設計、像動物一樣的行為，會鼓勵人類對它們投射情感。藉由讓時光倒轉，Chambers成功將焦點從視覺美學轉移至為技術產品設計受動物啟發的行為。

這方面有個更精緻的例子是Sascha Pohflepp（莎夏・波弗雷普）的〈The Golden Institute〉（金色研究院，2009）。Pohflepp重臨歷史上一個可能使美國截然不同的時刻：「假如Jimmy Carter（吉米・卡特）在1981年的美國大選擊敗Ronald Reagan（雷根），在這樣的另類現

Sascha Pohflepp,〈Painting of a Geoengineered Lightning Storm over Golden, Colorado〉, 2009, 選自〈The Golden Institute〉系列.

Sascha Pohflepp,〈Model of a Chevrolet El Camino Lightning Harvester Modification〉, 2009, 選自〈The Golden Institute〉系列.

Sascha Pohflepp,〈Model of an Induction Loop-equipped Chuck's Cafe Franchise by Interstate 5, Colorado〉, 2009, 選自〈The Golden Institute〉系列.

實裡，科羅拉多的金色能源研究院（Golden Institute for Energy）會是首要的研究發展機構。有了近乎無限的資金讓美國成為全球能源最豐富的國家，美國的科技將突飛猛進。」然後他發展了一些大規模的設計案，包括將內華達轉型為氣候實驗區，掀起一陣採集閃電能源的淘金熱，並將公路改造為發電廠。這項設計案透過各種媒體呈現，包括一段介紹金色研究院歷史沿革、組織和任務的企業影片、總部模型，以及設計案的繪畫和圖像。

要是……會怎麼樣

與反事實有關，但更具前瞻性的是「要是……會怎麼樣」的情境。這讓作家得以為了探索概念，而將敘事和情節剝得精光、只剩基本要素。1950 年代某種特定類型的英國科幻小說，就常使用「要是……會怎麼樣」的情境，如 John Christopher（約翰・克里斯多夫）、Fred Hoyle（弗雷德・霍伊爾）和 John Wyndham（約翰・溫登）等。例如 John Wyndham 就寫了數本他稱作「合乎邏輯的幻想」（logical fantasy）的小說，內容環繞著要是有不同種類的外星人——不僅是外太空物種——入侵，所發生的戲劇性事件，例如《The Kraken Wakes》（挪威海怪）、《The Midwhich Cuckoos》（FTC：The Midwich Cuckoos 密威治怪人事件）和《The Day of the Triffids》（三腳樹傳奇）。

他的作品令我們激賞的特質之一，是他探討了在極端環境的社會中可能發生的事，形同一種文學排練，個人、菁英、政府、媒體和軍隊都牽扯在內。它們揭露了事情可能在哪裡崩潰或出錯，為何發生，又如何發生。它們是大規模的思想實驗，試想英國社會對極端的災難可能做何反應，生命可能隨之產生怎樣的變化。那些作品常著眼於一起重大事件，例如逃離基因改造獵食性植物的實驗室，緊跟其後的是相當直截了當的弦外之音。它們沒有天啟式的戲劇性，且聚焦於英國中產階級的人物，促使英國作家 Brian Aldiss（布萊恩・艾爾迪斯）稱此文類為「舒適的大災難」（cozy catastrophes）。

Atelier Van Lieshout,〈Welcoming Center〉, 2007.

「要是⋯⋯會怎麼樣」也在電影裡得到不錯的發揮,是一種藉故脫離現實、懷抱違常構思的簡單方式。希臘導演Yorgos Lanthimos(尤格・藍西莫)的〈Dog Tooth〉(非普通教慾Dogtooth,2009)設定了一個奇妙但簡單的前提,家人與外面世界各式各樣令人驚愕的互動皆依此前提發生。經由教養,兩個孩子對爸媽創造的若干迷思信以為真,也以此塑造他們對社會關係、外面世界、甚至語言的理解:「海」這個字指的是「椅子」、飛越上空的飛機是「玩具」、貓是世界上最凶猛的動物,而保護自己對抗貓的辦法是四肢著地開始吠叫等等。居住於這個由爸媽創造的另類語言世界模式,這些孩子彼此間,以及與外人及世界之間的互動愈來愈混亂。

但我們是設計師,不是作家。我們想創作出能造就類似反思和愉悅的東西,但要用設計的語言。我們可以怎麼做呢?當推測跳出螢幕或書頁,與觀者共存於同樣的空間時,會發生什麼事呢?

Atelier Van Lieshout（AVL）設計的〈SlaveCity-Cradle to Cradle〉（奴隸城市──搖籃到搖籃，2005 －）是將「要是……會怎麼樣」應用於設計的絕佳案例──即使 Van Lieshout 是一位藝術家。AVL 探討，假如我們要用人類當奴隸來製造能源，甚至自己做能量來源或原料，可以支撐什麼樣的城市。這件設計案處理這樣的過程該如何設計，需要什麼樣的設備、多大的空間、什麼樣的建築和機械裝置等等。AVL 也詳盡探究這座城市該怎麼節約地運作，它最理想的規模又是如何。觀者始終沒見到整個系統，只有各種景物的繪畫、建築模型和原型的機械。雖看似古怪，〈SlaveCity─Cradle to Cradle〉仍以邏輯為依歸，較接近 John Wyndham 和其他作家合乎邏輯的幻想，而非 Charles Yu 的《How to Live Safely in a Science Fictional Universe》。我們的挑戰是如何超越這件作品，將非現實的美學潛力發揮得淋漓盡致。

善於否認的虛構家

至少對設計師來說，推測的問題在於它是虛構的，而虛構仍被視為壞東西。當「實際」意味能在店裡買到，某件事物不「實際」的概念並不好。但設計師已涉足各種虛構的產生和維護，從充滿特色、從滿足想像中的使用者所不存在的多功能電子裝置需求，到透過產品、產品內容與使用創造虛幻的品牌世界。今天的設計師是善於否認的虛構專家。雖然一直有設計推測存在（例如車展、未來願景、高級時裝秀），但設計已大抵被產業吸收，如此熟悉產業的夢想，以至於幾乎不可能做自己的夢，更別說社會的夢了。我們想從純商業應用之中解放這種編故事（而非說故事）的潛力，這種實現夢想的能力，並將之重新導向較社會的目的，解決公民而非消費者的問題──或者兩者兼顧。

對我們來說，推測的目的在於「撼動現在，而非預測未來。」[17]但要徹底發揮這個潛力，設計需要與產業脫鉤、更充分地發展自己的社會想像力、接受推測的文化，然後，也許，誠如現代藝術博物館館長 Paola Antonelli 所言，我們就可以看到設計的非應用形式投入於思考、反省、啟發，並針對我們所面臨的一些挑戰，提出新的觀點。[18]

作家 Milan Kundera（米蘭‧昆德拉）寫道：「小説檢視的不是現實，而是存在。而存在不是已經發生的事，存在是人類可能性的範疇，每一樣人類可能變成的東西，每一件人類能夠做的事。小説家藉由發掘種種人類的可能性來擘畫存在的藍圖。」[19]

我們認為設計師也該為此奮鬥。

1　Lubomír Doležel，《Heterocosmica：Fiction and Possible Worlds》（Baltimore：John Hopkins University Press, 1998），ix。

2　Keith Oatley，《Such Stuff as Dreams：The Psychology of Fiction》（Oxford：Wiley-Blackwell, 2011），30。

3　Doležel, Heterocosmica, 13。

4　請參閱 Mauricio Suarez 編輯之《Fictions in Science：Philosophical Essays on Modeling and Idealization》（London：Routledge, 2009）。

5　欲深入了解這點，請參考 Richard Mark Sainsbury，Fiction and Fictionalism（London：Routledge, 2009）。電子書版。

6　See Nancy Spector，〈Matthew Barney：The Cremaster Cycle〉（New York：Guggenheim Museum, 2002）。

7　欲深入了解這點，請參考 Mary Flanagan，《Critical Play：Radical Game Design》（Cambridge, MA：MIT Press, 2009）。

8　Lyman Tower Sargent，《Utopianism：A Very Short Introduction》（Oxford：Oxford University Press, 2010），5。

9　Eric Olin Wright，《Envisioning Real Utopias》（London：Verso, 2010），5。

10　收錄於 Sargent，《Utopianism》，114。

11　例如可參見 Raffaella Baccolini 和 Tom Moylan 編輯之《Dark Horizons：Science Fiction and the Dystopian Imagination》（New York：Routledge, 2003）；以及 Carl Freedman，《Critical Theory and Science Fiction》（Middletown, CT：Wesleyan University Press, 2000）。

12　Francis Spufford，《Red Plenty》（London：Faber and Faber, 2010），3。電子書版。

13　請上網：http：//www.justinmcguirk.com/home/the-post-spectacular-economy. html。

14　專訪可上網瀏覽：http://bldgblog.blogspot.co.uk/2011/03/unsolving-city-interview-with-china.html。作者於 2012 年 12 月 20 日查詢。

15　欲見一份廣納哲學、生物學、經濟學等學科的古典思想實驗清單，請上網：http：//en.wikipedia.org/wiki/Thought_experiment。作者於 2012 年 12 月 20 日查詢。

16　欲見各種思想實驗的詳盡討論，請參考 Julian Baggini，《The Pig That Wants to Be Eaten：And Ninety-Nine Other Thought Experiments》（London：Granta, 2005）。

17　Stephen R. L. Clark，《Philosophical Futures》（Frankfurt am Main：Peter Lang, 2011），17。

18 "The World in 2036 : Design Takes Over, Says Paola Antonelli"，「Economist Online」，2010 年 11 月 22 日。請上網：http：//www.economist.com/node/17509367。作者於 2012 年 12 月 24 日查詢。

19 Milan Kundera，《The Art of the Novel》（New York：Grove Press, 1988）。

PHYSICAL FICTIONS：
INVITATIONS TO MAKE-BELIEVE

6　實體的虛構：
邀請假裝相信

如科幻小説作家 Bruce Sterling（布魯斯‧史特林）在一場和我們探討設計虛構的公開對話中指出，在藝術與設計之外，有許多虛構物件的形式，包括專利和失敗的發明。[1] 這些雖是虛構的物件，但也是偶然的虛構。我們更有興趣的是刻意的虛構物件、讚頌並享受目前狀態、沒什麼成「真」欲望的實體的虛構。

對於推測設計的虛構物件，有一種思考方式是把它們當成不存在的電影所使用的道具。遇到這樣的物件時，觀者要自行想像物件屬於什麼樣的電影世界。因此，乍看之下，電影道具設計也許是這些物件不錯的靈感來源，但如同 Piers D. Britton（皮爾斯‧布里頓）在「科幻螢幕設計」（Design for Screen SF）中指出，[2]電影道具必須容易辨識、且支持情節發展；它們必須簡明易讀，而這樣就會減損他們令人訝異和質疑的能力。他們是情節推演所不可或缺的。如導演 Alfonso Cuarón（艾方索‧柯朗）在討論電影〈Children of Men〉（人類之子，2006）時所說：「電影的第一條規則是可辨識性。我們不想做〈Blade Runner〉（銀翼殺手）——事實上，我們在討論如何處理現實時，是反對〈Blade Runner〉的。而那正是藝術部門的困境，因為我會說：『我不想要創造力，我想要參考誰誰誰』……更重要的是，我喜歡盡可能參考已深植人類意識的當代圖像誌。」[3]

這是電影道具和設計推測的虛構物件之間的主要差異。設計推測使用的物件可以拓展到電影的支援功能之外，擺脫道具設計師常被迫使用的俗濫視覺語言。沒錯，那會讓物件更難解讀，但這種心智互動過程非常重要，可鼓勵觀者積極參與設計，而非被動消費。這區隔了設計推測和電影的設計。道具和想像者存在於同一空間，也讓經驗更活靈活現、栩栩如生，更強烈。例如 Patricia Piccinini（派翠西亞‧佩契尼尼）的〈The Young Family〉（年輕的家庭，2002）就包含一個超寫實、實物大小而隱約具有人類特徵的基因轉殖生物，給孩子哺乳的模型。這個物件震懾人心。它既不贊同也不反對生物技術，只提出一個可能的未來，讓觀者自己決定是否認同；雖然這個物件是以超寫實的細節呈現，但它所屬的世界，在每個觀者的眼中都不一樣。

道具與「假裝相信」理論
要思考推測設計的虛構物件，採用 Kendall L. Walton（肯德爾‧沃爾頓）的「假裝相信理論」（make-believe theory）是頗有助益的：道具是「指定想像之物」和「創造虛構事實」的物件。被「捲入故事之中」意

Patricia Piccinini,〈The Young Family〉, 2002.
攝影| Graham Baring
照片提供| Patricia Piccinini 和 Haunch of Venison

味：「在心理上參與一場遊戲，而遊戲的道具是故事（或戲劇或繪畫）。」[5] 設計推測使用的道具是功能性、經過巧妙設計的；他們刺激想像，幫助我們欣然接受或許沒那麼明顯的日常生活構思。它們幫助我們思考另類的可能性──質疑我們社會體現於物質文化的理想、價值觀和信仰。

推測性的道具設計師需要善於觸發觀者富於想像的反應，但觀者必須敞開心胸，想像人生的其他可能。當我們讀一本書，我們便在想像之中建立了書裡暗示的世界，而其主要目的是要認同那些超越我們人生經驗的人物和情境、設身處地，不論是為了接納或反思。這需要發揮想像力，但結果是觀者或讀者將構思據為己有，而每個人的體驗都不一樣。電影也需要我們和主角感同身受，但電影不必耗費那麼多心力，因為我們沉浸在一個高解析度、設計來壓下我們情緒按鈕的世界。推測設計的道具

不一樣；它們像扳機，可協助我們在心裡建構一個無論理念、價值觀或信仰都與我們自身不同的世界，我們可以接納和反思的世界。

孩子會用道具來想像箱子是房屋、石頭是外星人，推測設計的道具則無意模擬現實或讓我們做戲，而是意在為一個另類的世界接納新的構思、思維和可能性──不同於我們及道具共存的世界。這就是 Kendall 所說的「虛構的命題」，與孩子所用道具的「虛構的真理」形成對比。[6] 道具屬於它自己的虛構世界；它拓展我們的想像範圍，提供新的觀點。洋娃娃和槍代表真槍和真人，讓孩子得以參與一場假裝的、有既定規則的遊戲。注重品牌的產品也以類似的方式處理孩子的玩具，讓玩具的主人得以扮演某種角色──重要的高階主管、紈褲子弟、創意天才等。推測設計的道具不代表真實的事物，也不適用既定的行為模式；它們是實體的虛構，是複雜想像的起點，從不想被視為「真實」，或反映什麼現實。

對某些人來說，「道具」一詞代表假的物件，起不了作用的東西，但在推測設計的脈絡中，道具可以是有充分作用的原型，也可以不是。但這不是重點；道具的目的是在激發想像。道具與產品的不同在於道具並不「適合」當今的世界，特別是商業世界。這就是它們「不真實」的緣由；它們與世上的東西不搭軋。道具著重想像力的移轉，而正是這點讓它們有別於其他物件的類型，包括產品、原型和模型。

推測設計的道具有提喻法（synecdoches）的功用，以部分代表全體，旨在激發觀者對於這些物件所屬世界的推測；這樣的方式需要觀者有創意地處置道具，並將道具視為自己所擁有的。有個定位推測設計的技巧是這樣的：「讀者或觀者會對藝術品投射意義，不是隨便什麼意義，而是選自那項作品暗示的一系列意義。」[7] 藝術家 Charles Avery（查爾斯・艾佛瑞）的〈The Islanders〉[8]（島民，1998 －）優美地做到這點。十多年來，他努力創作一件設計案，一座幻想的島嶼，依據一位虛構旅人的見聞創造作品。該設計案包含繪畫、物件、模型、發現的遺骨等等，藉此想像島嶼的樣貌。

Charles Avery, 〈Duculi〉, 2006.
照片提供 | Charles Avery

使用者即想像者

道具也需要觀者改變自己的角色;他們必須成為積極的「想像者」。這是當民眾拜訪博物館觀賞歷史文物時會做的事,他們常會對展示的文物執行某種想像的考古學。也會用道具來移轉觀者的想像力,[9]不過,儘管在這個角色中,他們將明確的未來帶到現在,讓一部分的未來可提前體驗、接受使用者測試或做好準備,我們更有興趣利用道具來將觀者的想像力移轉到思想實驗,或「要是⋯⋯會怎麼樣」,讓他們有足夠的空間做自己的詮釋。

觀者必須了解這場遊戲的規則,以及某種推測設計的道具意在特定情境起什麼作用。這非常困難,因為觀者並不習慣在媒體或展覽上邂逅這種用途的設計品。我們想得到最接近的關連是博物館收藏裡的歷史日常工藝品,那促使我們想像,在那些社會的生活可能是什麼情況。設計評論的一大挑戰是如何釐清和推廣新的規則與期望,來將博物館和藝廊等非商業環境中的推測設計品視為觸發的道具:觸發社會想像力和批判性的反思,為我們被科技主導的生活思索另類的可能性。

中止不相信

邀請觀者「假裝相信」和要他們「相信」之間有個非常重要的差異。道具要能發揮作用，觀者必須心甘情願地暫時中止他們的不相信；他們必須答應相信它。這為美學實驗創造了遼闊的空間，因為這讓設計得以脫離模擬現實和參考已知等途徑。硬要觀者「相信」，可能很快就會導致偽造和詐騙。我們也要避免假裝真實的諧擬和混成，我們傾向於承認道具是虛構的——透過稍微誇大它的非現實性、暗示那意在邀請觀者想像、推測和夢想。道具需要觀者付出想像力和善意，但另類選項卻看似不公正，甚至不道德。對我們來說，騙使觀者對某事物信以為真，是欺騙的行為；我們較屬意觀者自願暫時中止他們的不相信，樂意讓想像力轉移到一個新的、不熟悉而嬉鬧的空間。

設計團體Troika設計的〈Plant Fiction〉（植物虛構，2010）在這方面表現優異。這件設計案包含五種情境，各以一種混合事實與想像的虛構植物為基礎，透過設計處理一個非常明確的議題，如汙染、能源或資源回收。每一種情境都附了短文表示其用意，並將情境置於不久後的倫敦的某個特定地點，例如〈Selfeater（Agave autovora）〉（自食者）就會分解自己的纖維素來幫助乙醇發酵，而它位於倫敦障礙點路（Barrier Point Road）附近的高架高速公路底下。這些圖像是印在白色背景上的精確、超現實電腦影像，是視覺上貌似可能，但技術上純屬虛構的植物，巧妙地傳達了本身推測設計的狀態。

在創造推測設計的道具之際，有一個微妙的差異需要謹慎處理：「可信」與「貌似可能」之間的差異。這就是有時電視和電影裡會說的：「你可以要觀眾相信不可能（impossible），而非相信不大可能（improbable）。」[10] 或James Wood（詹姆斯‧伍德）在《How Fiction Works》（小說機杼）指出：「這無疑就是Aristotle寫道，在擬態中，令人信服的不可能永遠比不令人信服的可能更可取的原因。」[11]

推測設計的道具不需要寫實，只要貌似可能即可。這點極難做到，而要

Troika,〈Plant Fiction : Selfeater（Agave autovora）〉, 2010.
照片提供 | Troika 2010

設計讓觀者假想的道具，這點就是美學上的核心。在特定的脈絡或世界裡——就算那個脈絡或世界不可能存在——某些事情仍貌似不大可能；比如我們正在看一部電影，劇中一群人正前往火星，意外在太空船裡碰到外星人。如果這群人對外星人的反應與我們的預期不符，那一切都會崩解，無法成立；然而，這整個前提，包括外星人的存在，卻是我們可以接受的虛構。觀者一旦理解規則，就會變得非常嚴格而不隨便違反規則。前後不一是問題所在；道具所屬的世界，必須具有內部一致性。

設計的聲音

非現實的設計有它自己的美學規則。這些物件、場景、人物、互動和行為必須以某種方式看似「真實」，又和婉地暗示它們不是；它們必須貌似可能，但不見得要可信。在日常生活中，產品通常需要克制；對道具來說，戲劇性就很重要了。在日常生活中，我們是為使用者設計，因此設計的語言必須明晰而合常理；在虛構中，我們是為觀者或想像者設計，因此設計的語言必須不合常理，甚至故障失靈。James Wood 在《How Fiction Works》中寫道：

> 小說家一定至少要運用三種語言。首先是作者本身的語言、風格、感知能力等等；再來是人物的假定語言、風格、感知能力等等；再來是我們所謂世界的語言──小說繼承、而必須轉化成小說風格的風格，包括日常使用的語言、報紙的語言、辦公室的語言、廣告的語言、部落格空間和簡訊的語言等等。

> 在這個意義上，小說家是三重作家，而拜這三頭馬車的第三匹馬，「世界的語言」什麼都吃之賜，當代小說家尤其會感受到這種三重性的壓力。世界的語言已侵入我們的主觀性、我們的親暱言語，而 James 認為親暱言語應是小說特有的礦場，他（在他自己的三頭馬車上）稱之為「感受得到的當前的親暱。」[12]

我們相信對設計道具而言也是如此，相信道具可以有多種聲音或語言，或者更精確地說，多種設計依據的觀點。對我們來說，最有趣的聲音，或設計依據的觀點，或許也是最常被忽略的聲音或觀點，是設計師自己的語言。這在設計虛構中常不見蹤影，因為設計師會試圖讓他們的設計道具盡可能「逼真」而採用道具的假定語言──我們熟悉的世界的語言，例如大量製造、企業、DIY 等等，人們預期設計在特定脈絡下的意義和樣貌。

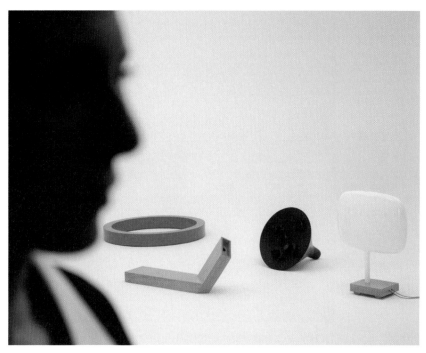

Dunne & Raby,〈All the Robots〉, 2007, 選自〈Technological Dreams Series：No.1, Robots〉設計案, 2007.
攝影│Per Tingleff

在設計師Tommaso Lanza（托瑪索‧蘭薩）的〈Toys〉（玩具，2009）中，他設計的虛構產品刻意符合我們預期企業銀行會購買的技術產品的外型（世界的語言）。在這裡，設計師將特定世界的設計語言注入虛構。我們自己的設計案：〈Technological Dreams Series：No.1, Robots〉（技術夢想系列：一號，機器人，2007）則透過我們自己的設計語言，即設計師和作者的語言表現，那刻意不遵從觀者對機器人外型的期待。在Sputniko（又稱Hiromi Ozaki）的〈Menstruation Machine〉（月經機器，2010）中，設計師把自己嵌入設計案的虛構世界，並使用主角——DIY裝置製造者——的假定語言。道具的「聲音」常被忽略，卻能提供有趣的可能性：玩弄觀者的預期，進而創造更深的投入。

Tommaso Lanza,〈Shredders〉, 2009, 選自〈Playgrounds / Toys〉系列.
© Tommaso Lanza / The Workers Ltd.

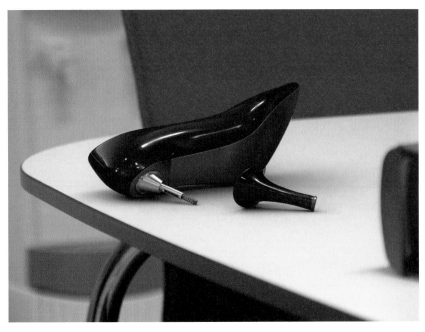

Tommaso Lanza,〈Shoe〉, 2009, 選自〈Playgrounds / Toys〉系列.
© Tommaso Lanza / The Workers Ltd.

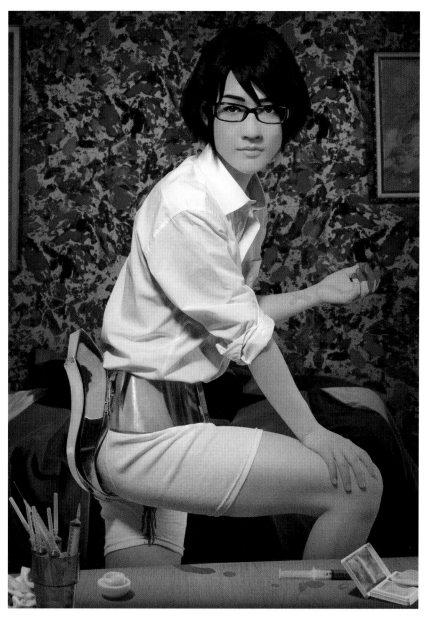

Sputniko, 〈Menstruation Machine〉, 2010.
攝影 | Rai Royal

設計幻象

推測設計和其他許多新興的設計方式部分重疊，設計幻象或許是其中最接近的，而這兩個詞彙常交替使用。這是個定義模糊的空間：推測、虛構和想像的設計全都在此碰撞、融合；雖然兩者有明顯的相似之處，但我們認為推測設計和設計幻象仍有些重要的差異。Bruce Sterling 將設計幻象定義為：「刻意使用具敘事性質（diegetic）[13]的原型來中止對改變的懷疑。」[14]這也可形容設計幻象的一個前身，有時被稱作「來自未來的工藝品」的設計。如大眾普遍了解，設計幻象是較狹窄的類別。它是從技術產業發展出來的，而因為這個標籤的「幻象」指的是科幻而非一般的虛構，它格外強調技術的未來。正因如此，設計幻象逐漸被理解為未來願景影音的一類（有時是照片，但甚少是獨立的物件），特別設計來在網際網路傳播，而非於展場陳列。另一個變體是 Brian David Johnson（布萊恩・大衛・強森）的科幻原型概念，這是偏重應用的版本，特別聚焦於在研討會用虛構來迅速探索技術的意涵。[15]無可避免地，如本章開頭提及，設計幻象深受一些與電影道具有關的議題之害，也就是依賴參考已知。我們更有興趣用虛構的設計來暗示事情真的可能迥然不同，因此我們的虛構是故障失靈、奇怪而顛覆性的，並且暗示其他地點、時間和價值觀。

當然，我們確實仍在運用電影和攝影，只不過相較於用它們來將設計立基於「現實」，或專門為影片設計，我們更屬意用它們來拓展實體道具的想像空間，增添更多層面、開啟更多可能。影片和攝影是輔助的媒介；實體道具是起始點，可透過其他媒介形成連鎖反應，而非僅為影片使用的提供現實錨點。

一如 Margaret Atwood 偏愛「推測文學」一詞勝過「科幻」，我們也喜歡「推測設計」一詞勝過「設計幻象」。雖然嚴格來說，我們創作的是虛構的設計，但這類設計的用途比設計幻象來得廣泛。還有另一個差異可以區分設計幻象和我們感興趣的那種虛構設計，就是設計幻象甚少批判技術過程，大都趨近於讚賞，而非質疑。

1　"Icon Minds：Tony Dunne/Fiona Raby/Bruce Sterling on Design Fiction"，《Icon Magazine》安排的公開對談，2009 年 10 月 14 日於倫敦進行。對談紀錄可上網瀏覽：http：//magicalnihilism.com/2009/10/14/icon-minds-tony-dunne-fiona-raby-bruce-sterling-on-design-fiction。作者於 2012 年 12 月 24 日查詢。

2　Piers D. Britton，《Design for Screen SF》收錄於 Mark Bould 等人編輯之《The Routledge Companion to Science Fiction》（London：Routledge, 2009），341–349。

3　收錄於 Stuart Candy，《In Praise of Children of Men》（The Sceptical Futuryst 部落格，2008 年 4 月 12 日）。請上網：http：//futuryst.blogspot.com/2008/04/in-praise-of-children-of-men.html。作者於 2012 年 12 月 23 日查詢。

4　Linda Michael 和 Patricia Piccinini，《We Are Family》（Surry Hills：Australia Council, 2003）。

5　Kendall L. Walton，《Mimesis as Make-Believe：On the Foundations of the Representational Arts》（Cambridge, MA：Harvard University Press, 1990）。

6　「簡單地說，虛構的事實有處方或指示教我們在某個脈絡想像某件事物。虛構的前提則是要被想像的前提──無論事實上是否被想像。」收錄於 Walton，《Mimesis as Make-Believe》，39。

7　Keith Oatley，《Such Stuff as Dreams：The Psychology of Fiction》（Oxford：Wiley-Blackwell, 2011），130。

8　Charles Avery，《The Islanders：An Introduction》（London：Parasol Unit / Koenig Books, 2010）。

9　例子請參考 Stuart Candy、Jon Dator 和 Jake Dunagan 的 "Hawaii 2050"，請上網：http：//www.futures.hawaii.edu/publications/hawaii/FourFuturesHawaii2050-2006.pdf。作者於 2012 年 12 月 24 日查詢。Stuart Candy 設計案實驗部分的詳細描寫可上網瀏覽：http：//futuryst.blogspot.co.uk/2006/08/hawaii-2050-kicks-off.html。作者於 2012 年 12 月 24 日查詢。

10　欲見更深入的討論，請參見：http：//tvtropes.org/pmwiki/pmwiki.php/Main/WillingSuspensionOfDisbelief。作者於 2012 年 12 月 24 日查詢。

11　James Wood，《How Fiction Works》（London：Jonathan Cape, 2008），179。

12　Wood，《How Fiction Works》，28–29。

13　David Kirby 這麼描寫具敘事性質的原型：「【它們】……對大批觀眾展現一種技術的功用、無害和可行性。具敘事性質的原型擁有重要的修辭上的優勢，甚至勝過真正的原型：在虛構的世界──電影學者稱之為敘事（diegesis）──這些技術猶如『真正』的物體存在，運作良好，且人們真的會用。」David A. Kirby，《Lab Coats in Hollywood：Science, Scientists, and Cinema》（Cambridge, MA：MIT Press, 2011），195。

14　Torie Bosch，"Sci-Fi Writer Bruce Sterling Explains the Intriguing New Concept of Design Fiction"，「Slate」部落格，2012 年 3 月 2 日。請上網：http：//www.slate.com/blogs/future_tense/2012/03/02/bruce_sterling_on_design_fictions_.html。作者於 2012 年 12 月 24 日查詢。

15　請參閱 Brian David Johnson，《Science Fiction for Prototyping：Designing the Future with Science Fiction》（San Francisco：Morgan & Claypool Publishers, 2011）。

AESTHETICS OF UNREALITY

7　　非現實的美學

小說既是現實也非現實。它關乎真實的社會世界，但也是想像。[1]

你要怎麼為非現實設計，那又該是何種樣貌？那些非現實的、平行的、不可能的、未知的、尚未存在的，該如何呈現呢？另外，在設計的領域，你可以如何同時捕捉現實與非現實呢？推測設計的美學在此面臨挑戰，它必須成功跨足兩者。太容易摔到任一邊去了。

身為在商業背景之外工作、致力於用複雜構思引人入勝的設計師，你可以主張，類似電影，我們的設計應著重清楚的傳達。但對我們而言，這種說法想當然地認定一種簡單的模式：經由向被動的觀者傳達意義來吸引他們。我們認為透過嫻熟地運用模稜與曖昧來吸引觀者更好：製造驚奇，採用較詩意而微妙的手法來表現現實與非現實之間的相互關係。

這一章將著眼於推測的詩學，既以傳統觀念來探討推測的運作方式，也以詩的觀念──壓縮、層疊的意義。文學處理人性的可能性，設計則處理人性彰顯於機器和系統的可能性。[2]在最抽象的層面，推測設計是一種技術的推測哲學，質疑技術本身的意義。

超越諧擬、混成和俗套

許多推測設計案容易落入的圈套是不得體地運用諧擬和混成。為維持和我們所知這個世界的連結，設計師會太努力參照已知事物；這不是指模仿其他設計語言，而是模仿日常語言：無論是企業、高科技或流行時尚的用語。那是因為設計師過分熱切於讓推測看起來像真的了。在這一章，我們將探討超越現實的美學潛力，欣然接受並讚揚推測設計道具的非現實狀態。

美學與推測

說到推測之美，1970和80年代許多非常明確的科幻圖像立刻浮現腦海：例如Syd Mead和Chris Foss（克里斯·佛斯）等插畫家的作品。有意思的是，許多早期的例子雖然看似電腦成像（computer-generated image，CGIs），卻是手繪的，令人不禁懷疑，它們是否確實影響了今日電腦繪圖技術的面貌和質感。多年來，就技術而言，電腦成像的運用大幅演進，但就美學而言，進展就沒那麼大了。工具主宰了圖像創作的面貌和質感，而藝術家、設計師或建築師很難超越主宰的風格。在某種意義上，軟體就是圖像背後的聲音。

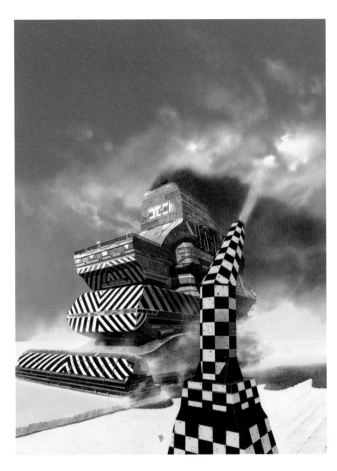

Chris Foss, 〈The
Grain Kings〉,
1976.
© chrisfossart.com

Nonobject,
（Branko Lukić），
〈nUCLEUS
Motorcycle〉,
2004.

在設計方面，情況沒太大不同；Branko Lukić（布蘭科・魯奇克）的超現實電腦繪圖〈Nonobjects〉（非物件，2010）固然饒富魅力，但其電腦成像的外貌，使之穩穩落在推測設計實務最新的傳統之中。[3] 最令我們驚豔的「nonobject」是《nUCLEUS》：Lukić 設計的摩托車，因為它有非常抽象的非摩托車外型，也有曖昧得誘人的可能性。要突破這樣的僵局，是嘗試用電腦成像展現「混合的現實」，也就是設計工作室 Superflux 在〈Song of the Machine〉（機器之歌，2011）設計案中優美呈現的。這部影片呈現的是透過一個縮小視野的義肢型裝置所看到的世界。這項設計案暗示，技術不僅能取代失去的視野，還可用來提升我們的視野，例如讓戴上裝置的人看到光譜中人類肉眼看不到的部分，如紅外線和紫外線；也可能看到用手提式裝置看不到、直接疊在現實之上的擴增實境（augmented reality）。

繼電影之後，廣告或許是最常使用電腦成像技術的範疇，但經常用來創造顯然不可能的乏味情境，或逃避現實的幻想。不過近期有兩個例子吸引我們注意。其一是羅伊城堡肺癌基金會（Roy Castle Lung Cancer Foundation）的〈Molly, Sam, Charlotte〉（茉莉、山姆、夏洛特，2008）二手菸意識行動，那包含數張孩子拿菸的照片：拿菸的那隻手臂是成年人的手臂，他們爸媽的手臂。

這些作品不用電腦成像製作稀奇古怪的東西，而是創造令人極度不安但簡單的圖像。其二是〈Anything Can Fly〉（什麼都能飛，2011），Avios 飛行里程數的宣傳廣告。乍見它時，我們以為它是用電腦成像，而後很高興地發現它用的是實物、加以變造來像直升機一般飛行。影片呈現咖啡機、烤肉架和洗衣機等日常家用品，襯著如夢似幻的配樂，和緩而愉快地漂浮在空中。這支廣告的構思是暗示購買家用品也可以轉成飛行里程，卻能喚起澎湃的美好感覺。

有太多富於想像力的計畫受到過分屈就現實之害，那會召來務實的評論，減損它原有的詩意和啟發的力量。我們可以在插圖的領域欣賞到各

Superflux（Anab Jain和Jon Arden），〈Song of the Machine, The Film〉, 2011.

Chi and Partners公司為羅伊城堡肺癌基金會設計之〈Molly, Sam, Charlotte〉, 2008.
攝影│Photograph by Kelvin Murray
創意團隊│Nick Pringle和Clark Edwards

John Hejduk,《Vladivostok》,（符拉迪沃斯托克, 原名海參威）繪本的一頁（1989）
照片提供 | Collection Centre Canadien d' Architecture / Canadien Centre for Architecture,，
Montrèal.

種抽象程度不一的非現實美學。建築師John Hejduk（約翰‧黑達克）創作了一系列高推測性的作品，經由〈Mask of Medusa〉（美杜莎的面具，1985）和〈Vladivostok：A Trilogy〉（海參崴：三部曲，1989）等素描本表現。素描感覺起來或許有點老派，卻能立刻展現他所創造的故事世界，具有推測的特性。Ettore Sottsass在〈Planet as Festival〉（星球如節慶，1972-1973）採用類似但較不個人的手法。對1970年代的超級消費社會幻想破滅，他畫了一系列簡單而略帶天真的鉛筆素描，包含14座城市和建築。

> 它們描繪所有人類都不必工作，免受社會制約的烏托邦土地。在他未來派的視野中，物品免費、產量豐富，且分配至全球各地。不必去銀行、超市和地下鐵，個體可以「藉由他們的身體、心理和性來了解他們活著。」一旦意識重新喚醒，技術將被用來提高自我意識，而生命將與自然和諧一致。[4]

這些素描具有諷刺漫畫般的特質，邀請我們把它們視為啟發靈感的白日夢，而非打算實驗的提案。藝術家Paul Noble（保羅‧諾布爾）也用素描來闡述他對一座一直在演化的烏托邦城市的憧憬。這些用炭筆繪製、常涵蓋整面牆的素描，描繪一座名為「Nobson Newtown」的想像城鎮的景物。雖然乍看下頗為寫實，但一仔細檢視，各種奇奇怪怪的事情便紛紛出籠：例如建築物的外形常是立體的字母。它們和緩地將空想建築（visionary architecture）的傳統推入超現實和奇幻的空間，不同於Sottsass的計畫，諾布爾的設計案沒有明顯的社會或政治意圖。

藝術家Marcel Dzama（馬塞爾‧迪薩瑪）將重點從地方和建物轉移到人和活動。他使用筆墨的插畫創作看來像出自從事詭異儀式的祕密社團和俱樂部的場景。他的畫略帶古風，且具神話的性質，每一幅都包含人物、裝備、制服和活動：〈Poor Sacrifices of our Enmity〉（敵對的可憐獻祭）、〈My Ideas Were Clay〉（我的構思是泥土）和〈The

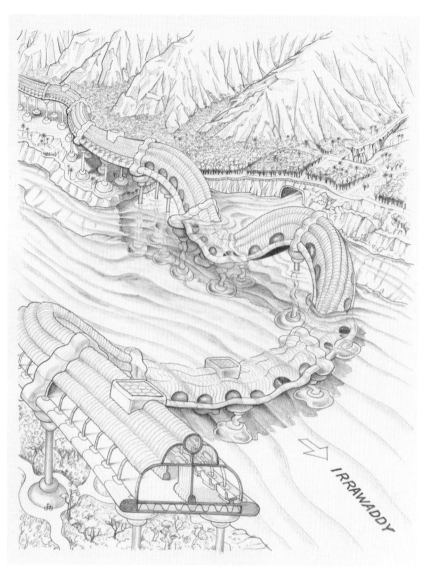

Ettore Sottsass, 〈The Planet as Festival : Gigantic Work, Panoramic Road with View on the Irrawaddy River and the Jungle, project. Aerial perspective〉, 1973 .

數位圖像 | © 2013 The Museum of Modern Art, New York/Scala, Florence.

Marcel Dzama,〈Poor
Sacrifices of Our
Enmity〉, 2007.
照片提供| David Zwirner
New York / London

Paul Noble,〈Public Toilet〉, 1999.
照片提供| Gagosian Gallery
© Paul Noble

Yuichi Yokoyama, 選自其《New Engineering》漫
畫（New York : Picture Box, 2007）.
圖像提供| Picture Box

Luigi Serafini,《Codex Seraphinianus》(Milan : Franco Maria Ricci, 1981）.
圖像提供| The Franco Maria Ricci Collection Milan

Hidden, the Unknowable, and the Unthinkable〉（隱藏的、不可知的與想像不到的）（以上皆2007年作）讓我們意識到，在為日常生活安排人際互動與定義優先事項上，其實有另類的邏輯和不同的方式。

Yuichi Yokoyama（橫山裕一）的作品《Manga》（漫畫）、《New Engineering》（新工程，2004）、《Travel》（旅行，2006）和《The Garden》（花園，2007）系列讓我們一瞥透過和環境及機器互動聲響傳達的極度抽象的世界。他的插畫裡沒有對話，只有敘事。這些是漫畫的文學層面，是對其他領域中的建構主義者所做的圖像式推測嗎？

這種手法比較極端的版本是Luigi Serafini（路易吉·塞拉菲尼）的《Codex Seraphinianus》（塞拉菲尼手抄本，1981）。這本充滿神祕色彩的異教書透過鉛筆素描和文本，鉅細靡遺地描繪了一個想像的世界。文本是用想像的語言寫成，因此你無從了解自己在看什麼。它具強烈推測性、難以捉摸，但這正是它的魅力所在。書頁中呈現了看似奇妙的植物、生物、器械、地貌和技術的東西；那些和我們已知的科學幾乎毫無關係，純粹是視覺想像的禮讚。與此類似的是Rene Laloux（赫內·拉魯）的動畫〈Fantastic Planet〉（奇幻星球，1973），它描繪在一個以生物技術而非機電系統為主要技術類型的星球上，有著什麼樣的生物。

我們指望素描具推測性，詳圖的狀況則可能較撲朔迷離，除非它們具高度虛構性質。日本漫畫怪獸卡美拉和它的敵人，在1972年惠文社出版的電影怪獸書《怪獸特攝大全集》中有優美而細膩的呈現。每一種特殊力量背後的「技術」都有清晰的圖解：精確地畫在它的體內，並簡短解釋它們可能如何運作。它們當然不可能存在，但繪圖跟我們玩了一場遊戲，精妙地刻劃了這個不大可能。

在〈Growth Assembly〉（成長集會，2009）中，設計師Daisy Ginsberg（黛西·金斯伯格），和Sascha Pohflepp以自然史插圖的風格（Sion Ap Tomos繪）呈現他們對於栽種生物工程植物的產品零件的

Daisy Ginsberg和Sascha Pohflepp,〈Growth Assembly〉, 2009.
繪圖| Sion Ap Tomos

構思。鉛筆素描、截面圖,以及依稀可辨、暗指機械零件的突變植物部位,如刺、莢、藤等,這種種的結合已達到貌似可信的水準。在光譜的另一端,Norman Bel Geddes(諾曼・貝爾蓋德斯)為〈Airliner No. 4〉(四號客機)設計案所繪的詳圖,因表現了不一樣的「不大可能」,不一樣的經濟學,迄今仍具推測性。

雖然不完全是插畫,有些藝術家運用非常精妙的後期製作技巧來加深真實圖像的吸引力;例如Filip Dujardin(菲利浦・狄亞爾丹)的〈Fictions〉(虛構,2007)將現有建築的特點與建造物重組成虛構的建築,有恰如其分的怪異吸引我們注意,又不到荒誕或毫無可能的地步。它們向我們挑戰,要我們自己判斷它們是真是假。

Dujardin延續空想建築運用現今工具的傳統,同時克服了電腦成像的美學限制。Josef Schulz(約瑟夫・舒茲)的〈Formen〉(形狀)攝影系列(2001-2008)有異曲同工之妙,但比較抽象;他將既有工業和商業建築及基礎設施原本的照片略作變造,提高其抽象的性質。兩位攝影師都用邏輯和現實做實驗,擴展在現實世界可能建造哪些東西的範圍,卻不讓觀者完全消除懷疑。Dujardin和Schulz的作品都只有照片而無文字,卻不言而喻。

〈Institute of Critical Zoologists〉(批判性動物學家研究所)創作的圖像也經過些微的變造,唯須仰賴文字才能充分領會。〈The Great Pretenders：Description of Some Japanese Phylliidae from the 26th Phylliidae Convention 2009〉(傑出的偽裝者:2009年第26屆竹節蟲大會某些日本竹節蟲的說明,2009)記錄一場虛構的愛好者年度集會;那些愛好者飼養善於偽裝、跟寄主植物一模一樣的昆蟲,也繁殖像昆蟲的植物。成果是一系列照片,附有敍述動物如何飼養的偽科學說明,例如〈Winner 2009 Phylliidae Convention〉(2009年竹節蟲大會優勝,2009),Hiroshi Abe(阿部寬)創造的阿部氏印度紅腳竹節蟲(Morosus Abe):

Norman Bel Geddes,〈Airliner No. 4, Deck 5〉, 1929.
圖像提供| The Edith Lutyens 和 Norman Bel Geddes Foundation

Filip Dujardin,〈Untitled〉, 選自〈Fictions〉系列, 2007.

Josef Schulz,〈Form No.14〉, 2001–2008, 選自〈Formen〉系列.

批判性動物學家研究所,〈Winner of the Phylliidae Convention 2009〉, 2009,
選自〈The Great Pretenders〉系列.

【這是】印度紅腳竹節蟲和爪哇竹節蟲的又一次大膽結合，並以灰脅啄花鳥的基因略為變造其食用植物；這促成對相似的動態解釋、美學鑑賞力，以及對擬態的理解。這是場美好的演出，既按照聖典的順序，也是惡行；它喚起這樣的想法：科學家是巫師，能實現外觀模擬的人。（Atsuo Asami〔厚生麻美〕，宣布 2009 年優勝）

藉由這件設計案，批判性動物學家研究所將非現實的美學推至極限，而我們甚至看不見他們推測的產物，只能欣賞其精純的構思。這些設計案全都以不同的方式推測，但全都利用了幻想畫會使用的媒介、電腦模型和文字。若將這種手法應用到物件上，會發生什麼事呢？

模型的美學

藝術家 Thomas Demand（湯瑪斯・迪曼德）為他的照片創作了整潔的紙板背景和道具，透過其簡約的外形和表面處理，那些看來好像真的，但其實沒那麼真實，或者超越現實。對我們來說，照片裡那些物件的特性象徵著模型的美學潛力，以及模型跨足多種現實──虛構的和實際的──的能力。有些設計師，包括我們在內，也實驗了缺乏細節的簡約實體設計語言。

在我們的〈Technological Dreams Series：No.1, Robots〉中，我們針對與家用機器人的另類情感互動提出一些想法。我們不希望觀者對功能感到不安，所以我們發展出最少細節的抽象形式，以免細節起了刺激作用；有時，這些物件最後會流露玩具一般的特質，這是我們竭力避免的事情。但 PostlerFerguson（波斯勒費格森）裡的設計師卻熱愛這點，似乎反倒興高采烈地將硬派的工程物件和基礎設施要素──例如人造衛星和油輪──巧妙地抽象化，直到穩居玩具和模型的邊界。他們的目標是凸顯「常態」的偉大，並以像孩子一樣的樂觀頌揚技術。

Thomas Demand,〈Poll〉, 2001.
照片提供| Sprueth Magers
© Thomas Demand, VG Bild-Kunst, Bonn, DACS, London

PostlerFerguson,〈Wooden Giants〉, 2010.

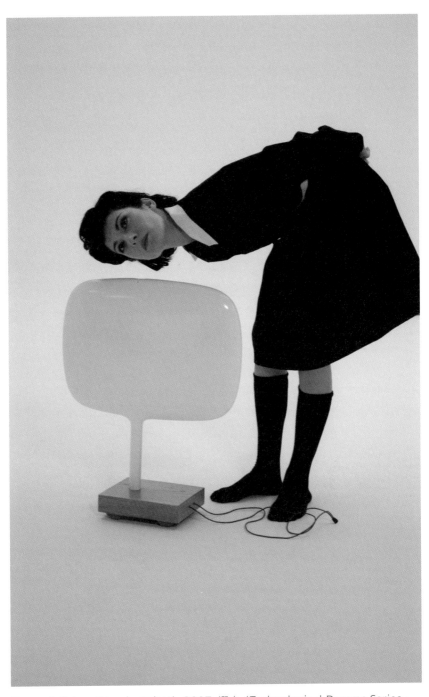

Dunne & Raby,〈Needy Robot〉, 2007, 選自〈Technological Dreams Series：
No. 1, Robots〉系列, 2007.

攝影| Per Tingleff

設計師Noam Toran（諾安‧托倫）、Onkar Kular（昂卡‧庫拉爾）和Keith R. Jones（凱斯‧瓊斯）在〈The MacGuffin Library〉（麥高芬圖書館，2008）[5]中，開始透過創作一系列以物件呈現的電影概要（目前編到18號）來處理形形色色的主題：重演、波赫士（Jorge Luis Borges）和卡佛（Raymond Carver）的故事、贗品、都市神話、高低水準電影的定義、另類的歷史、媒體和記憶的關係等等。那些物件都是用同一種材質，即黑色聚合樹脂做成的快速原型（rapid prototype），它們探究概念性物件在其他媒介的協助下訴說複雜故事的美學；許多物件都結合了物件類型學、文學類型和原型。這種推測既實驗實體虛構的美學，也實驗虛構本身——抽象程度、細膩程度、材質、形式、比例、類型學等。在某些方面它跟美術及文學推測的關係可能更密切。它們超越了意欲傳達虛構現實的情境，將一些非現實帶進日常；另外也挺有趣的是，這意味著用3D列印來散播概念性物件，才是更貌似可能的用途，而非用3D列印技術來做產品零件的更換，雖然後者常被引述為這種技術的理想用途。

模型美學近期最優美的例子之一是El Ultimo Grito（艾爾阿提摩葛利托）的〈Imaginary Architectures〉（幻想建築，2011）。這項設計案包含「幻想建築計畫」的玻璃模型，即「城市的社會、物質和精神要素」的半完成實體「提案」；這些物件代表房子、車站、電影院、機場和賓館。它們就像John Hejduk繪畫的實體版——不精確、喚起記憶、隱喻、感官的錨點，讓觀者能詩意地想像城市可能的樣貌。物件在兩張光亮潤澤的紅黑桌子上展示，那也是它們的地基——構思及物件兩方面的基礎。透過毫不掩飾地讚頌——道具是同時存在於實體空間和觀者想像裡的東西，它們充分發揮非現實美學的潛力。這些作品的主題又是建築，是巧合嗎？

這些物件看來都像道具，而當我們發現它們沒辦法運作時，我們並不驚訝；事實上，我們欣賞這些物件的道具狀態，也享受它們對非現實之讚頌。下面兩個例子乍看也像道具或模型，但可以正常運作。荷蘭工業設

Noam Toran, Onkar Kular 和 Keith R. Jones,〈Goebbels's Teapot〉, 選自〈The MacGuffin Library〉系列, 2008, 持續進行中.
攝影 | Sylvain Deleu
© Noam Toran

El Ultimo Grito,「Industry」, 2011, 選自〈Imaginary Architectures〉系列.
攝影 | Andrew Atkinson

El Ultimo Grito,「House」, 2011, 選自〈Imaginary Architectures〉系列.
攝影 | Andrew Atkinson

計師Marijn Van Der Poll（馬林・范德波爾）的泡棉方塊〈Modular Car〉（積木汽車，2002）是客製化設計。在純態（pure state）下，它是一塊自動化的泡棉積木，可像汽車一般地正常運轉。雖然外型是依照顧客的需求打造，但它原本的狀態卻在無意間呈現出與當今汽車迥異的設計。

Joey Ruiter（喬伊・路伊特）的〈Moto Undone〉（未完成的摩托車，2011）更進一步，刻意剝除所有參考前人的設計，將電動摩托車當成一塊高反射性的「純運輸」鋼鐵，迷失在它默默穿過的環境的映象中。以這兩種設計，道具美學兜了一圈，以全新的反美學之姿重新進入日常生活，凸顯今天的汽車設計詞彙變得有多狹隘——成了行銷價值觀的副產品，必須以實用性和表現身分地位為中心。

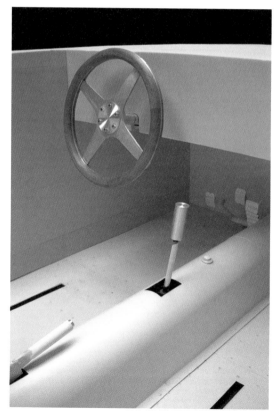

Marijn Van Der Poll,
〈Dashboard of Modular Car〉, 2002.

Marijn Van Der Poll,〈Modular Car〉, 2002.

Joey Ruiter,〈Moto Undone〉, 2011.
攝影 | Dean Van Dis

George Lewin和Tim Brown,〈Encapsulated Fan〉, 2011, 選自《Not a Toy：
Radical Character Design in Fashion and Costume》一書, Vassilis Zidianakis
作（New York：Pictoplasma, 2011）.

人物做為道具

實體道具只是非現實美學的一個元素。對我們來說，它絕對是最重要的元素，不過也有其他可以考慮的面向——人物、地點和氣氛。

在典型的設計情境裡，人只做為理想化的使用者，闡明某種技術該如何使用。同樣地，我們一旦脫離務實，並打造新穎的現實——而不模仿這個世界——各式各樣新鮮的可能性將層出不窮。或許最能暗示有哪些可能性的是Vassilis Zidianakis（瓦斯里斯・思迪安納科斯）的〈Not a Toy：Fashioning Radical Characters〉（不是玩具：塑造激進人物），[6]這本書在服裝以及人物設計的實驗方面涵蓋極大的範圍，從時裝到美術不等。

這種饒富想像力、把人物當道具使用的方式可以非常有效地傳達構思、價值觀和優先事項，因為我們生來即具有解讀他人表情、舉動、姿勢、姿態和傾向的能力。藉由在情境設計中使用人物，我們要求觀者成為窺探者，瞥一眼這個人物的世界，並和觀者自己的世界比較。以這種方式運用人類在美術領域並不罕見：Miwa Yanagai（柳美和）與她

Mariko Mori,〈巫女の祈り〉, 1966. 劇照.
©Mariko Mori, Member Artists Rights Society（ARS）, New York / DACS 2013

Juha Arvid Helminen,〈Mother〉, 2008, 選自〈Invisible Empire〉系列.

Juha Arvid Helminen,〈Black Wedding〉, 2008, 選自〈Invisible Empire〉系列.

的〈Elevator Girls〉（電梯女郎）、Mariko Mori（森萬里子）的科幻
場景、Cindy Sherman（辛蒂‧雪曼）的自我變造，以及較不知名、
Juha Arvid Helminen（胡哈‧阿爾韋德‧赫米南）出眾的〈Shadow
People / Invisible Empire〉（影子人 / 隱形帝國）全都訴說另類的世界
觀、價值觀和動機。

人物通常會被設計師賦予較直接的角色，但情況正在改變。藉由
〈Menstruation Machine：Takashi's Take〉（月經機器：隆的嘗試，
2010），設計師 Sputniko 以隆為主角打造了一件設計案；他是男人，喜
歡做女性打扮，但這還不夠，所以他打造了這部月經機器，以便更趨近
於體驗身為女性的感覺，超越外表、進行生物學的實驗。這部機器用輸
血器和下腹部刺激電極來模擬一般女性來經時的感覺。本身也是歌手的
Sputniko 還以隆為題寫了一首流行歌，並製作一部音樂影片，意在吸引
青少女──她對於消費技術的批判性反思的目標觀眾。若處理得宜，人
物不光會為自己說話，也會表現它所存在世界的價值觀和倫理。

Sputniko,〈Menstruation
Machine：Takashi's Take〉,
2010.

近期令人印象最深刻的一例是在 Ridley Scott（雷利・史考特）執導的電影〈Prometheus〉（普羅米修斯，2012）拍攝期間發表的一支爆紅短片。影片著眼於「David 8」，韋蘭集團（Weyland Industries）製造的一隻機器人。影片呈現他對著鏡頭回答他和人類有何關係的探測性問題，以及解謎、進行心理測驗和其他活動的片段。影片令人耳目一新，同時暗示未來可能會有麻煩，因為他的答案觸及意想不到的倫理和道德議題，包括他是怎麼因為不具情感，而得以從事人類不能做或不想做的工作；他模擬情感的能力，又是怎麼讓人類更容易與他和睦相處。在這個特殊的例子裡，產品藉由「天真地」思忖它本身的能力來提醒我們，像它這樣有極高智慧的技術，一旦充分利用自身以情感操縱人類的能力，可能會變得多麼可怕。

陌異的氣氛

除了道具和人物，還有任何事物發生的空間——從設於任一處或無處的抽象「非地方」（nonplace），到合常理、講實際的場景。要在這方面找令人信服的例子，我們必須超越設計的具體，即實在論和自然主義稱霸的領域，來到專門處理氣氛營造的文化實踐形式——時尚和藝術攝影、實驗性電影和觀念藝術。

非地方

世人對推測性作品有個假想是它朝向未來，但它也可能在其他地方：與我們這個世界平行的世界，而非可能的未來。一旦放下推測性作品的未來層面，你便立刻拓展了美學實驗的範圍，以及另類現實的創造性描繪。最知名的電影非地方之一是 George Lucas（喬治・盧卡斯）〈THX 1138〉（五百年後，1971）裡的浩瀚白色空間。這是原型的未來空間，或非地方；但白色未必表示未來，它也可能暗示我們正在觀看某種實驗，甚至也許是一場思想實驗。

在 Jorgen Leth（約根・萊斯）的實驗性電影〈The Perfect Human〉（完美人類，1967）中，一個時而男、時而女，時而雌雄同體的人物和

Jorgen Leth,〈The Perfect Human〉, 1968. 劇照.
攝影 | Henning Camre
照片提供 | The Danish Film Institute / The Stills & Posters Archive

基本的道具進行互動,來示範基本的人類活動如吃東西、睡覺、接吻和
舞蹈。在這部片子裡,空無一物的白色空間只是個非地方,而非未來的
象徵。在上述二例,導演都無意建構詳盡的世界,只是提供一張空白的
油畫布,一個「白箱子」(white box),讓觀者可以將自己的想法投射
進去。

扭擰日常

許多展現企業未來的影片,都將場景設在未來技術嵌入當代西方生活背
景的世界──光鮮亮麗的辦公室、閣樓公寓、咖啡館、忙碌的購物中心
等等。他們似乎認為這會讓未來更可信;但這已成為一種陳腐的世界
觀。如果未來的場景要設在日常,設計師就必須實驗新的方法來扭擰日
常、激發觀者的想像力。

電影設計相當精湛地混合了日常與特例。在 Neill Blomkamp(尼爾・
布洛姆坎普)執導的〈District 9〉(第九禁區,2009)中,我們心慌意

亂地見到以超現實手法描繪的外星人在尋常的場景出沒。它們看來並不荒謬，反而顯得可憐、受壓迫。它們在所處環境絲毫不顯突兀，而就像它們乘坐來此的太空船，他們在視覺上完全融入。

Alfonso Cuaron（艾方索‧柯朗）的〈Children of Men〉（人類之子）也勇於嘗試大膽的場景設計。新的元素融入當前的倫敦；例如巴特錫橋（Battersea Bridge）成了政府藝術部的「藝術方舟」（Ark of Arts）──結合泰特現代美術館（Tate Modern）和巴特錫發電廠（Battersea Power Station）──的哨口。這樣的處理營造了震撼人心的氣氛，在視覺上卻較無生趣，〈Children of Men〉的製作團隊也公開承認這點，因為他們意在指涉而非發明。於是，警察制服、武器和其他政府機構，是你可以預期的東西。

但Mark Romanek（馬克‧羅曼尼）執導的〈Never Let Me Go〉（別讓我走）就是一篇抑鬱的警世故事，探討培養複製人做活體器官銀行的倫理和心理後果。本片場景設在人口略少但隱約像1970或80年代的英國，利用既有光禿禿的混凝土公共建築和住宅區，來暗示一個略為現代而憂鬱的地點，而非未來的英國。一些時代錯誤的小細節，例如複製人得拿身分證觸碰讀卡機才能進入某些空間，非常有效地提醒我們這不是過去。雖然在視覺處理上略帶懷舊，熟悉的互動和LED的閃爍足以說明一切。

上述電影的做法和我們在實體虛構裡的主張恰恰相反。它們讓我們相信，就算我們明知它們不是真的，而這能奏效是因為它們是電影，我們在看電影之前就已充分了解電影的規則。若將這種程度的現實應用於推測設計的道具或其所屬的環境，可能會事倍功半，混淆現實與虛構；觀者對設計的期望和對電影不同。正因如此，我們相信為推測性的物件探究新的美學可能性，表現既現實又非現實的曖昧狀態，會比較有趣。

唯美的時尚攝影也是營造氣氛的豐富靈感來源。這類影像描繪充滿注重

風格而帶有色情的平行世界，是以最高的視覺標準創作。Steven Meisel（史蒂芬·梅塞爾）的〈Rehab〉（復健中心）和受漏油事件啟發、刊登於 2007 年 7 月號及 2010 年 8 月號義大利《Vague》（時尚）雜誌的攝影集，就唯美地呈現了心理及環境浩劫。1970 年代 Guy Bourdin（蓋·伯丁）為《Vague》和其他刊物拍攝的影像，則在飯店房間之類的樸素場景，暗示邪惡的故事；它們引領我們的想像力前往黑暗、色情的情境。

人為建構的非現實

電影裡有非常多人為發明的世界和環境，特別是奇幻、科幻和兒童類，例如〈Charlie and the Chocolate Factory〉（巧克力工廠，2005），以及〈Avatar〉（阿凡達，2009）、Steven Lisberger（史蒂芬·李斯柏格）的〈Tron〉（電子世界爭霸戰，1982）和 Joseph Kosinski（約瑟夫·柯金斯基）2010 年重拍的〈Tron Legacy〉（創：光速戰記）。但一旦超出這些類型，就很少有電影實驗不同時空的人為建構空間了。一個顯著的例外是 Vincenzo Natali（文森佐·納塔利）的〈Cube〉（異次元殺陣，1997）。劇中，一群人被困在微小、抽象的迷宮裡，必須逃離。像這樣的建構空間允許設計師注入陌異感，溫和地逼迫觀者為他們正在看的東西創造意義，而不只是辨識或解讀線索。它們將重點從再現轉移至表現，離開純粹的娛樂。它們對於探討概念非常理想，就娛樂而言就沒那麼理想了。

Lars von Trier（拉斯·馮·提爾）的作品〈Dogville〉（厄夜變奏曲，2003）是一個充分利用人為建構和抽象場景的好例子。這部片發生在一個寬廣的舞台，建築物由平面圖表現，並以粗陋的標籤標示用途。怪異的道具零星四散各處；這在視覺上非常驚人，而雖然有人說這部片很難看懂，它卻營造了令人震懾的氣氛。它幾乎將 Bertolt Brecht 的「疏離」原則直接應用於電影，極端的場景設計刻意讓觀眾難以入戲，因為劇中人物及其言行舉止都被凸顯出來，凌駕了情節發展。

不過，我們可以找到最具實驗性、最多樣化例子的是在美術領域，

Jasmina Cibic（雅思米娜．西比克）的〈Ideologies of Display〉（展示的意識型態，2008）建構了一連串引人入勝的空間，每個都由不同的動物占據——倉鴞、北極狐、蟒蛇、鹿等等；它們並非完全中立，但亦未暗示它們代表什麼，或具有何種意義。John Wood（約翰．伍德）和Paul Harrison（保羅．哈里森）的作品，場景幾乎都設在人為建構、簡化而抽象的空間。在〈10 × 10〉（2011）中，一部相機從上到下通過一個接一個的場景，暗示我們正往一棟摩天大樓的辦公室裡面看。在一個房間，都有一個人在做某件難以理解，而跟服裝、道具和繪圖有關的事。彷彿每一名工作者心中的想法，都轉化為他或她的辦公隔間——尋常的灰色被反轉，形成為想像力占據的舞台，不再是那個令心智無感、壓抑想像的顏色。

離開未來主義和自然主義的兩極，推測設計就能來到美學和傳達力兼具的世界。但要徹底利用這種自由，設計師會需要接受設計推測的虛構本質，並且，不要試著說服觀者相信他們的構思是「真的」，而要學習欣賞推測的非現實，以及它開創的美學機會。

John Wood和Paul Harrison,〈10 × 10〉, 2011.
照片蒙兩位藝術家及Carroll / Fletcher提供

Jasmina Cibic,〈Tyto Alba〉, 選自〈Ideologies of Display〉系列.
照片提供| Jasmina Cibicr

Jasmina Cibic,〈Dama Dama〉, 選自〈Ideologies of Display〉系列.
照片提供| Jasmina Cibicr

隱藏的現實

對我們來説，最豐富的靈感來源或許是一種將現實表現得比虛構還奇怪的攝影類型；被拍攝的通常是機構或極具功能性的環境，用能展現其隱藏、另類邏輯的殊異特性的手法拍攝。它們傳達了他處的感覺——價值觀與我們迥異的地方，就算它們通常屬於我們的社會。早期的例子包括1960年代電腦室的照片：身穿典型60年代服飾的祕書和辦公人員，和身邊置於日光燈柵及鋪磚地板上的抽象塑膠形狀互動。這些空間並非完全針對電腦的需求設計，而看到嬌弱的人類形體與清爽的機器架構抗衡，仍有些許美感。

2000年代，數名攝影師發展了工作團隊，著眼於實用但奇特環境的美學。Lars Tunbjörk（拉爾斯・通爾柏克）的〈Alien at the Office〉（辦公室裡的外星人，2004）[7]冷面攝影（deadpan Photography）呈現了明明平凡卻看似離奇的空間；但這些奇異的空間卻是許多人度過工作生涯的地方。

Lynne Cohen（琳恩・寇恩）的攝影作品〈Occupied Territory〉（被占據的領土，1987）、[8] Taryn Simon（泰倫・西門）的〈An American Index of the Modern and Unfamiliar〉（現代的與不熟悉的美國索引，2007），[9] 以及 Richard Ross（理查・羅斯）的〈Architecture of Authority〉（權力的建築，2007）[10] 都揭露了我們知道必定存在，卻不知其面貌的空間。它們具有嚴厲、無人性的特性，脱得只剩純粹的本質，且強調目的。Lucinda Devlin（魯欣達・德夫林）的〈The Omega Suites〉（歐米迦套房，1991-1998）[11] 讓我們一瞥極端而殘忍的空間——處決室，政府代表人民奪走人命的空間。這些是簡樸、容易維護、規劃殘酷的環境，僅設計來達成一個目的——人道殺人，其中包括安全措施、最後一刻挽回的準備，以及讓行刑被目擊的必要。Mike Mandel（麥克・曼德爾）和 Larry Sultan（拉瑞・蘇丹）的〈Evidence〉（證據，1977）[12] 則是概念攝影的早期例子——集合攝自研究中心、實驗室、試驗場地和產業設施的檔案文件影像，沒有任何圖説或其他資訊。這些照

Lynne Cohen,〈Classroom in a Police School〉, 1985, 選自其著作《Occupied Territory》（New York : Aperture, 1987; 2nd ed., 2012.）

Lynne Cohen,〈Recording Studio〉, 1985, 選自其著作《Occupied Territory》（New York : Aperture, 1987; 2nd ed., 2012.）

Lucinda Devlin, 〈Electric Chair, Greensville Correctional Facility, Jarratt, Virginia〉, 1991, 選自〈The Omega Suites〉系列.
© Lucinda Devlin

Mike Mandel 和 Larry Sultan, 〈Untitled〉, 1977.
選自兩人的著作《Evidence》（Mike Mandel and Larry Sultan, 1977；2nd ed., New York：Distributed Arts Publishers, 2003）.
照片提供｜Mike Mandel 及 Larry Sultan 遺產

片迫使我們自行詮釋什麼事正在發生,將故事及意義投射其中,闡明了即便是客觀的紀錄,也甚少絕對中立。

但為什麼這些隱藏的現實對推測的美學而言是有趣的呢?我們認為這是因為它們本身就跨足非現實的領域,而且我們很難相信其中許多是真的;每一個地方或裝置就算不是獨一無二,數量也極為有限,我們不大可能親眼見過。它們表現出某些人覺得不存在這個世界的極端價值;它們似乎屬於某個平行世界,而我們這個世界的極端層面,不知怎麼地在那裡化零為整。在某些例子中,我們驚訝地發現那竟是我們這個世界的事實。對我們來說,這些是推測美學的原始影像;它們暗示著一片技術詩意的風景,就位於我們現在是什麼,以及我們有潛力變成什麼之間的某處。

1 Keith Oatley,《Such Stuff as Dreams : The Psychology of Fiction》(Oxford : Wiley-Blackwell, 2011),37。

2 欲知更多細節,請參見 Langdon Winner,《The Whale and the Reactor : A Search for Limits in an Age of High Technology》(Chicago : University of Chicago Press, 1986)。

3 請參閱 Branko Lukić,《Nonobject》(Cambridge, MA : MIT Press, 2011)。

4 Terence Riley 編輯之《The Changing of the Avant-Garde : Visionary Architectural Drawings from the Howard Gilman Collection》(New York : The Museum of Modern Art, 2002)。請上網:http://www.moma.org/collection/object.php?object_id=922。作者於 2013 年 4 月 4 日查詢。

5 「麥高芬一語出自 Hitchcock(希區考克),指電影中本身不具重要性,卻可用來設定並推展劇情的裝置,通常是物體。著名的例子包括《The Maltese Falcon》(梟巢喋血戰)裡的雕像、《Kiss Me Deadly》(死吻)裡閃閃發亮的旅行箱、《Notorious》(美人計)裡裝鈾的瓶子,以及《Casablanca》(北非諜影)裡的過境信。」請上網:http://noamtoran.com/NT2009/projects/the-macguffin-library。作者於 2012 年 12 月 20 日查詢。

6 ATOPOS cvc 和 Vassilis Zidianakis,《Not a Toy : Fashioning Radical Characters》(Berlin : Pictoplasma Publishing, 2011)。

7 Lars Tunbjörk,《Office》(Stockholm : Journal, 2001)。

8 請參閱 Ann Thomas,《The Photography of Lynne Cohen》(London : Thames & Hudson, 2001)。

9 請參閱 Taryn Simon,《An American Index of the Modern and Unfamiliar》(Gottingen : Steidl, 2007)。

10 請參閱 Richard Ross，《Architecture of Authority》（New York：Aperture Foundation, 2007）。

11 請參閱 Lucinda Devlin，《The Omega Suites》（Gottingen：Steidl, 2000）。

12 請參閱 Mike Mandel 和 Larry Sultan，《Evidence》（New York：D.A.P. / Distributed Art Publishers, 1977）。

BETWEEN REALITY
AND THE IMPOSSIBLE

8　現實與不可能之間

推測設計仰賴大眾或專業觀眾的傳播和投入；推測設計是被設計來流傳的。常見的管道包括展覽、出版品、新聞媒體和網際網路。每一種管道或媒介都會引發它自己的議題，包括是否容易接觸、屬於菁英或平民、複雜程度和觀眾等等。因為有傳播的必要，推測設計必須讓人眼睛一亮，但這不是沒有風險：最後可能變成立即傳達構思的視覺圖示。最好的推測設計不只是傳達；它們還暗示可能的用途、互動和行為，而這些不見得是匆匆一瞥就能體會。

概念的瀏覽櫥窗

到目前為止，展覽是我們最大的平台；雖然設計案可能在不同的背景發展，但展覽向來是可以展現研究和實驗成果的空間。

設計展通常會展示現有的產品、調查歷史演進，或讚頌大人物和超級明星，但也可以做其他用途；它們可以做為批判性反思的空間。諸如惠康基金會、牛津大學皮特瑞佛斯博物館（Pitt Rivers Museum）和倫敦博物館（London Museum）等地就收藏了遙遠社會──包括時間久遠和地理位置偏遠──的日常物件。當我們見到一隻陌生的鞋子或儀式用品，我們會好奇那是什麼樣的社會製造、社會的結構為何，又是什麼樣的價值觀、信仰和夢想促成那樣的社會──不論富裕或貧窮。

我們就像在瀏覽櫥窗，試著在心裡試用產品；那需要我們發揮想像力，卻也提供了個別詮釋的視角。假如我們不回顧過往，逕為人們呈現相異於我們這個社會的版本或其可能未來的虛構工藝品，人們會以同樣的方式，把它們當成某種推測的物質文化、虛構的考古學、純屬想像的人類學來欣賞嗎？

對許多設計師來說，以負面眼光看待博物館和藝廊，認定那些是不易親近、屬於菁英階級的地方，是正常的傾向。不過今天，世上已有許多不同種類的博物館和藝廊──設計專屬博物館、科學博物館、國家博物館、區域藝術中心、私人藝廊等等──各自為設計師與大眾提供截然不同的機會。

起初，我們盡一切所能避免在「白立方」（white cube）和這個詞代表的一切場所裡展示作品。我們在櫥窗、住家、購物中心、咖啡館、公園展出；結果，作品往往成為與空間本身相關，或與脈絡相關，不再是我們希望探究的構思。慢慢地，我們開始把博物館和藝廊視為實驗空間、試驗場所、報告我們的實驗並分享成果的地方──有時和設計師分享，有時和更廣泛的大眾分享。這些地方可以補其他媒體管道之不足，針對議

題和構思提供更多優美、親密、無媒介、引人沉思的處理形式。

自2000年代初，透過不同媒體傳播設計的管道數量暴增：從展覽和雜誌評論到YouTube、Vimeo、Twitter、個人網站、部落格等等。2010年，Sputniko的〈Menstruation Machine：Takashi's Take〉先在英國皇家藝術學院畢業展展出，吸引兩萬人參觀，後被《Wired》（連線）網路版挑中，之後更在許多專業技術和媒體藝術部落格刊出，引發頗有深度的討論和批評。它在Twitter上廣為流傳，開始獲得重要但膚淺的曝光：往往過於簡化、意在聳動。在以藝術品之姿進入東京都美術館亮相後，它上了報紙、藝術雜誌、書籍及目錄冊。2011年，它在美國現代藝術博物館的〈Talk to Me〉（跟我說話）展覽，以設計之姿展出。在這個場合，它挑戰了設計師、專家和大眾。在此同時它也成了一段YouTube影片，以青少年為目標閱聽人。[1]

最早只是在英國皇家藝術學院展出的學生設計案，它接連從高雅文化走向低俗文化、從流行走向利基，穿越藝術、設計和技術的背景。從頭到尾，設計師充分利用了Twitter和Facebook等社交媒體，不僅為了宣傳，也為尋求志工、合作者和協助。我們不可能基於這件設計案展示的地點來說它屬於哪個範疇——是藝術品、設計案、高雅文化、流行文化，還是青少年旋風呢？它什麼都是；不同的觀眾，基於不同的地點和不同的邂逅方式，會對它有不同的見解。

推測的珍奇櫃

要將一項推測設計置於何處，向來是個問題。很多人難以領會自己在看什麼，應該怎麼欣賞——是電影道具？還是科幻、產品設計、藝術品？這就是我們2009年於都柏林科學藝廊一場與Michael John Gorman（邁克爾・約翰・戈爾曼）合辦的展覽中實驗的事情。我們用了這個名稱：「要是……」，將每一件展示品塑造成一個問題，值得欣賞的東西，推測特定主題的道具。展覽邀請參觀者踏出日常現實，盡情思忖現場琳瑯滿目、以有形設計案的形式所提出「要是……會怎麼樣」的問題。

這場展覽包含29件設計案，探討不同科學領域的社會、文化和倫理意涵。大部分的案子是英國皇家藝術學院設計互動系的碩士畢業生作品，設計過程皆諮詢科學家的意見。展覽提出的問題包括：要是人類細胞組織可用來製造物件會怎麼樣？要是日常產品含有人工合成的活體零件會怎麼樣？要是我們可以評估情人的遺傳可能性會怎麼樣？要是我們可以用氣味來尋找完美的配偶會怎麼樣？還有，要是我們的情感可以被機器解讀，又會怎麼樣呢？雖然主要以成人為目標，且幾乎沒有互動，展覽卻意外在學童和教師身上大獲成功，因為它提供機會讓師生辯論與在校學到的科學有關的議題。

其中一項展示品，Catherine Kramer（凱薩琳・克雷默）以及Zoe Papadopoulou（柔伊・帕帕杜普洛）的〈The Cloud Project〉（雲的設計案，2009）提供討論奈米科技的平台。設計師對於廢棄奈米技術產品的處置，以及奈米粒子是否像石綿一樣有害健康的辯論深感興趣。研究初期，他們發現廚師有時會用液態氮來製作冰淇淋，那是在分子的層級將之變造，會影響口感；對設計師來說，這就是奈米冰淇淋。構思於焉而生：把冰淇淋車當成社運人士、科學家和其他人士對談和演出的行動平台。設計師在設計期間徵詢了許多科學家的意見，包括對地理工程學有興趣的奈米科學家Richard Jones（理查・瓊斯）。他們一起認識到，至少在理論上，運用現有人造雲（cloud seeding）技術的修正版，雲可以造來製作加了味道的雪；於是〈The Cloud Project〉誕生了：一部造雲製作調味雪的冰淇淋車。當時，技術和財務已凌駕碩士設計案的能力範圍，因此這件人造雲的作品無法實際運作。

後來，這部冰淇淋車已出現在世界各地的數個科學節慶，每一次都邀客人品嘗不同類型的技術改造冰淇淋，包括二氧化碳泡沫、液態氮冰淇淋和調味的蒸氣——用吸的而不是吃的。觀眾一邊體驗美味、技術改造的食物，一邊聽取和參與關於奈米科技對健康可能有何影響的討論。

Catherine Kramer 和 Zoe Papadopoulou,〈The Cloud Project〉, 2009.

Dunne & Raby,〈What If ?〉, 2010-2011, Wellcome Trust Windows, London.
攝影|Dunne & Raby

我們在2010～2011年時，為「惠康基金會櫥窗」（Wellcome Trust Windows）進一步發展運用「要是……」問題的手法。這兒的展示品是依據視覺衝擊是否夠強烈、能否使從不同距離觀賞的路人——人行道上、路過的巴士上、以及在附近巴士站牌等車時——心生好奇來挑選。我們為2011年第一屆「Beijing International Design Triennial」（北京國際設計三年展）發展了第三種變體，以大型影像及影片搭配在桌上展示的較小物件。這三場展覽都起了推測「珍奇櫃」（Wunderkammer）——房間大小、收藏奇珍異品的櫃子——的作用，展示想像的人類學，而非藝術或產品設計。

想像的機構

為了〈EPSRC Impact !〉（EPSRC衝擊!，2001）這個設計案，我們和EPSRC（英國工程暨物理科學研究委員會）合作，讓16位設計師搭配該組織贊助的16項研究計畫。[2]這場展覽的設計案取材廣泛，從再生能源設備、安全技術到合成生物學及量子電腦等新興領域；不光著眼於科學研究的應用，設計師也探究了科學研究的社會、倫理和政治意涵。

Dunne & Raby,〈What If ?〉, 2010-2011, Wellcome Trust Windows, London.
攝影| Kellenberger-White

Dunne & Raby, 〈What If ?〉, Beijing International Design Triennial, 2011.

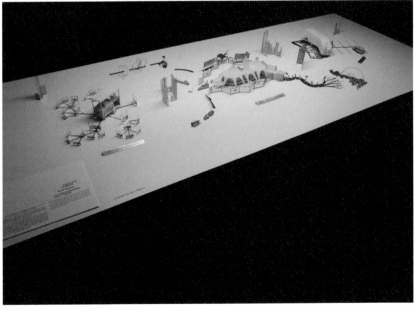

Design Interactions Program（RCA）,〈EPSRC Impact !〉, project and exhibition, 2010. 攝影| Sylvian Deleu

儘管在藝廊舉辦，這場展覽降低了「白立方」的影響，且參考了政府機構「開放日」的方式。在桌上散開，參觀者可以欣賞到許許多多奇妙的跨學科研究計畫的成果；用桌子取代基座、低掛的吸頂燈取代聚光燈，在地上鋪毯子、將矮牆上漆，展場設計暗示了一個想像中的研究機構。這項設計案提出這些新科學構思的創意詮釋，為研究帶來新的視野。在 Revital Cohen 與劍橋腦部修復中心（Cambridge Centre for Brain Repair）合作的〈Phantom Recorder〉（幻覺紀錄器，2010）中，改善人體神經系統和義肢接合的醫學研究，成了更詩意地應用醫學技術的起點。

失去一隻手腳時，人的心智常會發展出怪異的幻覺；可能是延伸感，附加感，或取代感。劍橋團隊正在研究的技術理論上可以把感覺記錄下來，並在之後重播，讓傷患能夠記住那種虛幻但重要的感覺。嵌入義肢後，就可以將記錄幻覺的數位資料傳送到義肢，讓神經得以重新創造套入的幻手、第三隻腳或斷臂的知覺。這件設計案將一項嚴肅、困難的實際問題的研究，應用到較詩意的需求。它將焦點從運用醫療技術來修復我們的身體，轉移到創造全新的知覺和可能性。

在〈Fabulous Fabbers〉（超棒工廠，2010）中，David Benqué（大衛‧班克）和一群研究極微型化及整合製造的科學家合作——類似快速原型設計，但須內建電子學的技術。Benqué 懷疑這種技術能否改變工廠的意義；一旦擺脫大型機械，工廠就不必再設在城鎮的郊區，而是可以行動，幾乎跟製造的節慶活動一樣，從此鎮前往彼鎮，停留數天後又繼續上路。現場會有一大堆企業帳篷、少許一人攤位，當然還有停在高速公路下或停車場裡，形跡可疑、滿足黑市交易的貨車。

如果〈Fabulous Fabbers〉是難以置信的烏托邦，那 Anab Jain（亞娜柏‧珍）和 John Arden（約翰‧阿登）的〈The 5th Dimensional Camera〉（第五度空間相機，2010）就是純粹的不可能。他們和研究量子力學的科學家合作，研發了一部虛構相機的道具，可用來拍攝量子力

David Benqué,〈Fabulous Fabbers〉, 2010.
照片提供| EPSRC

Revital Cohen,〈Phantom Recorder〉, 2010.

Superflux (Anab Jain 和 John Arden),〈The 5th Dimensional Camera〉,
2010.

學所暗示另類宇宙的照片。他們探究人們如果瞥見可能的平行生命,可
能會作何反應;雖是所有為這場展覽設計的作品中最牽強的,但這件道
具已堂堂登上科學刊物,成為討論多重宇宙的具體起點。

〈EPSRC Impact !〉設計案雖以展覽為重心,但也凸顯了設計與科學互
動的各種方式:為科學而設計,這時設計被用來傳達或闡明研究;和科
學一起設計,這時設計師和科學家會真正攜手合作;透過科學而設計,
這時設計師會親自從事一些科學;還有關於科學的設計,這時會透過設
計來探討研究產生的議題和意涵,而對我們來說,這是最有趣的方式。
在好幾個案例,設計師從科學家的研究鑑定出可能的負面意涵,但基於
互信,他們覺得追蹤這些較陰暗的可能性並不妥當。對我們來說,希望
最濃厚的模式,是在探究主題的同時諮詢數名科學家,以便保持批判的
距離。

連鎖反應

為對於此時此地的現實，與透過道具、氣氛、素材、表演技巧等影射的虛構世界之間的關係，可以如何管理，我們深感興趣。在為2010年「Saint Etienne International Design Biennale」設計的〈Between Reality and the Impossible〉（現實與不可能之間）之中，因為從展示品到展場空間的一切設計皆由我們包辦，我們有幸能探究這點。

我們從構思開始，將之轉化為設計，再和作家Alex Burrett（艾力克斯·伯瑞特）及攝影師Jason Evans（傑森·伊凡斯）合作，透過小品文和照片發展情境。展場裡的每一件事物都一樣重要；設計品旁邊，照片、文本以三度空間的物件呈現。我們意在創造連鎖反應：從我們最初的想法和構思開始，透過物件、Evans的影像和Burrett的文案，在觀者的想像裡和其他媒體的報導中進一步發展。那包含四個設計案：〈Designs for an Overpopulated Planet, No. 1: Foragers〉（為人口過剩星球所做的一號設計：採食者）、〈Stop and Scan〉（停下來掃瞄）、〈EM Listeners〉（EM傾聽者），以及〈AfterLife〉（來世）。這裡我們將聚焦於〈Foragers〉〈採食者〉[3]。

Dunne & Raby, 選自為2010年「Saint-Etienne International Design Biennale」設計的〈Between Reality and the Impossible〉, 2010.
照片提供│Dunne & Raby

採食者

這個設計案的構思來自南非設計展「Design Indaba」（設計集會）——一篇探討未來農業的簡報：面臨糧食短缺的未來，農業該做何因應。根據聯合國的資料，未來40年我們需要多生產70%的糧食。但我們仍在這個星球人口過剩、用罄資源、無視一切警訊。當前的情況完全不可能持續下去。聯合國預估，到2050年，全球人口將達90億。基於政府和業界無法解決問題、人民需要利用手邊知識由下而上建立解決方案的假設，我們檢視了演化過程和分子技術[4]，來探究我們可以如何掌控人類本身的演化。

要是我們可能結合合成生物學，[5]以及以其他哺乳類、鳥類、魚類和昆蟲的消化系統為靈感創造的新消化裝置，從非人類的食物汲取營養價值會怎麼樣？〈Foragers〉建立於現有一群在社會邊緣工作的人，他們乍看極端——游擊隊的園丁、車庫生物學家、業餘園藝家和採食者。受到這群人的啟發，我們想像有一群人將命運掌握在自己手裡，開始打造具備體外消化系統功能的裝置。他們運用合成生物學來創造腸道菌群，配合機械裝置，盡可能利用都市環境的營養價值，以彌補商購飲食逐漸受限的缺失。這些人是新的都市採食者。

發展這些物件時，我們探究了不同族群各自如何融入情境：從不遠的將來可能出現的頸掛式發酵容器，到較為極端、暗示超人類價值觀的假肢裝置。我們在物件設計和攝影上避免超寫實風格。作品明確表示本身的非現實，讓觀者明白自己看的是構思而非產品，這點非常重要；不讓採食者骯髒汙穢或身穿鮮明的服飾，攝影師暗示他們穿著戶外運動服來挑戰觀者的預期：他們是崇尚有機、反科技的人。伯瑞特的簡短故事表示採食者絕非理想派、相當務實、且和主流社會維持複雜的關係，並非與世隔絕的異教派或團體。該設計案的不同層面都於展場空間展出；物件、照片和文字被賦予同等的重要性，讓觀者在流連空間時，可以拼合他們自己對〈Foragers〉的想法。

Dunne & Raby,〈Designs for an Overpopulated Planet, No. 1 : Foragers〉,
2009, 劇照.

Dunne & Raby,〈Designs for an Overpopulated Planet, No. 1 : Foragers〉,
2009, 劇照.

THE WAY YOU MOVE

I never judge someone by their appearance. I look at the way they move – it runs far deeper. A junkie in a fine suit and Italian leather shoes still fidgets like they're itching for a fix.

One of the first things that struck me about The Foragers was the way they move. Every social group has its idiosyncratic way of moving, with common postures and locomotion styles subconsciously copied by those wanting to belong.

For those who live close to the land, aping is unnecessary. Their physicality is forged by their environments. Arable farmers stride as if permanently crossing freshly ploughed fields. Goat herders display balletic balance gained from negotiating steep mountainsides. Surfers adopt athletic poses: living statues infused with Neptune's might.

Foragers, because they live closer to the land than any group, are the most physically in tune with their surroundings. Although human, if you blur your eyes they are beasts patrolling the Serengeti or wild creatures waltzing through a jungle. I'd previously found our kind clumsy, as if unsteadily making our way on two legs is penance for mastery of the planet. Let me tell you, these committed hobbyists have recaptured the natural grace of the animal kingdom.

你的舉止

我從不看外表評斷人。我會看他們的舉止——那深刻得多。毒癮者就算身穿精美西服和義大利皮鞋，仍會坐立難安，彷彿好想趕快吸一口似的。〈Foragers〉令我印象最深的就是他們的舉止。每個社群都有本身獨特的動作模式，有共同的姿態和運動風格，想成為社群一份子的人，都會在不知不覺中模仿。

對於親近土地的人說，模仿是不必要的。他們的體型特徵是由所處的環境鍛造——耕地的農人邁大步走，彷彿永遠在跨越剛犁好的田；牧羊人會展現芭蕾舞般的平衡，那是和陡峭山坡妥協得來；衝浪者會有運動員的姿勢：他們是渾身海神力量的活雕像。

採食者，因為比任何群體更親近土地，肉體與周遭環境最契合。雖是人類，如果你視線朦朧，他們就是巡行塞倫蓋提大草原的野獸，或在叢林裡輕盈舞動的動物。我之前就覺得我們笨手笨腳，彷彿靠雙腿跟跟蹌蹌地前進是統治這個星球的贖罪。讓我告訴你，這些堅定的土地愛好者重現了動物王國天然的優雅。

Alex Burrett 撰寫的故事，選自為 2010 年「Saint-Etienne International Design Biennale」設計的〈Between Reality and the Impossible〉.

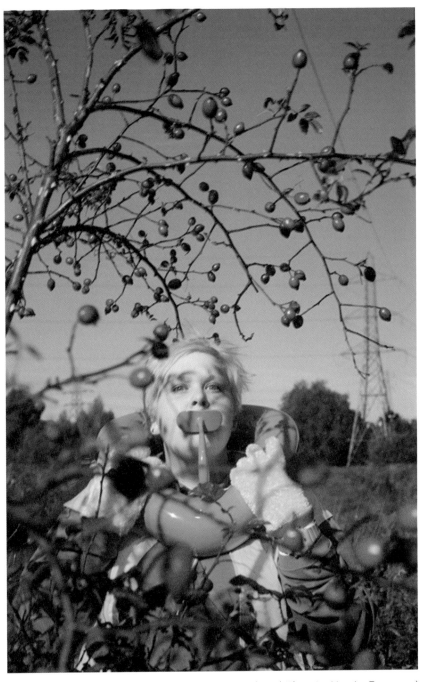

Dunne & Raby, 選自〈Designs for an Overpopulated Planet，No. 1：Foragers〉,
2010.
攝影｜Jason Evans

我們相信，讓設計展結合科學有莫大的價值和潛力——不僅做傳播媒介，也為引燃針對可能的技術未來的討論和辯論。如 John Gray（約翰·葛雷）在《Endgames》（終局）[6] 一書中寫道：「唯有我們社會裡的文化和社群有夠豐富、夠深刻的自我理解來容納科學與技術——並且有時加以限制，科學以及技術才能滿足人類的需求。有哪個現代社會符合這一點呢？」

對我們來說，展覽，特別是博物館的展覽，是探討及深化我們「自我理解」的理想場所；我們可將基礎立於展覽是什麼，以及展覽如何發展新的手法和展現格式的現有概念。今天，展覽平易近人多了。套用 Z33 藝術總監 Jan Boelen（楊·波倫）的話，我們需要拓建觀眾，而非以鎖定觀眾為目標。[7] 展覽可讓氣味相投的人齊聚一堂：設計可以怎麼處理形塑人類生活的構思和學科，不僅在科學方面，還有諸如政治、法律、經濟等領域。我們完全同意現代藝術博物館資深藝術策展人 Paola Antonelli 的說法：博物館可以成為重新思考社會的實驗室，不為展示已經存在的事物，而為展示——更重要的——尚未存在的事物。

Dunne & Raby, 選自〈Designs for an Overpopulated Planet, No. 1 : Foragers〉, 2010.
攝影| Jason Evans

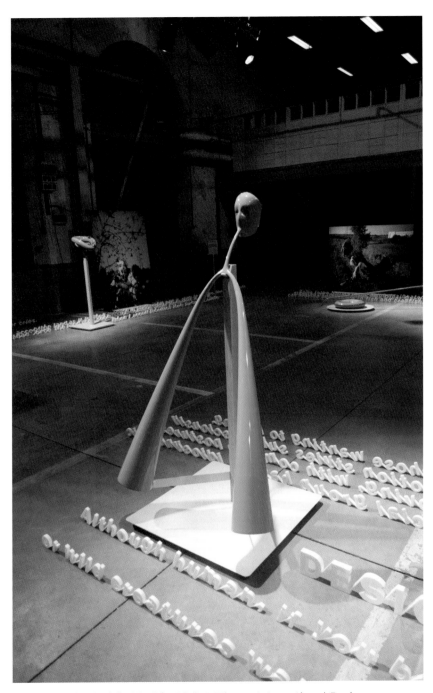

Dunne & Raby, 選自為 2010 年「Saint-Etienne International Design Biennale」, 設計的〈Between Reality and the Impossible〉.
攝影 | Dunne & Raby

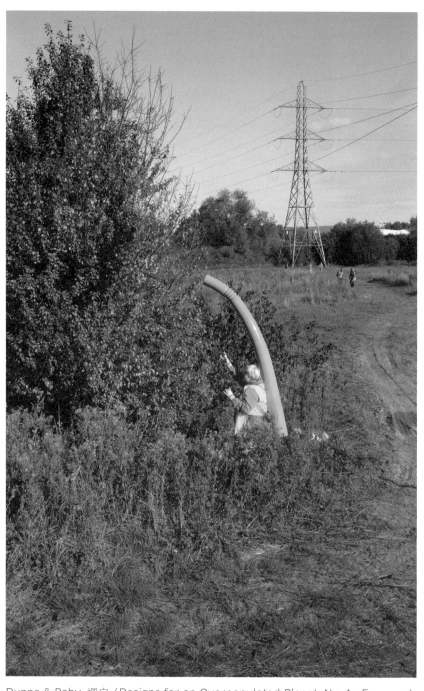

Dunne & Raby, 選自〈Designs for an Overpopulated Planet, No. 1：Foragers〉,
2010.

攝影｜Jason Evans

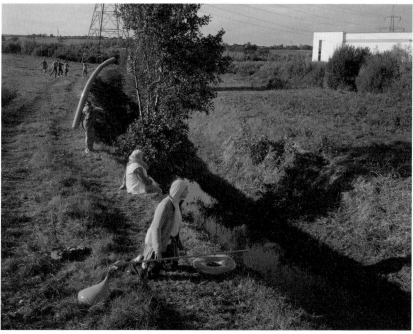

Dunne & Raby, 選自〈Designs for an Overpopulated Planet, No. 1 : Foragers〉, 2010.
攝影│Jason Evans

1　影片可上網瀏覽 http://www.youtube.com/watch?v=gnb-rdGbm6s&feature=relmfu。
作者於 2012 年 12 月 20 日查詢。

2　成果於 2010 年 3 月 15-21 日在皇家藝術學院展出。這項設計案由 EPSRC 委託，部分由
Nesta 贊助。

3　這項設計案的構思階段由 Design Indaba 委託，為 2009 年「新加坡世界設計大會」（2009
ICSID World Design Congress in Singapore）《Protofarm 2050》的一部分。

4　Giles Oldroyd，約翰英納斯研究中心（John Innes Research Centre）的植物科學家，正
運用基因轉殖植物取代石油製造的肥料。豌豆植物擁有製造氮的能力：它的根有節瘤，形同
氮氣工廠。氮肥料可增加 50% 的產量，但氮肥料是用石油製造，若被吸收，可能毒害其他
動植物，若進入水中更會毒害魚類。他主張用基因轉殖植物是較「自然」、基於生物學原理
的過程。科學家愈了解生物學的運作方式，就愈能依據生物學原理來設計。欲知更多資訊，
請上網：http://www.foodsecurity.ac.uk/blog/index.php/2010/03/getting-to-the-
root-of-food-security。

5　2008 年 4 月 4 日在美國現代藝術博物館／SEED 的設計與靈活頭腦座談會中，史丹佛大學
生物工程系的 Drew Endy 告訴與會者：「世界共有 25 萬種植物，但可以食用的少之又
少。我們可以運用合成生物學來改造植物，讓它們更容易消化、更營養。」請參見：http：
//openwetware.org/wiki/Endy_Lab。

6　John Gray，《Endgames：Questions in Late Modern Political Thought》（Cambridge,
UK：Polity Press, 1997），186。

7　Jan Boelen 訪談。請上網：http://www.arterritory.com/en/texts/interviews/538-
between_art_and_design，_without_borders/2。作者於 2012 年 12 月 24 日查詢。

SPECULATIVE EVERYTHING

9　推測的萬物

在《Dream：Re-imagining Progressive Politics in an Age of Fantasy》（夢想：重新想像奇幻時代的進步政治）的著作裡，Stephen Duncombe（史蒂芬・鄧肯比）主張激進的左派太過仰賴理性，忽視了奇幻和捏造的現實在我們生命占有的一席之地。從主題樂園、肥皂劇到品牌，不論我們喜不喜歡，現在我們就是生活在多重的現實中。Duncombe 認為激進派需要接受這點，並用它達成批判的效果，為公眾利益和進步的政治顛覆景觀。這對設計師來說尤其是挑戰，因為我們通常站在景觀錯的那一邊，是鼓勵民眾增加消費的幫凶。推測設計可以承擔社會性、甚至政治性的角色，結合詩意、批判和進步，將極富想像力的思維應用到嚴肅的大規模議題嗎？

雖然是在整個的系統運作中，大規模的推測思維不同於設計思考和社會設計。設計思考旨在解決問題，而社會設計固然脫離純商業的議程來處理較複雜的人類問題，但也著眼於修正事物。大規模的推測設計質疑「官方現實」（official reality），藉由提出另類的設計提案來表示異議。它意在啟發、感染和催化思考，拉遠鏡頭、退後一步來處理價值觀和倫理。它努力突破那道將夢想和想像隔離於日常生活之外的隱形的牆，模糊「現實」的真和「非現實」的真之間的差異；前者存於此時此地，後者則位在玻璃螢幕之後、書頁之內、鎖在人們的想像之中。我們的世界可以成為多重宇宙的世界，而設計推測能將那化為有形；儘管世人普遍認定現在是過去種的因，但我們也可以相信現在是由未來塑造，是我們對明天的希望和夢想所塑造。

自由之身

改變可能以多種方式發生：[1]宣傳、符號和潛意識的傳播、說服和辯論、藝術、恐怖主義、社會工程、犯罪、社會壓力、改變生活方式、立法、懲罰、徵稅和個別行動。設計可以和上述任一項結合，但我們最重視的是最後一項——個別行動。我們相信改變是從個人開始，而個人需要被給予許多選項來形成意見。

當設計的討論著眼於改變時，「推一把」（nudge）[2]的概念時而浮現。含意是：設計可以藉由輕推我們一把，刺激我們做出某人（通常是希望委託的組織）希望我們做出的選擇，來改變我們的行為。比方說，為鼓勵學童吃得更健康，或許可將垃圾食物陳列在店裡較低的貨架，而把健康食物置於視線高度。

史丹佛心理學家 B. J. Fogg（法格）自 1990 年代初期就在這個領域研究，稱之為說服科技（captology）。[3]他的焦點擺在說服與電腦重疊的部分，通常應用於小規模的互動而非社會變革。但一旦凌駕和技術的互動，來到社會或大眾的層次，感覺就可能更像社會工程了。這是我們面臨的難題之一，因為服務的設計師會這般將設計思考應用於大眾服務設

計案，而那可能被用來以略帶卑劣的手法改造我們的行為。例如，英國政府內閣辦公室（UK Government's Cabinet Office）的網站就寫了這麼一句話：「行為洞察力團隊在2010年7月成立，職權為尋找創新的方式來鼓勵、俾使和支持民眾為自己做出更好的選擇。」[4]

我們相信，我們的行為確實需要改變，但那應交由個人自己改變行為（例如改變健康和運動習慣），或由政府下令禁止某些行為（例如吸菸，那會危害每一個人，不只是吸菸者）。在兩個極端，改變的理由非常明確。設計可以扮演這樣的角色：凸顯若不改變行為就可能發生什麼事、改變行為可能發生什麼事，或只是傳達需要改變什麼，以及如何改變。

當然這是對於人性的理想化觀點，並未考慮到教育貧乏或其他因素，但我們喜歡讓我們的設計方式以這樣的理想為根本，勝過假設人們對於自己所做的選擇幾乎或完全沒有掌控權。我們視人類為自由之身，未必理性，但可隨心所欲做決定。身為消費者，如果我們不認同某公司或某國家的價值觀，我們可以選擇不要買它們製造的產品；身為公民，我們可以投票、示威、抗議，甚至採取極端：暴動。

Erik Olin Wright在《Envisioning Real Utopias》裡指出：「一件事能否達成的確切限制，部分取決於人們相信有哪些種類的另類選項可以實行。」[5]對我們來說，這正是推測設計可介入之處。推測設計可以將林林總總可行、或沒那麼可行的可能性化為實體，啟發思考。萊特繼續說：「對於社會施予可能性的限制，和物理學、生物學上的限制，人們的主張截然不同，這是因為就社會而言，人們對於限制抱持的信念，會有條不紊地影響可能發生的事。因此，我們必須針對現有社會架構、以及權力與特權制度的可行另類選項，發展出有系統而具說服力的解釋，才可能走過這段社會歷程，讓社會施予那些可行另類方案的限制能自己改變。」[6]

我們相信，就算是不可行的另類選項，只要充滿想像力，也彌足珍貴，可做為靈感來想像個人的另類選項。推測設計可做催化劑；可激發想像

和這種感覺：就算不是凡事都有可能，也絕對有更多選項可能成真。推測設計對這種重新想像的貢獻不僅在於現實本身，也在於我們和現實的關係。但要讓此成真，我們需要超越推測的設計，朝向「推測的萬物」──產生許許多多世界觀、意識型態和可能性。世界是跟著我們的思考模式運作的；我們腦袋裡的構思會形塑外面的世界。如果我們的價值觀、心智模式和倫理改變了，源於那種世界觀的世界也將隨之改變，對此我們抱持樂觀。

在《Such Stuff as Dreams》書中寫到文學的價值時，Keith Oatley 指出：「我們在藝術裡體驗情感，但也有其他的可能性。我們看世界的方式可能改變，我們自己也可能改變。藝術不只是騎著先入為主或偏見兜風，使用照例運作的基模（schema）；藝術讓我們能夠體驗平常不會遇到的脈絡裡的情感，以我們通常不會用的方式思考自我。」[7]

如果從狹隘的商業用途抽身，設計也可以做到這點嗎？我們認為可以。透過在推測設計案中體現構思、理想和倫理，設計就能在拓展我們對於何謂可能的概念上扮演要角。

一百萬個小烏托邦

也許每一個人類都住在獨一無二的世界、私密的世界、不同於其他所有人居住和體驗的世界。這令我不禁好奇，如果現實人人不同，我們可以說現實是單數名詞嗎？或者，我們不該討論複數形式的現實嗎？而如果我們有複數的現實，是不是有一些現實比其他來得真確呢？[8]

Philip K. Dick 在 1974 年寫了上面這段話，當時大眾媒體正影響現實、模糊內在及外在世界的界線。我們和 Philip K. Dick 一樣相信：世上不只有一種現實，而有 70 億種不同的現實；挑戰在於賦予它們形體。個

Timothy Archibald,〈Dwayne with the Two to Tango Machine〉, 2004, 選自他
的著作《Sex Machines：Photographs and Interviews》（Los Angeles：Daniel
13 / Process Media, 2005）.
攝影 | Timothy Archibald

人主義的途徑——雖然常被人和右傾的自由主義聯想在一起——也是重
視個體差異的人微調現實的動力，通常是為了滿足官方文化無法滿足
的慾望，例如非傳統的政治觀念，或特殊的性幻想和癖好。Timothy
Archibald（提摩西・阿契博德）的《Sex Machines：Photographs
and Interviews》（機械性愛：攝影集與訪談，2005）[9]是人們笨手笨
腳地應付周遭世界來融入自身慾望的絕妙例子；那些機器都是陽具狀的
機械固然可惜，但其工藝的獨創性卻非常迷人。

Tsuzuki Kyoichi（都築響一）的〈Image Club〉（影像俱樂部，2003）
是部攝影紀實，記錄了促進性幻想的環境、道具和服務；那些比
Archibald 的裝置更具概念性，因為是在心智而非身體運作。它們通常
是設立來協助性幻想、僅使用一次的環境，特別是人為建構的平行世

界，一般管理人類互動的規則會暫時停止的世界。無論背景為何──是管子、車廂、教室、森林、辦公空間──一定有一張床。不同於性愛機器，這些環境並未設計得美輪美奐，只有剛好足夠的細節來轉運顧客的想像力。依據一個人或一小群人的慾望打造僅用一次的微烏托邦，也是藝術家探究之事。[10]Atelier Van Lieshout（AVL）在藝術的背景裡實驗幻想的環境，雖然我們始終不清楚其中有多少是為了滿足他自己的幻想，又有多少是評論。他早期的作品包含設計讓多人性愛更舒適、更容易進行的空間和環境。2001年，他在鹿特丹港區占了一小塊無人使用的地，稱之為「AVL村」（AVL-ville），希望那裡被認可為自由國度。由於在一場演說中出言不遜，AVL村引來稽查員和警察不必要的關注，招致大量繁文縟節。最後Van Lieshout決定關閉AVL村，以便專心創作藝術作品，而非應付官員。最成功的微烏托邦形式或許是國際社群，或者它更極端的形式：神祕教派（cult）。我們最喜歡的是全波研究所（Panawave）。以日本為基地，他們的核心信仰之一是電磁輻射對人體有害，因此竭盡所能避免接觸。相信白色能保護他們不受輻射傷害，他們用白布覆蓋他們所有車輛、營地和個人物品；他們成群結隊，在日本尋找低電磁波汙染的地方。他們在2000年代初期首度引起大眾注意：他們在尋找安全避難所時造成嚴重交通阻塞而與警方對峙。他們用白布、白膠帶和白色制服保護自己和領導人不受電磁波危害的作為，造就許多惹人注目、呈現其臨時營地的影像在媒體流傳。

無論你將他們視為饒富魅力的怪人，或永不安寧的理想主義者，這些裝置和環境的創造者，以及使用者，皆公然反抗了西方社會施予各種現實的嚴格規則。他們鼓勵我們質疑為什麼現實是「真的」，非現實不是；是誰決定的？是市場力、邪惡的天才、機率、技術，或是暗地操控一切的菁英分子？

這些設計案讚頌了人們將自己想像的世界觀化為形體的能力；設計師代替大家夢想的日子已經過去，但設計師仍能加快釋放大眾想像力的夢想過程。諸如此類的微烏托邦可做為靈感，不鼓勵從上而下定義的大烏托

邦，而鼓勵70億個從下而上，可讓設計助一臂之力，但非由設計決定的小烏托邦。

大設計：思考難以思考的

雖然具啟發性，但這些具體化的夢想和幻想，就規模而言仍太節制——這是在官方體系外、半地下或隱於個人住家或工作室工作的劣勢。也有夢想家在工業體系、資助單位、大學和市場裡工作，他們試著為眾人想像一個更好的世界，就算有時可能反映本身的執念。

說到這方面，Buckminster Fuller 的例子常浮現腦海，不過他的觀點對我們來說有點太技術、太理性了。反觀 Norman Bel Geddes 就融合了現代日常技術與夢想、幻想及非理性；他遠遠超越解決問題的層面，用設計來賦予夢想形體。1939年紐約世界博覽會上，在他為通用汽車（General Motors）館舉辦的〈Highways & Horizons〉（公路與地平

Norman Bel Geddes,〈Airliner No. 4〉, 1929.
照片提供 | The Edith Lutyens 和 Norman Bel Geddes Foundation

線）展覽——更為人熟知的名稱是「Futurama」——中，Bel Geddes 設計了由大規模模型組成、呈現全國高速公路網的場景，闡明它在未來 20年的影響和可能性。

比如透過加快交通流量和減少旅程時間，通勤者可以住得離市中心更遠，而這會進而影響城市可運作的規模。當時，「Futurama」被多數人視為美國在不遠將來的樣貌，是可實現的夢想，而非幻想，其他設計案就比較接近幻想。他的〈Airliner Number 4〉（四號客機，1929）是架九層樓高的水陸兩用機，體積是波音747巨無霸客機的兩倍。它有紙牌遊戲間、管弦樂隊、體育館、日光浴室、棚廠，可讓606名乘客就寢。Bel Geddes 想要建造它，並在芝加哥和倫敦之間飛行，可惜未能募到必要的資金。

在宏觀思考的虛幻境界裡，有RAND公司（Rand Corporation）和 Herman Kahn（赫曼·卡恩）。RAND公司發展了許多今天用來打造情境的技術。[11] Kahn，也就是「思考無法思考的」（thinking the unthinkable）這句話的發明者，相較於多數人，確實思考了難以思考的

〈Interview with Herman Kahn〉, 1965年5月11日.
攝影 | Thomas J. O'Halloran
照片提供 | 國會圖書館照片與攝影部（Library of Congress Prints and Photographs Division Washington, DC 20540 USA）

〈The Lun-class Ekranoplan, Kaspiysk〉, 2009.
攝影｜Igor Kolokolov

事。他曾將核子戰爭的實際情況重新概念化，以理性徹底思索其後果：要付出什麼代價，以及美國可以如何在核子戰爭後重建。這令許多人驚慌不已，因為那將核子戰爭的可能性，從完全無法想像的範疇轉移到更貼近日常生活的事，就算人類和這顆星球都要付出奇高的代價。

從戰後的歲月到1970年代，技術不僅用來解決問題，亦用來點燃關於生命有何可能的旺盛想像及大膽夢想，而且不光是在地球；太空殖民地的設計案也所在多有。這不限於歐美。在同一段時間，蘇聯也發展諸多技術來體現平行共產世界的夢想、價值觀和理想。〈Ekranoplan〉（翼地效應機）是一項英勇的嘗試，它創造了一部新奇的飛機，利用可高速飛行的地面效應（ground effect）掠過水面，運送大量海軍陸戰隊員到被大湖隔絕的作戰區。在西方理想與脈絡外研發的蘇聯技術證明技術除了是科學的化身，也是意識型態、政治和文化的象徵。你會不禁懷疑，意識型態是不是真實創新的源頭，[12] 新的構思和想法會從各種斬新、殊異的世界觀冒出來。

除了少數政府部門及商業上的例外，如美國國防高等研究計劃署（DARPA）——我們可以在那裡找到一些最具想像力、最大膽、荒謬得令人敬佩的想法，如隱形斗篷和時間的洞——以及正在研究太空電梯和小行星採礦的 Google X 實驗室（X Lab），在今天感覺起來，大構思或奇幻夢想的年代好像已經過去。今天環繞技術的夢想大多為軍事優先，或短期、市場導向、基於標準化的消費者夢想和慾望的世界觀所形塑。

諸如Terreform ONE 和BIG（Bjarke Ingels Group）等建築師提出的大膽願景，似乎未包含早期宏觀思想家抱持的另類世界觀及意識型態。就連太空旅行的夢想也被高度商品化，成為另一項商品供應；藝術家Joseph Popper（約瑟夫・波普）就在〈One-Way Ticket〉（單程車票，2012）設計案中探討這點：那將一個人送入太空深處旅行，而他／她永遠不會回來。波普製作了一部短片：關鍵時刻從太空梭傳回來的片段，暗示在深入太空、無法回頭的旅行中可能出現的心理現象。但這位太空

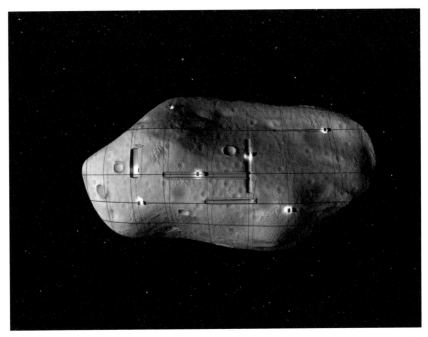

Planetary Resources Inc., 〈Asteroid Mining〉, 2012. 大批低成本的機器太空船將
能從靠近地球的小行星中汲取資源.

Joseph Popper, 〈The One-Way Ticket〉, 2012. 劇照.

人是誰呢——是患末期疾病的志願者，還是選擇為科學犧牲、不願老死獄中的無期徒刑囚犯？雖然這項設計案再次思索了太空旅行，但那絕非浪漫之事。混亂不堪的人性細節——倫理的、心理的、生理的——全都惹人注目。

社會夢想

宏觀思考的社會面向已經消失，被科學、技術和邏輯取代。新的世界觀可以在哪裡發展呢？又可以怎麼用來為日常生活創造新的視野呢？智庫該做這件事，但誠如 Adam Curtis（亞當·柯提斯）所寫：

> 問題在於多數智庫是否反而在阻止人們設想新的觀念，例如社會可以如何組織——並且變得更公平、更自由。事實上，智庫已經變成包覆政治的盔甲，不斷透過餵養媒體的公關活動設定議題，防止真正的新構想破繭而出。[13]

其他組織，例如海上家園研究所（The Seasteading Institute），則試著在既有制度中發展新的可能性，為建立新的經濟區找出法律漏洞。他們的設計案之一是在加州近海繫泊一艘船，做為一群身懷高等技術、想加入矽谷卻無法取得工作簽證的工人的基地。[14] 雖然我們喜歡此案在法律上的機敏，卻無法為它的目的心服口服。Bruce Mau（布魯斯·莫）的〈Massive Change Project〉（大規模改變計畫，2006）以這句話為準繩：「這不是在探討設計的世界，而是探討世界的設計。」做為絕妙的起點，此案「探究設計在增進人類福祉方面的遺產與潛力，前景和力量。[15]

但同樣地，一旦被現實的重量壓垮，焦點仍會擺在解決問題。加州大學聖地牙哥分校設計及地緣政治中心（Centre for Design and Geopolitics）以重新設計地緣政治為使命；該中心的網站指出他們將加州視為一個設計的問題，這句話巧妙反映了這項使命的規模、企圖心和精神——而非試著在現有的政治架構中解決問題。[16] 這與我們的興趣

史坦柏格出版社,〈Solution Series Cover Artwork〉, 2008. 持續進行中.
倫敦ZAK Group設計.

接近得多:提出新觀點、激發新思考、拓展這個領域的想像空間。當
然,作家做這件事很久了,許多烏托邦(和反烏托邦)都是政治虛構的
形式。第一批出於設計師之手的著作包括 William Morris 1890年出版
的《News from Nowhere》(烏有鄉消息),那闡述了他對設在烏托
邦未來的另類英國有何想像。[17]自2000年起,開始有一窩蜂的設計書
籍探討從經濟學到語言不等的另類日常生活模式。建築師 Ben Nicolson
的《The World Who Wants It?》闡述一個美國資助的新世界秩序,
以純想像的不切實際方式解決一些世上最複雜的問題。較近期的作品有

〈Sternberg Press〉（史坦柏格出版社）的〈Solution Series〉（解決方案系列），邀請作家重新想像現有的國家。在《Solution 239-246：Finland：The Welfare Game》（解決方案239-246：芬蘭：福利遊戲，2011）中，Martti Kalliala（馬蒂・卡利亞拉）、Jenna Sutela（珍娜・蘇特拉）和Tuomas Toivonen（托馬斯・托伊沃寧）為新芬蘭闡述八又二分之一個構想，包括接納世界的核廢料，派年輕國人到世界各地擔任芬蘭神話的空檔年大使（gap year），來提振旅遊業。

在《Solution 11-167：The Book of Scotlands（Every Lie Creates a Parallel World. The World in Which It Is True）》（解決方案11-167：蘇格蘭之書〔每個謊言都創造一個平行世界。它在那個世界是真的〕），Momus（默姆斯）描述了數百個蘇格蘭：全是虛構，而其中有些比其他更怪異。這個系列將想像力應用到各式各樣的議題，從國家認同、神話到當代社會和經濟問題，鼓舞讀者推測和想像。雖未提出設計案，但他們確實提供了引人入勝的摘要。

設計也可以這般運作，將借自文學、藝術的方法應用到現實世界，做為思想實驗嗎？ Metahaven設計工作室持續透過一連串隸屬虛構企業政體的「非法人身分」（uncorporate identity），進行對新自由主義的評論，也就是從平面設計的觀點顛覆品牌建立和企業識別策略。[18]他們在沃克藝術中心（Walker Art Center）「Graphic Design：Now in Production」（平面設計：現正生產中）展覽的〈Facestate〉（2011）裝置藝術，探討了社交軟體和國家的相似之處：「這是關於政治人物吹捧Mark Zuckerberg（馬克・祖克柏）的企業家精神、關於新自由主義對政府干預極小化的夢想、關於社會網路的管理、關於臉孔辨識、關於債務、關於社會網路的金錢與貨幣、關於全民參與的夢。」[19]經由設計，Metahaven將廣泛的研究與虛構企業政體的闡述合而為一。

Metahaven直直切入制度的核心，透過企業品牌和識別來表現政治虛構，我們則對探究不同政治制度的後果感興趣：它們會如何影響糧食生

Rem Koolhaas, AMO,〈Roadmap 2050 Eneropa〉, 2010.
© OMA

產、運輸、能源和就業等事物,理想上要呈現令人驚訝、意想不到的結
果,或是不同的政治制度可能如何創造截然不同的日常生活經驗。Rem
Koolhaas(雷姆・庫哈斯)的智庫AMO設計的〈Eneropa〉(能源歐
羅巴,2010)是歐洲氣候基金會(European Climate Foundation)
〈Roadmap 2050〉(2050公路圖)歐洲能源策略研究的一部分。其
主要的構思是讓歐洲在一張可再生能源的共享電網上運作。雖然設計案
包含內容充實的報告,吸引我們注意的卻是一幅畫,一張虛構的歐洲地
圖,地名都根據其可再生能源的主要來源改變了——風之島、潮汐國、
日光浴、地熱、生物質堡等等。這幅簡單的圖畫表達了複雜的構思,卻
強而有力,且很容易在大眾、決策者及能源業者間引發辯論和討論:歐
洲人的身分認同是否該依照共享的能源而改變。

聯合微型王國（United Micro Kingdoms）：一場思想實驗 [20]

受到上述種種宏觀思考的啟發，我們決定嘗試一場設計實驗，汲取史坦柏格出版社〈Solution Series〉系列或《The World Who Wants It》背後的文學想像力，將之結合較具體的設計推測。

在發現 RAND 公司 2007 年出版、書名堪稱完美的《The Beginner's Guide to Nation-Building》（初學者的建國指南）[21] 之後，我們開始好奇國家是如何被建造出來，以及能否被設計。長久以來，建築師已為城市和區域發展總體規劃。我們可以透過小東西討論大構想嗎？倫敦設計博物館（The Design Museum）邀請我們進行嘗試。

技術產品和服務的設計常從角色開始，再來發展情境——無論角色和情境都在既有的現實裡。在這裡，我們想把鏡頭拉遠，從新的現實開始（透過另類的信仰、價值觀、優先事項和意識型態來安排日常生活的方式），再發展情境，或許再加上角色來使之生動有趣，「訴說世界，而非說故事，」—— Bruce Sterling 說得好極了。[22] 藉由為觀者呈現物體的設計案，他們可以想像這些設計所屬物的世界，並且從細節轉移到普遍現象嗎？這和其他如電影或遊戲設計等創造世界的活動截然不同，後者是直接呈現新的世界；甚至和建築也不一樣，因為建築通常是表現概觀，觀者必須從概觀想像細節。

所以，你想設計一個國家？ [23]

我們探究過各種不同的方式來建構另類的意識型態制度，結果碰到一類闡釋不同政治立場的圖表。它有數種的變體，但通常有兩軸、四頂點：左派、右派、專制、自由。左派—右派之軸通常界定經濟自由，自由—專制之軸界定個人自由。[24] 基於這些，我們開始探究一個以不同意識型態分為四個地區的另類英國。我們以聯合王國為例，是因為若改用純然想像的地方，會無法建立與我們這個世界的關連性。[25] 我們也希望，稱呼它們微型王國而非微型國家，能暗示它們比較像是基於想像的寓言或傳說，而非基於分析和推理的嚴謹情境——是介於科幻和遠見之間。

既然不想用電影的手法來表現這個世界，也不想使用諸如旗幟、文件或其他日常生活用品為證，而想透過一種可以對照、比較不同微型王國的物體來呈現，我們需要找到恰當的載具。我們選擇了運輸。運輸不僅涵蓋技術和產品，也涉及基礎建設；我們可以做宏觀思考，但必須用較具體的載具來表現我們的思想，要讓每一種載具體現不同的意識型態、價值觀、優先事項和信仰體系——本質上就是另類的世界觀。

很多人以為，當化石燃料用罄，西方政治將延續下去，且努力發展任何可取代化石燃料的新型態能源。情況未必如此。西方政治體系與化石燃料有盤根錯節的關係。如Timothy Mitchell（提摩西・米契爾）在《Hydrocarbon Utopia》（碳氫化合物的烏托邦）中寫道：「主要的工業化國家也是石油國；沒有他們從石油汲取的能源，他們現有的政治經濟生活形式就不會存在。那些國家的人民已發展出各種食衣住行和消費其他商品服務的方式，而那些都需要大量從石油或其他化石燃料提煉的能源。」[26]

政治圖，Kellenberger-White 繪

透過運用載具，我們可以調皮地探討在後化石燃料時代、分成四個超級大郡的英國裡，政治制度與能源的新結合：每一個郡都實驗不同類型的能源、經濟、政治和意識型態。每一個郡都提供一種另類選項，取代仰賴化石燃料的世界，也暴露其權衡取捨：便利與掌控、個人自由與磨難、無限的能源與受限的人口等。載具也充分象徵自由與個體性，讓我們能夠探究新的夢想可能如何為每一個微型王國演化。每一種載具代表的不僅是載具本身，不完全是隱喻，比較像以小喻大。

接下來我們勾勒了四個區域，和四種技術與意識型態的結合：共產與核能、社會民主與生物技術、新自由主義與數位技術，以及無政府與自我實驗。

設計案的敘事如下：為自我改造以因應 21 世紀，英國發展成四個超級大郡，住了數位極權派、生物自由主義者、無政府演化論者和共產擁核人士。每一個郡都成了實驗區，可自由發展自己的一套管理、經濟和生活方式；英國形如撤銷管制的實驗室，試煉各種不相容的社會、意識型態和經濟模式。本設計案的目標在於經由實驗找出最好的社會、政治及經濟結構，來確保英國能繼續存在於後崩潰時代的新世界秩序──這是一種末日前的實驗，旨在避免看來愈來愈不可避免的事情發生。

數位極權派

如名稱所示，數位極權派仰賴數位科技及其內含的極權主義標籤：指標、完全的監視、追蹤、數據記錄和百分之百的透明。他們的社會完全由市場力支配；公民與消費者同義。對他們來說，如有必要，自然可用至竭盡。他們由技術專家，或演算法統治──沒有人真的確定或在乎──只要一切順利運作，人們有被提供選擇即可，就算是虛幻的選擇也無所謂。這是所有微型王國中最反烏托邦的，卻是大家最熟悉的一類。

他們的主要交通工具是「數位車」（digicar）：今天 Google 等公司積極倡導的電動自駕車的進化版。[27] 數位車已經從行駛於空間和時間的工具，

發展成行駛於價目表和市場的介面；每平方公尺的道路表面，和每毫秒的使用，都被貨幣化和優化。今天，自駕車被當作輕鬆通勤的社交空間呈現，但數位車比較接近廉價航空，提供最基本但人道的經驗。它基本上是電器，或電腦，不斷計算最好、最合乎經濟效益的路線。儀表板上沒有車速或轉速表，而有金錢對時間的讀數。採隨收隨付合約，而非預付的人必須即時計算：「轉入藍線走34分鐘，可為此次行程省下15.48英鎊。」——了不起的成就。

這些靈敏度高、量身訂做的定價系統，表面上是為了符合個人需求並優化道路使用，實則設計來將利益極大化。道路仍是國家所有，但企業大宗購買使用權，再提供給顧客，就如同今天電信公司管理無線電頻譜的方式。

不過數位車確實容許表現身分地位；動力和速度被足跡和隱私取代——你占據多少空間，以及要不要與人分享空間。有在共享旅程的同時維持

Dunne & Raby,〈Digicars〉, 選自〈United Micro Kingdoms〉設計案, 2013.
照片提供｜Graeme Findlay 繪製

Dunne & Raby,〈Digicars with Rock〉, 選自〈United Micro Kingdoms〉設計案, 2013.
電腦成像| Tommaso Lanza繪製

Dunne & Raby,〈Digicars〉, 選自〈United Micro Kingdoms〉設計案, 2013.
電腦成像| Tommaso Lanza繪製

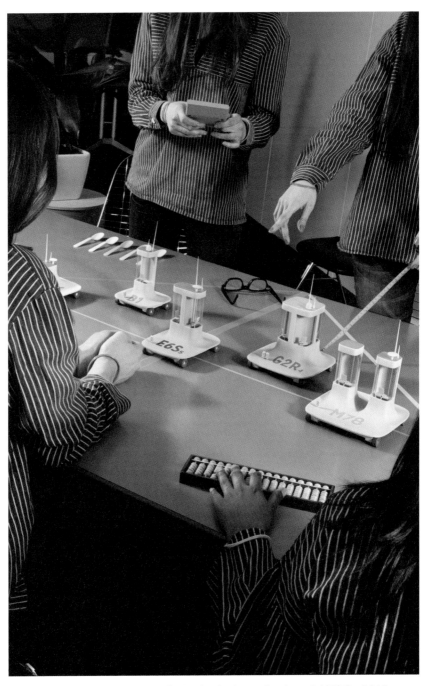

Dunne & Raby,〈Digicars〉, 選自〈United Micro Kingdoms〉設計案, 2013.
攝影| Jason Evans

Dunne & Raby,〈Digiland〉,選自〈United Micro Kingdoms〉設計案, 2013.
動畫擷取畫面 | Nicolas Myers 繪製

隱私的收費和選項;價目計算是根據 P5 指數:價格、速度、人際距離、優先順序和隱私。也有睡眠的選項,即數位車會使乘客入睡,而路上他或她的所有生命功能都會遠距監控。

由於數位車是電腦管理和控制,很少當機或相撞,因此其設計簡單而實用;它們就像電器:可愛、迷人、基本。數位車代表現今服務的一切問題;對於推廣選擇自由與權利凌駕一切的社會——就算面臨諸如道路空間等資源日漸稀少——這是理想的解決方案。

可能不出你所料,「數位車道」是由廣大無垠的柏油碎石平面構成:機場跑道、運動場和停車場的混合體,有密密麻麻無人可譯解的標誌——專門給機器看的地景。乾淨電動車意味車內和車外已幾乎沒有差別;道路通過房屋、商店和工廠。數位極權派已經在我們之中,而他們的心態正塑造周遭的世界。我們準備讓它擴充到多大呢?

生物自由主義者
數位極權派用數位技術來管理日益稀少資源的供需,並營造使用無限制

的假象，崇尚社會民主的生物自由主義者則追求生物技術，以及生物技術帶來的新價值觀。[28]他們也嚮往自由和選擇，但希望能持續下去；生物自由主義者居住的世界，合成生物學的炒作都已成真，而且承諾都已實現。政府對生物技術的大量投資已形成一個與自然界共生的社會；生物學是他們世界觀的中心，形成一個與我們迥異的技術風景。自然環境已獲改善，以滿足人類愈來愈高的需求，人們也調整需求來配合可利用的資源；人人都依照自身需求來製造自己的能源。生物自由主義者是植物和食物(也是產品)的農人、廚師與園丁。菜園、廚房和農田取代了大大小小的工廠。

Dunne & Raby,〈Biocar〉,選自〈United Micro Kingdoms〉設計案, 2013.
照片提供｜Jason Evans

Dunne & Raby,〈Biocar〉, 選自〈United Micro Kingdoms〉設計案, 2013.

生物自由主義者認為，使用大量能源來克服重力及風阻是適得其反且未開化的做法。更快不再表示更好。民眾乘坐重量極輕、有機種植、使用生物燃料的車輛旅行，每一部按照車主的身材和需求客製化。化石燃料和內燃機是支配和塑造當今西方世界的強力組合。自由的夢想就是從中繁衍；但它在許多方面無法永續。要是我們透過生物技術的稜鏡檢視運輸：真正的「生物車」（biocar）長什麼樣子呢？我們已經見過的生物車看來沒那麼不一樣；現有針對藻類等生物燃料的研究，目的是取代汽油，所以沒什麼需要改變。

如果我們要全盤接受像生物技術這樣的另類技術，社會及其基礎建設必須有釜底抽薪的變革。考慮從零開始設計「生物車」，是不是徒勞之舉？基於當前的價值觀，那似乎不合常理，但或許這才是重點所在。

生物自由車結合了兩種技術：會產生氣體的厭氧消化器，以及利用那種氣體產生電力的燃料電池。一袋一袋未壓縮的氣體，無法和化石燃料的

效率比較，畢竟化石燃料是經過數百萬年的累積，不是幾小時或幾天可成。用新技術製造出來的車子速度慢、體積大、凌亂、發臭，是由皮膚、骨骼和肌肉做成──不是真的用那些去做，而是用其抽取物；例如車輪是分別用果凍狀的人造肌肉提供動力。[29]

我們希望他們的車輛非流線型、龐大而不易操作，暗示他們的設計是依循一種截然不同的邏輯，以今天的觀點看來荒謬的邏輯。但那就是重點所在；這在以視覺傳達──如果我們要基於新的價值觀來發展新的生存之道，需要改變哪些事物。

無政府演化論者

無政府演化論者揚棄了大部分的技術，或至少停止發展，專注於運用科學、透過訓練、DIY生物駭客和自我試驗來提升他們自身的能力。他們相信人類應該修正自己來在這個星球的範圍內生存，而非改造這個星球來符合他們日益增長的需求。在無政府演化論者之中，有為數眾多的超人類主義或後人類主義者；他們基本上將演化掌握在自己的雙手。鮮少事物被規範；公民想做什麼就做什麼，只要不會傷害他人。

無政府演化論者不信任政府而傾向自我組織。公民權利只基於信任，以及個體與群體間的協議。他們和數位極權派恰恰相反；人是他們世界的中心，擁有不必被告知該做什麼的自由。

無政府演化論者的世界是沒有車子的世界；他們的運輸靠的不是人力、風力，就是基因改造的動物。我們的載具是依照無階層組織的原則設計，體現了社會秩序和價值觀。社交與合作比速度和競爭更重要。對無政府的一大誤解是它混亂無序；事實上，無政府主義仰賴高度發展的組織──只是那有彈性、順應變化、且無階層之分。無政府演化論者會集體行動，各自做各自最擅長的事，也各自成為運輸工具的部分原由。腳踏車並非如許多人想像，是一系列獨立的單車，而是「大協力車」（Very Large Bike），設計來讓團體做長距離移動，集結努力與智謀。行駛廢

Dunne & Raby,〈Very Large Bike（VLB）〉,選自〈United Micro Kingdoms〉
設計案, 2013.

攝影| Jason Evans

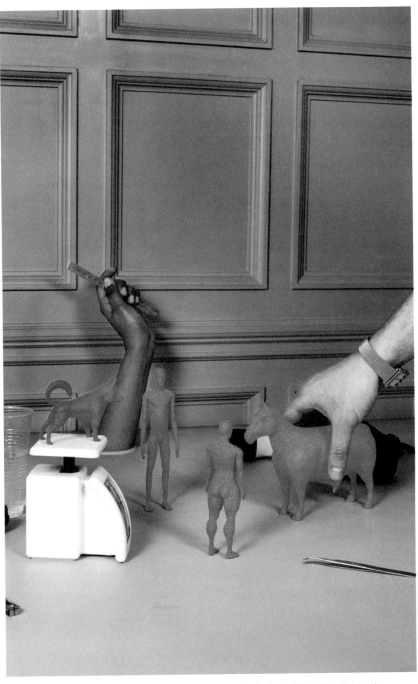

Dunne & Raby, 〈Balloonist, Cyclist, Hox, and Pitsky〉, 選自〈United Micro
Kingdoms〉設計案, 2013.
攝影 | Jason Evans

棄的高速公路時，大協力車需要稍微傾斜，而人人皆從經驗和練習得知該怎麼做；老幼和孱弱者由其他人運送，而他們說學逗唱樣樣行，善於娛樂和鼓勵騎士。

家族或氏族是最重要的社會單位；家族圍繞特定的運輸形式，透過基因改造、訓練和知識技能代代相傳來進行演化。每個氏族都有獨特的體型，而這也是值得驕傲的事；例如腳踏車騎士的大腿肌肉發達、飛熱氣球的人高高瘦瘦等等。除了改造自己，無政府演化者也研發了新的動物類型來因應需求：「馬牛」是馬和牛的混種，養來馱重物和拉車；鬥士奇則結合鬥牛犬和哈士奇，設計來拉比較小的貨物和保護主人。

共產擁核人士

共產擁核人士的社會是一場限制人口成長的實驗。他們住在一塊 3 公里長、核能發電、可移動的地景上：跨立於兩組各 3 公尺寬的軌道，從國土的一端緩緩蠕動到另一端。每一節車廂長 40 公尺寬 20 公尺，一共有 75 節。30 軌道周遭的環境，就像非軍事區，完全是自然景觀——一種自然的天堂，讓愛好自然的共產擁核人士，可以從安全無虞的列車中盡情享受。

這個國度什麼都提供。民眾仰賴核能維生，雖然能源豐富，卻要付出代價——沒有人想住在核電廠附近，他們也一直深怕遭受攻擊或發生意外，就算他們的能源用了相對安全的釷反應爐。於是，他們組織成嚴守紀律的行動微型國；完全中央集權，凡事都經過計劃且受管制。他們是自願的快樂囚犯，免於日常生存的壓力，是共享奢華而非貧窮的共產黨員；就像受歡迎的夜店，那裡奉行一出一進的政策——只是這裡的進出是指生死。

居民住在山裡，那兒有實驗室、工廠、水耕菜園、健身房、宿舍、廚房、夜店等他們所需的一切；山上則有游泳池、養魚場和可預約的獨處小屋。

Dunne & Raby,〈Train〉, 選自〈United Micro Kingdoms〉設計案, 2013.
電腦成像│Tommaso Lanza

Dunne & Raby,〈Train〉, 選自〈United Micro Kingdoms〉設計案, 2013.

Dunne & Raby, 〈Train〉, 選自〈United Micro Kingdoms〉設計案, 2013.
攝影| Jason Evans

Dunne & Raby,〈rain〉, 選自〈United Micro Kingdoms〉設計案, 2013.
攝影 | Jason Evans

雖然是受到1950、60到70年代太空殖民夢想的啟發，但較年長的聯合微型王國住民也能在軌道上看到21世紀初杜拜的影子。列車允許居民集體心理的兩個南轅北轍面向蓬勃發展。在一陣緩慢的重擊聲宣布開始後，它是享樂主義者的遊樂場，熱鬧、嘈雜、廣闊的移動式樂園，類似泰晤士河上的派對遊船；但多數時候，就像1930年代的加州農莊主人，它是個在文明邊緣尋求與世隔絕、遠離「人類世」（Anthropocene）有害影響的社群。在它的路線沿途已出現類似非軍事區的生態荒野；不見人類蹤影，就代表野生生物豐富，罕見的物種可以欣欣向榮；太靠近的人會被震耳欲聾的大砲聲嚇退。他們的生存需要非比尋常的紀律，但要在如此受限的環境下維持心理健康，必須盡可能包容多元。

這部列車旨在協助我們想像，要在一個零成長的制度中安排日常生活，有哪些另類方式。它是設計來引發聯想，讓人們好奇山裡可能有什麼、列車如何運作、在列車上生活又是何種情況。對於這一類設計的潛力——受到政治、社會科學和我們周遭世界的啟發，卻是透過富想像力的設計推測來表現——惠康基金會的Ken Arnold（肯·阿諾德）在談到設計可為科學等其他學科提供什麼時，說得美極了：

> 【設計可以是】穩定的平台，用來招待不尋常的同伴。是膠，讓天生不黏的東西得以附著。是潤滑劑，讓本來不會一起運作的構思得以交流。是媒介，用來建立原本不搭軋的關聯和比較。是語言，用來表現微妙的對話和翻譯。[31]

新的現實

當我們迅速衝向單一文化，幾乎不可能想像真切的另類選項之際，我們需要試驗種種發展新穎、特殊世界觀的方式，包括和現今不同的信念、價值觀、理想、希望和恐懼。如果我們的信仰體系和構思不改變，那現實也不會改變。我們希望透過設計的推測使我們得以發展另類的社會想像，開拓新的視野來因應我們面臨的挑戰。

「提案」的概念是這種設計方式的核心：提出、建議、提供什麼。這是設計擅長之事；設計可以勾勒可能性。雖然這些提案是源自嚴謹的分析和徹底的研究，但重要的是它們並未失去富於想像、不大可能和刺激思考的特性。比起社會科學，它們較接近文學，強調想像勝於實際，問問題，而非提供解答。設計案的價值不在於它完成什麼或做了什麼，而在於它是什麼，以及帶給人們什麼感覺，特別是它是否鼓勵人們充滿想像力、惶惶不安、細心周到地質疑日常的種種，以及事情可以怎麼不一樣。要發揮效用，這件作品必須包含矛盾和認知失靈：不提供簡單直接的方式，而凸顯不完美另類選項之間的兩難和權衡取捨。不是解決方案，不是「更好」的辦法，只是另一種方式。觀者可以自己做決定。

這就是我們相信，推測設計可以欣欣向榮的地方——以彌補其他媒介與學科不足的方式，提供複雜的樂趣、豐富我們的精神生活，拓展我們的心智。推測設計關乎意義與文化，關乎擴充人生的可能、質疑人生的現況，並提供另類選項，鬆開現實對我們夢想能力的束縛。歸根結柢，它是社會夢想的催化劑。

1　取自 Nico Macdonald 為皇家藝術學院設計互動研究生舉辦的「Designerly Thinking-and Beyond」研討會（2006 年 1 月 25 日）。可上網：http://www.spy.co.uk/Communication/Talks/Colleges/RCA_ID/2006。作者於 2012 年 12 月 24 日查詢。

2　請參閱 Richard Thaler 和 Cass Sunstein：《Nudge：Improving Decisions about Health, Wealth, and Happiness》（London：Penguin, 2009）。

3　欲深入探究這點，請參閱 B. J. Fogg《Persuasive Technology：Using Computers to Change What We Think and Do》（Burlington, MA：Morgan Kaufmann, 2003）。

4　請上網 http：//www.cabinetoffice.gov.uk/behavioural-insights-team。作者於 2012 年 12 月 23 日查詢。

5　Eric Olin Wright，《Envisioning Real Utopias》（London：Verso, 2010），23。

6　同上。

7　Keith Oatley，《Such Stuff as Dreams：The Psychology of Fiction》（Oxford：Wiley-Blackwell, 2011），118。

8　Philip K. Dick，《How to Build a Universe That Doesn't Fall Apart Two Days Later》（speech given in 1978）。請上網 http：//deoxy.org/pkd_how2build.htm。作者於 2012 年 12 月 24 日查詢。

9 Timothy Archibald，《Sex Machines》（Los Angeles：Process, 2005）。

10 例如可參閱 Nicolas Bourriaud，Relational Aesthetics（Paris：Les Presse Du Reel, 1998）；and Christian Gether 等人編輯之《Utopia & Contemporary Art》（Ishoj：ARKEN Museum of Modern Art, 2012）。

11 例如 1950 年代的 Delphi 技術。一群專家被詢問他們對特定主題的意見，然後被告知其他人的想法，以此建立一個反饋迴路，最後不是產生共識，就是限縮可能性。

12 「意識型態」（ideology）一詞是法國思想家 Antoine Destutt de Tracy 在 1970 年代所創。他有意發展思想的科學。此事並未成真，但這個詞確實衍生出其他意義。我們都知道「意識型態」一詞有負面聯想。對許多人來說，意識型態掩蓋了真正的事實，以保護統治階級的利益，但它原本的目的只是檢視政治構想和理論。對我們來說，意識型態是一種思考世界觀的方式，也是用敍事將價值觀、信仰、優先事項、希望和恐懼結合在一起的膠水。雖有負面聯想，我們仍認為它是有用的詞語。

13 請上網：http：//www.instapaper.com/go/205770677/text。作者於 2012 年 12 月 23 日查詢。

14 欲深入了解這點，請參考：http：//www.slate.com/articles/health_and_science/new_ scientist/2012/09/floating_cities_seasteaders_want_to_build_their_own_islands_. html。作者於 2012 年 12 月 24 日查詢。

15 請上網：http：//www.massivechange.com。作者於 2012 年 12 月 24 日查詢。

16 請上網：http：//www.designgeopolitics.org/about。作者於 2012 年 12 月 24 日查詢。

17 William Morris，《News from Nowhere》（Oxford：Oxford University Press, 2009）。

18 請參閱 Metahaven 和 Marina Vishmidt 編輯之《Uncorporate Identity》（Baden：Lars Muller Publishers, 2010）。

19 Andrea Hyde，《Metahaven's Facestate Social Media and the State：An Interview with Metahaven》。可上網：http：//www.walkerart.org/magazine/2011/ metahavens-facestate。作者於 2012 年 12 月 23 日查詢。

20 這件設計案是倫敦設計博物館委託，於 2012 年 5 月 1 日到 8 月 25 日在該館展出，名稱為〈The United Micro Kingdoms：A Design Fiction〉。

21 James Dobbins 等：《The Beginner's Guide to Nation-Building》（Santa Monica：RAND Corporation, 2007）。可上網：http：//www.rand.org/pubs/monographs/ MG557.html。作者於 2012 年 12 月 24 日查詢。

22 Torie Bosch，"Sci-Fi Writer Bruce Sterling Explains the Intriguing New Concept of Design Fiction"，「Slate」部落格（2012 年 3 月 2 日）。請上網：http：//www.slate. com/blogs/future_tense/2012/03/02/bruce_sterling_on_design_fictions_.html。作者於 2012 年 12 月 24 日查詢。

23 這個標題源於國際關係教授 Cynthia Weber 的一份文件，是為我們就這個主題投入的一件學生設計案所創。該設計案闡明假如我們要設計一個國家，需要思考的範疇：我們是誰？（人口）；我們在哪裡？（領土）；誰統治我們？（權力）；別的國家承認我們是國家嗎？（承認）。

24 例如可參閱《The Nolan Chart 和 The Political Compass》。可上網：http：//www. politicalcompass.org。作者於 2013 年 6 月 30 日查詢。

25 其他虛構的英國，請參閱：Rupert Thomson，《Divided Kingdom》（London：Bloomsbury, 2006）；以及 Julian Barnes，《England England》（London：Picador, 2005 [1988]）。

26 Timothy Mitchell，"Hydrocarbon Utopia"，收錄於 Michael D. Gordin，Helen Tilley

和 Gyan Prakish 編輯之《Utopia / Dystopia：Conditions of Historical Possibility》（Princeton, NJ：Princeton University Press, 2010），118。

27　欲深入了解汽車設計可能因為「robocar」出現什麼樣的變化，請參考 Brad Templeton，"New Design Factors for Robot Cars"。可上網：http：//www.templetons.com/brad/robocars/design-change.html。作者於 2012 年 12 月 23 日查詢。

28　每一個微型王國都代表一種技術與政治意識型態的結合。例如，如果生物技術是數位極權派的一部分，它會被市場機制形塑，而形成「生物極權派」的文化。同樣地，如果生物自由主義者接受數位技術，就會造就「數位自由主義者」。但是該先考慮何者，是技術還是意識型態呢？

29　這是紐西蘭奧克蘭生物工程研究所正為機器人使用的馬達所研發的技術。愈深入了解這種技術，請參考：http：//www.popsci.com/technology/article/2011-03/video-jelly-artificial-muscles-create-rotary-motion-could-make-robots-more-flexible。作者於 2012 年 12 月 24 日查詢。

30　欲知其他虛構的列車世界，請參考：Christopher Priest，《Inverted World》（London：SF Gateway, 2010 [1974]），電子書版；China Miéville，《Railsea》（London：Macmillan, 2012），電子書版。

31　Ken Arnold, "Designing Connections：Medicine, Life and Art", Bicentenary Medal Lecture（London：Royal Society of the Arts, November 2, 2011）.

BIBLIOGRAPHY
參考書目

Abbott, Edwin A. 《Flatland: A Romance of Many Dimensions》. Oxford: Oxford University Press, 2008 [1867].

Albero, Alexander, and Sabeth Buchmann, eds. 《Art after Conceptual Art》. Cambridge, MA: MIT Press, 2006.

Ambasz, Emilio, ed. 《The New Domestic Landscape: Achievements and Problems of Italian Design》. New York: Museum of Modern Art, 1972.

Antonelli, Paola. 《Design and the Elastic Mind》. New York: Museum of Modern Art, 2008.

Archibald, Timothy. 《Sex Machines》. Los Angeles: Process, 2005.

Ashley, Mike. 《Out of This World: Science Fiction but Not as You Know It》. London: The British Library, 2011.

ATOPOS CVC and Vassilis Zidianakis. 《Not a Toy: Fashioning Radical Characters》. Berlin: Pictoplasma Publishing, 2011.

Atwood, Margaret. 《Oryx and Crake》. London: Bloomsbury, 2003.

Auger, James. 〈Why Robot? Speculative Design, Domestication of Technology and the Considered Future〉, PhD diss. (London: Royal College of Art, 2012).

Avery, Charles. 《The Islanders: An Introduction》. London: Parasol Unit/Koenig Books, 2010.

Azuma, Hiroki. 《Otaku: Japan's Database Animals》. Minneapolis: University of Minnesota Press, 2009 [2001].

Baccolini, Raffaella, and Tom Moylan, eds. 《Dark Horizons: Science Fiction and the Dystopian Imagination》. New York: Routledge, 2003.

Baggini, Julian. 《The Pig That Wants to Be Eaten: And Ninety-Nine Other Thought Experiments》. London: Granta, 2005.

Ballard, J. G. 《Super-Cannes》. London: Flamingo, 2000.

Ballard, J. G. 《Millennium People》. London: Flamingo, 2004.

Barbrook, Richard. 《Imaginary Futures: From Thinking Machines to the Global Village》. London: Pluto Press, 2007.

Bateman, Chris. 《Imaginary Games》. London: Zero Books, 2011.

Bauman, Zygmunt. 《Liquid Modernity》. Cambridge, UK: Polity Press, 2000.

Beaver, Jacob, Tobie Kerridge, and Sarah Pennington, eds. 「Material Beliefs」. London: Goldsmiths, University of London, 2009.

Bel Geddes, Norman. 《Magic Motorways》. Milton Keynes, UK: Lightning Sources, 2010. [c1940].

Bell, Wendell. 《Foundations of Futures Studies》. London: Transaction Publishers, 2007 [1997].

Bingham, Neil, Clare Carolin, Rob Wilson, and Peter Cook, eds. 《Fantasy Architecture: 1500-2036》. London: Hayward Gallery, 2004.

Bleecker, Julian. 〈Design Fiction: A Short Essay on Design, Science, Fact and Fiction〉 2009. Available at http://nearfuturelaboratory.com/2009/03/17/design-fiction-a-short-essay-on-design-science-fact-and-fiction. Accessed December 23, 2012.

Boese, Alex. 《Elephants on Acid: And Other Bizarre Experiments》. London: Boxtree, 2008.

Bould, Mark, Andrew M. Butler, Adam Roberts, and Sherryl Vint, eds. 《The Routledge Companion to Science Fiction》. London: Routledge, 2009.

Bourriaud, Nicolas. 《Altermodern》. London: Tate Publishing, 2009.

Bradley, Will, and Charles Esche, eds. 《Art and Social Change: A Critical Reader》. London: Tate Publishing, 2007.

Breitwiesser, Sabine, ed. 《Designs for the Real World》. Vienna: Generali Foundation, 2002.

Brockman, John, ed. 《What Is Your Dangerous Idea?》. London: Simon & Schuster, 2006.

Burrett, Alex. 《My Goat Ate Its Own Legs》. London: Burning House Books, 2008.

Cardinal, Roger, Jon Thompson, Whitechapel Art Gallery (London), Fundación "La Caixa" (Madrid), and Irish Museum of Modern Art (Dublin). 〈Inner Worlds Outside〉. London: Whitechapel Gallery, 2006.

Carey, John, ed. 《The Faber Book of Utopias》. London: Faber and Faber, 1999.

Christopher, John. 《The Death of Grass》. London: Penguin Books, 2009 [1956].

Clark, Stephen R. L. 《Philosophical Futures》. Frankfurt am Main: Peter Lang, 2011.

Coleman, Nathaniel. 《Utopias and Architecture》. London: Routledge, 2005.

Cooper, Richard N., and Richard Layard, eds. 《What the Future Holds: Insights from Social Science》. Cambridge, MA: MIT Press, 2003.

da Costa, Beatrice, and Philip Kavita, eds. 《Tactical Biopolitics: Art, Activism, and Technoscience》. Cambridge, MA: MIT Press, 2008.

Crowley, David, and Jane Pavitt, eds. 《Cold War Modern: Design 1945–1970》. London: V&A Publishing, 2008.

Devlin, Lucinda. 《The Omega Suites》. Göttingen: Steidl, 2000.

Dickson, Paul. 《Think Tanks》. New York: Atheneum, 1971.

DiSalvo, Carl. 《Adversarial Design》. Cambridge, MA: MIT Press, 2010.

Dixon, Dougal. 《After Man: A Zoology of the Future》. New York: St. Martin's Press, 1981.

Doležel, Lubomír. 《Heterocosmica: Fiction and Possible Worlds》. Baltimore: Johns Hopkins University Press, 1998.

Duncombe, Stephen. 《Dream: Re-imagining Progressive Politics in an Age of Fantasy》. New York: The New Press, 2007.

Elton, Ben. 《Blind Faith》. 2008. London: Transworld Publishers.

Ericson, Magnus, and Mazé Ramia, eds. 《Design Act: Socially and Politically Engaged Design Today—Critical Roles and Emerging Tactics》. Berlin: Iaspis/Sternberg, 2011.

Feenberg, Andrew. 《Transforming Technology: A Critical Theory Revisited》. Oxford: Oxford University Press, 2002 [1991].

Feenberg, Andrew. 《Questioning Technology》. New York: Routledge, 1999.

Fisher, Mark. 《Capitalist Realism: Is There No Alternative》. Winchester: 0 Books, 2009.

Flanagan, Mary. 《Critical Play: Radical Game Design》. Cambridge, MA: MIT Press, 2009.

Fogg, B. J. 《Persuasive Technology: Using Computers to Change What We Think and Do》. San Francisco: Morgan Kaufmann, 2003.

Fortin, David T. 《Architecture and Science-Fiction Film: Philip K. Dick and the Spectacle of the Home》. Farnham, UK: Ashgate, 2011.

Freeden, Michael. 《Ideology: A Very Short Introduction》. Oxford: Oxford University Press, 2003.

Freedman, Carl. 《Critical Theory and Science Fiction》. Middletown, CT: Wesleyan University Press, 2000.

Freyer, Conny, Sebastien Noel, and Eva Rucki, eds. 《Digital by Design》. London: Thames and Hudson, 2008.

Friesen, John W., and Virginia Lyons Friesen. 《The Palgrave Companion to North American Utopias》. New York: Palgrave MacMillan, 2004.

Fry, Tony. 《Design as Politics》. Oxford: Berg, 2011.

Fuller, Steve. 《The Intellectual》. Cambridge, UK: Icon Books, 2005.

Geuss, Raymond. 《The Idea of a Critical Theory: Habermas & the Frankfurt School》. Cambridge, UK: Cambridge University Press, 1981.

Ghamari-Tabrizi, Sharon. 《The Worlds of Herman Kahn》. Cambridge, MA: MIT Press, 2005.

Goodman, Nelson. 《Ways of Worldmaking》. Indianapolis: Hackett Publishing Company, 1978.

Gray, John. 《Endgames: Questions in Late Modern Political Thought》. Cambridge, UK: Polity Press, 1997.

Gray, John. 《False Dawn: The Delusions of Global Capitalism》. London: Granta, 2002 [1998].

Gray, John. 《Straw Dogs: Thoughts on Human and Other Animals》. London: Granta, 2003.

Gray, John. 《Heresies: Against Progress and Other Illusions》. London: Granta, 2004.

Gun, James, and Matthew Candelaria, eds. 《Speculations on Speculation》. Lanham, MD: Scarecrow Press, 2005.

Halligan, Fionnuala. 《Production Design》. Lewes, UK: ILEX, 2012.

Hanson, Matt. 《The Science behind the Fiction: Building Sci-Fi Moviescapes》. Sussex, UK: Rotovision, 2005.

Hauser, Jens, ed. 《Sk-interfaces: Exploding Borders—Creating Membranes in Art, Technology and Society》. Liverpool: Fact/Liverpool University Press, 2008.

Hughes, Rian, and Imogene Foss. 《Hardware: The Definitive Works of Chris Foss》. London: Titan Books, 2011.

Ihde, Don. 《Postphenomenology and Technoscience》. Albany: State University of New York, 2009.

Iser, Wolfgang. 《The Fictive and the Imaginary: Charting Literary Anthropology》. Baltimore: John Hopkins University, 1993.

Jacoby, Russell. 《Picture Imperfect: Utopian Thought for an Anti-Utopian Age》. New York: Columbia University Press, 2005.

Jameson, Frederic. 《Archaeologies of the Future: The Desire Called Utopia and Other Science Fictions》. London: Verso, 2005.

Joern, Julia, and Cameron Shaw, eds. 《Marcel Dzama: Even the Ghost of the Past》. New York: Steidl and David Zwirner, 2008.

Johnson, Brian David. 《Science Fiction for Prototyping: Designing the Future with Science Fiction》. San Francisco: Morgan & Claypool Publishers, 2011.

Jones, Caroline A., ed. 《Sensorium: Embodied Experience Technology, and Contemporary Art》. Cambridge, MA: MIT Press, 2006.

Kaku, Michio. 《Physics of the Impossible》. London: Penguin Books, 2008.

Kalliala, Martti, Jenna Sutela, and Tuomas Toivonen. 《Solution 239-246: Finland: The Welfare Game》. Berlin: Sternberg Press, 2011.

Keasler, Misty. 《SLove Hotels: The Hidden Fantasy Rooms of Japan》. San Francisco: Chronicle Books, 2006.

Keiller, Patrick. 《The Possibility of Life's Survival on the Planet》. London: Tate Publishing, 2012.

Kelly, Marjorie. 《The Divine Right of Capital: Dethroning the Corporate Aristocracy》. San Francisco: Berrett-Koehler, 2001.

Kipnis, Jeffrey. 《Perfect Acts of Architecture》. New York: Museum of Modern Art, 2001.

Kirby, David A. 《Lab Coats in Hollywood: Science, Scientists, and Cinema》. Cambridge, MA: MIT Press, 2011.

Kirkham, Pat. 《Charles and Ray Eames: Designers of the Twentieth Century》. Cambridge, MA: MIT Press, 1995.

Klanten, Robert and Lukas Feireiss, eds. 《Beyond Architecture: Imaginative Buildings and Fictional Cities》. Berlin: Die Gestalten Verlag, 2009.

Klanten, Robert, Sophie Lovell, and Birga Meyer, eds. 《Furnish: Furniture and Interior Design for the 21st Century》. Berlin: Die Gestalten Verlag, 2007.

Kullmann, Isabella, and Liz Jobey, eds. 《Hannah Starkey Photographs 1997-2007》. Göttingen: Steidl, 2007.

Lang, Peter, and William Menking. 《Superstudio: Life without objects》. Milan: Skira, 2003.

Latour, Bruno, and Peter Weibel, eds. 《Making Things Public: Atmospheres of Democracy》. Cambridge, MA: MIT Press, 2005.

Lehanneur, Mathieu, and David Edwards, eds. 《Bel-air: News about a Second Atmosphere》. Paris: Édition Le Laboratoire, 2007.

Lindemann Nelson, Hilde, ed. 《Stories and Their Limits: Narrative Approaches to Bioethics》. New York: Routledge, 1997.

Luckhurst, Roger. 《Science Fiction》. Cambridge, UK: Polity Press, 2005.

Lukic', Branko. 《Nonobject》. Cambridge, MA: MIT Press, 2011.

MacMinn, Strother. 《Steel Couture—Syd Mead—Futurist》. Henrik-Ido-Ambacht: Dragon's Dream, 1979.

Manacorda, Francesco, and Ariella Yedgar, eds. 《Radical Nature: Art and Architecture for a Changing Planet 1969–2009》. London: Koenig Books, 2009.

Manaugh, Geoff. 《The BLDG Blog Book》. San Francisco: Chronicle Books, 2009.

Mandel, Mike, and Larry Sultan. 《Evidence》. New York: Distributed Art Publishers, 1977.

Manguel, Alberto, and Gianni Guadalupi. 《The Dictionary of Imaginary Places》. San Diego: Harcourt, 2000 [1980].

Marcoci, Roxana. 《Thomas Demand》. New York: Museum of Modern Art, 2005.

Martin, James. 《The Meaning of the 21st Century: A Vital Blueprint for Ensuring Our Future》. London: Transworld Publishers, 2006.

Mass Observation. 《Britain》. London: Faber Finds, 2009 [1939].

Mead, Syd. 《Oblagon: Concepts of Syd Mead》. Pasadena: Oblagon, 1996 [1985].

Metahaven, and Marina Vishmidt, eds. 《Uncorporate Identity》. Baden: Lars Müller Publishers, 2010.

Miah, Andy, ed. 《Human Future: Art in an Age of Uncertainty》. Liverpool: Fact/Liverpool University Press, 2008.

Michael, Linda, ed. 《Patricia Piccinini: We Are Family》. Surry Hills, Australia: Australia Council, 2003.

Midal, Alexandra. Design and Science Fiction: A Future without a Future. In 〈Space Oddity: Design/Fiction〉, ed. Marie Pok, 17–21. Brussels: Grand Hornu, 2012.

Miéville, China. 《Railsea》. London: Macmillan, 2012. Kindle edition.

Miéville, China. 《The City and the City》. London: Macmillan, 2009.

Mitchell, Timothy. Hydrocarbon Utopia. In 《Utopia/Dystopia: Conditions of Historical

Possibility》. ed. Michael D. Gordin, Helen Tilley, and Gyan Prakish, 117-147. Princeton, NJ: Princeton University Press, 2010.

Momus. 《Solution 11-167: The Book of Scotlands: Every Lie Creates a Parallel World. The World in Which It Is True》. Berlin: Sternberg Press, 2009.

Momus. 《Solution 214-238: The Book of Japans: Things Are Conspicuous in Their Absence》. Berlin: Sternberg Press, 2011.

More, Thomas. 《Utopia》. Trans. Paul Turner. London: Penguin Books, 2009 [1516].

Morris, William. 《News from Nowhere》. Oxford: Oxford University Press, 2009.

Morrow, James, and Kathryn Morrow, eds. 《The SFWA European Hall of Fame》. New York: Tom Doherty Associates, 2007.

Moylan, Tom. 《Demand the Impossible: Science Fiction and the Utopian Imagination》. New York: Methuen, 1986.

Museum Folkwang. 〈Atelier Van Lieshout: SlaveCity〉. Köln: DuMont Buchveriag, 2008.

Nicholson, Ben. 《The World, Who Wants It?》. London: Black Dog Publishing, 2004.

Niermann, Ingo. 《Solution 1-10: Umbauland》. Berlin: Sternberg Press, 2009.

Noble, Richard. 《Utopias》. Cambridge, MA: MIT Press, 2009.

Noble, Richard. The Politics of Utopia in Contemporary Art. In 《Utopia & Contemporary Art》, ed. Christian Gether, Stine Høholt, and Marie Laurberg, 49-57. Ishøj: ARKEN Museum of Modern Art, 2012.

Oatley, Keith. 《Such Stuff as Dreams: The Psychology of Fiction》. Oxford: Wiley-Blackwell, 2011.

Office Fédéral de la Culture, ed. 〈Philippe Rahm and Jean Gilles Decosterd: Physiological Architecture》. Basel: Birkhauser, 2002.

Ogden, C. K. 《Bentham's Theory of Fictions》. Paterson, NJ: Littlefield, Adams & Co., 1959.

Osborne, Peter. 《Conceptual Art》. London: Phaidon, 2005 [2002].

Parsons, Tim. 《Thinking: Objects—Contemporary Approaches to Product Design》. Lausanne: AVA Publishing, 2009.

Pavel, Thomas G. 《Fictional Worlds》. Cambridge, MA: Harvard University Press, 1986.

Philips Design. 〈Microbial Home: A Philips Design Probe〉. Eindhoven: Philips Design, 2011.

Pohl, Frederik, and Cyril Kornbluth. 《The Space Merchants》. London: Gollancz, 2003 [1952].

Priest, Christopher. 《TInverted World》. London: SF Gateway, 2010 [1974]. Kindle edition.

Rancière, Jacques. 《The Emancipated Spectator》. London: Verso, 2009.

Reichle, Ingeborg. 《Art in the Age of Technoscience: Genetic Engineering, Robotics, Artificial Life in Contemporary Life》. Vienna: Springer-Verlag, 2009.

Ross, Richard. 《Architecture of Authority》. New York: Aperture Foundation, 2007.

Sadler, Simon. 《Archigram: Architecture without Architecture》. Cambridge, MA: MIT Press, 2005.

Sainsbury, Richard Mark. 《Fiction and Fictionalism》. London: Routledge, 2009. Kindle edition.

Sargent, Lyman Tower. 《Utopianism: A Very Short Introduction》. Oxford: Oxford University Press, 2010.

Saunders, George. 《Pastoralia》. London: Bloomsbury, 2000.

Schwartzman, Madeline. 《See Yourself Sensing: Redefining Human Perception》. London: Black Dog Publishing, 2011.

Scott, Felicity D. 《Architecture or Techno-utopia: Politics after Modernism》. Cambridge, MA: MIT Press, 2007a.

Scott, Felicity D. 《Living Archive 7: Ant Farm: Allegorical Time Warp: The Media Fallout of July 21, 1969》. Barcelona: Actar, 2007b.

Self, Will. 《The Book of Dave》. London: Bloomsbury, 2006.

Serafini, Luigi. 《Codex Seraphinianus》. Milan: Rizzoli, 2008 [1983].

Shteyngart, Gary. 《Super Sad True Love Story》. London: Granta, 2010. Kindle edition.

Sim, Stuart, and Borin Van Loon. 《Introducing Critical Theory》. Royston, UK: Icon Books, 2004.

Simon, Taryn. 《An American Index of the Modern and Unfamiliar》. Göttingen: Steidl, 2007.

Skinner, B. F. 《Walden Two》. Indianapolis: Hackett Publishing, 1976 [1948].

Spector, Nancy. 《Mathew Barney: The Cremaster Cycle》. New York: Guggenheim Museum, 2002.

Spiller, Neil. 《Visionary Architecture: Blueprints of the Modern Imagination》. London: Thames & Hudson, 2006.

Spufford, Francis. 《Red Plenty》. London: Faber and Faber, 2010. Kindle edition.

Strand, Clare. 《Monograph》. Göttingen: Steidl, 2009.

Suárez, Mauricio, ed. 《Fictions in Science: Philosophical Essays on Modeling and Idealization》. London: Routledge, 2009.

Talshir, Gayil, Mathew Humphrey, and Michael Freeden, eds. 《Taking Ideology Seriously: 21st Century Reconfigurations》. London: Routledge, 2006.

Thaler, Richard, and Cass Sunstein. 《Nudge: Improving Decisions about Health, Wealth, and Happiness》. London: Penguin, 2009.

Thomas, Ann. 《The Photography of Lynne Cohen》. London: Thames & Hudson, 2001.

Thomson, Rupert. 《Divided Kingdom》. London: Bloomsbury, 2006.

Tsuzuki, Kyoichi. 《Image club》. Osaka: Amus Arts Press, 2003.

Tunbjörk, Lars. 《Office》. Stockholm: Journal, 2001.

Turney, Jon. 《The Rough Guide to the Future》. London: Rough Guides, 2010.

Utting, David, ed. 《Contemporary Social Evils》. Bristol: The Policy Press/Joseph Rowntree Foundation, 2009.

Vaihinger, Hans. 《The Philosophy of "As if" : Mansfield Centre》. Eastford, CT: Martino Publishing, 2009 [1925].

Van Mensvoort, Koert. 《Next Nature: Nature Changes Along with Us》. Barcelona: Actar, 2011.

Van Schaik, Martin, and Otakar Má el, eds. 《Exit Utopia: Architectural Provocations 1956–76》. Munich: Prestel Verlag, 2005.

Wallach, Wendell, and Colin Allen. 《Moral Machines: Teaching Robots Right from Wrong》. Oxford: Oxford University Press, 2009.

Walton, Kendall L. 《Mimesis as Make-Believe: On the Foundations of the Representational Arts》. Cambridge, MA: Harvard University Press, 1990.

Winner, Langdon. 《The Whale and the Reactor: A Search for Limits in an Age of High Technology》. Chicago: University of Chicago Press, 1986.

Williams, Gareth. 《Telling Tales: Fantasy and Fear in Contemporary Design》. New York: Harry N. Abrams, 2009.

Wilson, Stephen. 《Art + Science: How Scientific Research and Technological Innovation Are Becoming Key to 21st-century Aesthetics》. London: Thames & Hudson, 2010.

Wood, James. 《How Fiction Works》. London: Jonathan Cape, 2008.

Wright, Erik Olin. 《Envisioning Real Utopias》. London: Verso, 2010.

Wyndham, John. 《The Chrysalids》. London: Penguin, 2008 [1955].

Yokoyama, Yuichi. 《New Engineering》. Tokyo: East Press, 2007.

Yu, Charles. 《How to Live Safely in a Science Fictional Universe》. London: Corvus, 2010.

Žižek, Slavoj. 《First as Tragedy, Then as Farce》. London: Verso, 2009.

INDEX
索引

人名＆公司

設計作品

M

N

O

書籍

專有名詞

機構＆展覽

推測設計──設計、想像與社會夢想
SPECULATIVE EVERYTHING:
DESIGN, FICTION AND SOCIAL DREAMING

作者：Anthony Dunne（安東尼‧鄧恩）& Fiona Raby（菲歐娜‧拉比）
譯者：洪世民
選書：何樵暐
審訂：梁容輝
主編：林慧美
校對：林慧美、何樵暐、賴楨璚
視覺設計：Digital Medicine Lab

出版：何樵暐工作室有限公司
製作：digital medicine tshut-pán-siā
地址：台北市信義區松山路 204 巷 9 號 5 樓
官網：www.digitalmedicinelab.com
發行：木果文創有限公司
發行人兼總編輯：林慧美
法律顧問：葉宏基律師事務所
地址：苗栗縣竹南鎮福德路 124-1 號 1 樓
客服信箱：service@movego.com.tw
官網：www.move-go-tw.com
總經銷：聯合發行股份有限公司
電話：(02) 2917-8022
傳真：(02) 2915-7212
製版印刷：禾耕彩色印刷事業股份有限公司
初版：2019 年 9 月
初版二刷：2020 年 7 月
定價：600 元
ISBN：978-986-98012-0-1

推測設計：設計、想像與社會夢想 / 安東尼‧鄧恩
（Anthony Dunne）& 菲歐娜‧拉比（Fiona Raby）著；
洪世民譯 . -- 初版 . -- 臺北市：何樵暐工作室出版；苗栗
縣竹南鎮：木果文創發行，2019.09
264 面；16.7*23 公分
譯自：Speculative everything : design, fiction and
social dreaming
ISBN 978-986-98012-0-1（平裝）

1. 設計 2. 創造性思考

960 108010691